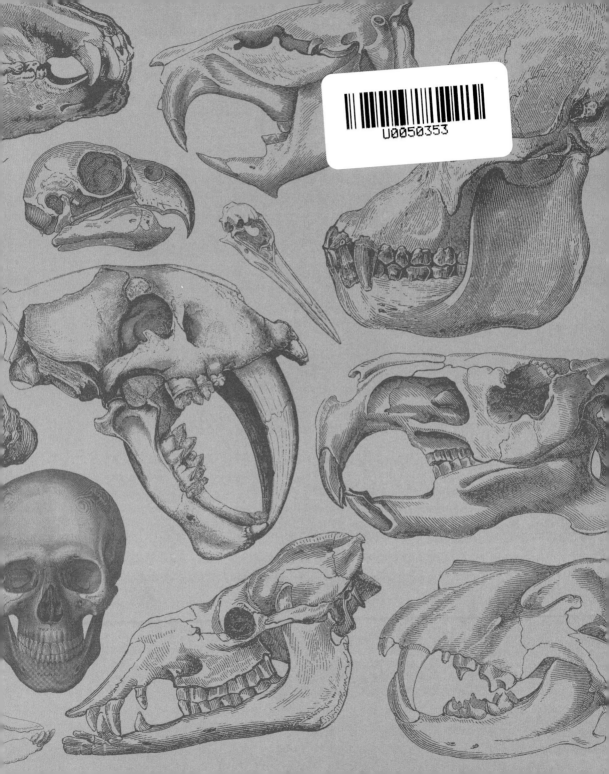

U0050353

骨骼 SKELETONS

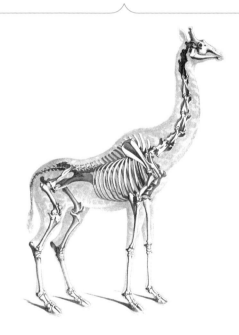

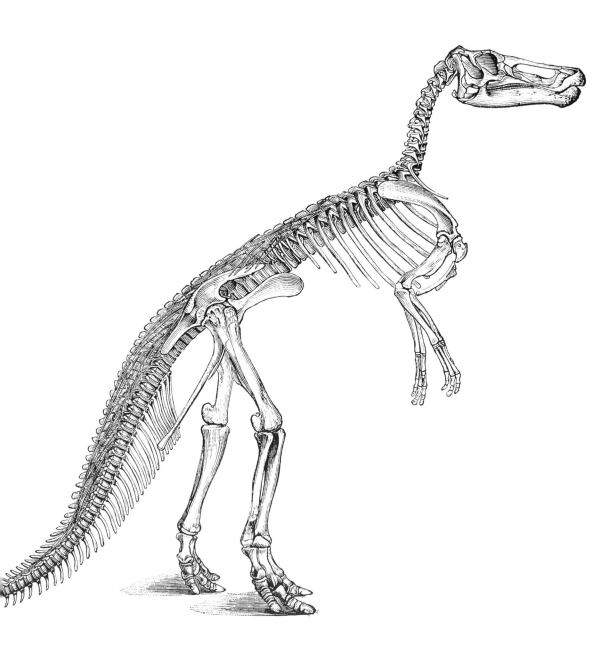

骨骼 SKELETONS

令人驚奇的造型與功能

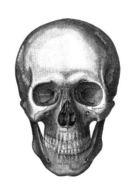

安德魯・科克

安德魯‧科克求學於牛津大學，成為作家
前，在出版界工作已逾二十年。先前的出
版著作包括古代歷史和梭羅的相關研究。

骨骼SKELETONS
令人驚奇的造型與功能

作　　　者	安德魯‧科克
翻　　　譯	何湘葳
發 行 人	陳偉祥
出　　　版	北星圖書事業股份有限公司
地　　　址	234 新北市永和區中正路 458 號 B1
電　　　話	886-2-29229000
傳　　　真	886-2-29229041
網　　　址	www.nsbooks.com.tw
E—MAIL	nsbook@nsbooks.com.tw
劃撥帳戶	北星文化事業有限公司
劃撥帳號	50042987
出 版 日	2018 年 12 月
I S B N	978-986-6399-94-7（精裝）
定　　　價	550 元

如有缺頁或裝訂錯誤，請寄回更換。

國家圖書館出版品預行編目資料

骨骼 SKELETONS：令人驚奇的造型與功能 / 安
　德魯．科克作；何湘葳翻譯 . -- 新北市：北星
　圖書，2018.12
　　　面；　　公分
　　譯自：Skeletons
　　ISBN 978-986-6399-94-7（精裝）

　　1. 藝術解剖學　2. 繪畫技法

901.3　　　　　　　　　　　　　107011732

目錄

序言

想像一下，如果有人要你設計一台機器，可以打開水龍頭並將氣球灌滿水，再帶著水球跑上三層樓還能讓它保持完整，接著將水球往窗外一丟，在地面形成一片賞心悅目的水花痕跡。

你可能要思考在這其中的所有動作，再想出如何連接所有結構，使你的機器可以流暢地轉換動作，或者你可以自己進行上述的水球把戲，因為大自然已經幫你把這台機器設計好了，而這絕妙的擲水球機器就是「骨骼」。

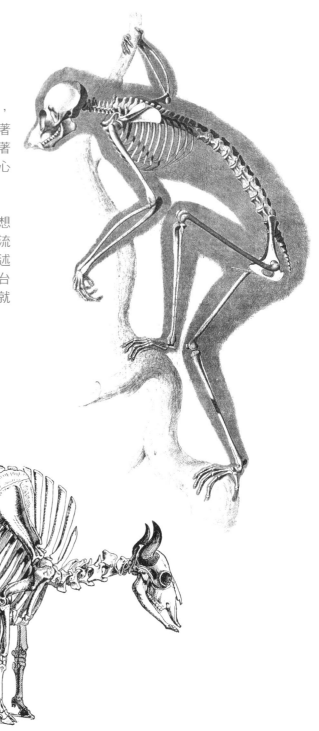

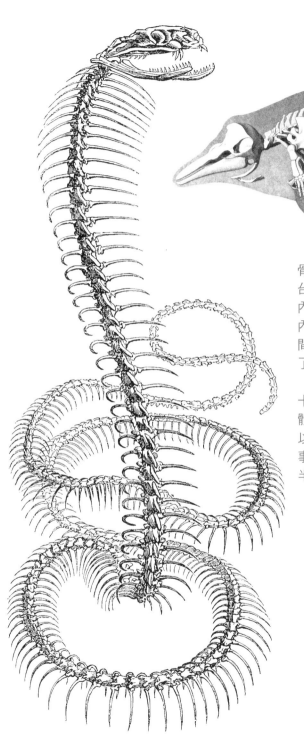

骨骼是種複雜的架構，由柱、樑、匣、平台和槓桿組合而成，而它不只存在於人體內，還存在於其他超過六萬種的動物體內。這同樣的設計架構早已存在數百萬年間，為因應不同棲息地和生態棲位，產出了各式各樣的動物。

十六世紀初，解剖學家開始建立精確的人體骨骼圖像，一些最細節的骨骼插畫繪自以藝術和博學聞名的達文西。除非我們因事故照了X光，否則這神奇的結構我們多半難得一探究竟。

多數人對骨骼的第一次接觸，來自於博物館內陳列的巨大恐龍骨架。這些古代動物的遺骸，在十九世紀時首次被收集和研究。1822年，一位喜好收集化石的英國解剖學家吉迪恩·曼特爾醫生，在薩賽克斯住家附近的白堊低地中，發現一些化石牙齒。曼特爾的研究結論認為，這些牙齒來自一種至少18公尺長的鬣蜥。儘管他的推論在初期受到人們嘲弄，後來證實他發現的遺骸來自一種巨型陸地爬蟲類——禽龍。曼特爾現今被公認為古生物學的創始者之一。

隨著達爾文對於進化的理論逐漸被廣泛接受，人們除了急切想了解各個動物的形體外，還想知道動物彼此的相互關係。關於動物生態這百萬年來如何發展的論述已逐漸成形，而這本書主要是關於骨頭的論述。

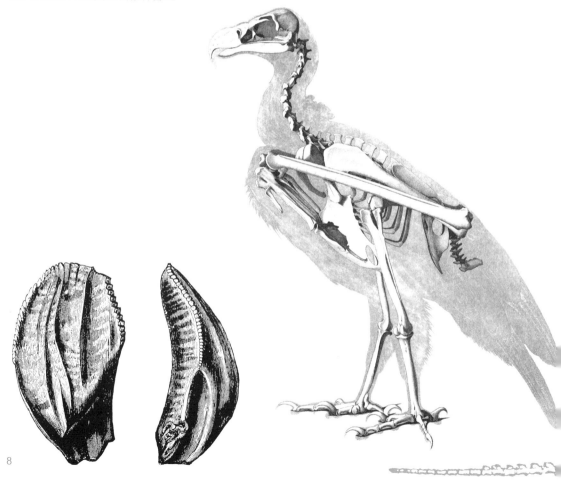

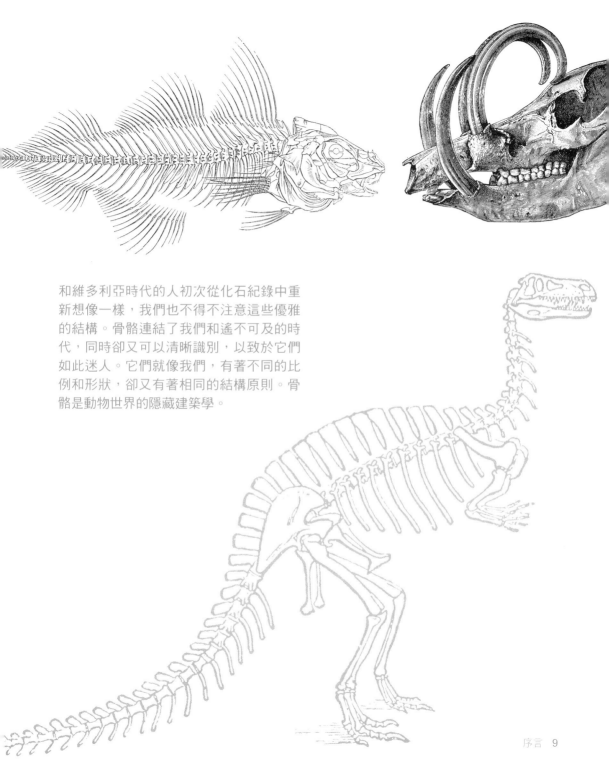

和維多利亞時代的人初次從化石紀錄中重新想像一樣,我們也不得不注意這些優雅的結構。骨骼連結了我們和遙不可及的時代,同時卻又可以清晰識別,以致於它們如此迷人。它們就像我們,有著不同的比例和形狀,卻又有著相同的結構原則。骨骼是動物世界的隱藏建築學。

何謂骨頭？

大自然的建築材料

做為一種建築工程的材料，骨頭可說是相當堅硬。身為活的材料，它能夠生長並發展成各種形狀和尺寸。這些使它成為適應力強和活用性高的建材。

最早的骨骼結構證據來自於5億年前，寒武紀晚期的一具魚化石。從這裡開始演變成現今我們所知的複雜骨骼結構。

人類骨骼是由槓桿、柱、鉸鏈所組成的複合體，能夠做出多種動作。

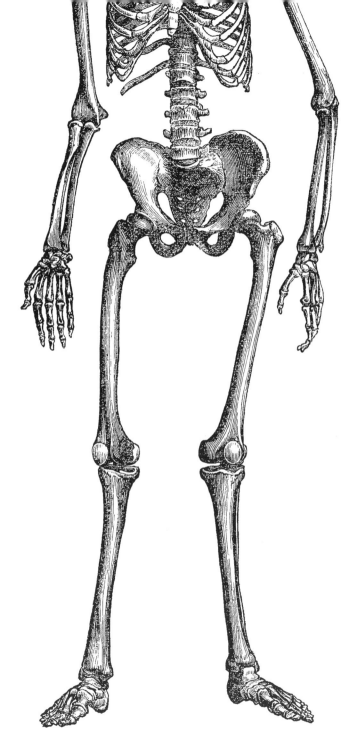

做出直立姿勢為人體骨骼最獨特的特徵。

骨頭主要由兩種材質組成：膠原蛋白，也就是蛋白質，另一個則是礦物質，如鈣質有著使骨頭堅硬的特性。事實上，骨頭有三分之一是由水組成，儘管難以想像人類工程師如何以水創造出眾多承重結構，水仍是貫穿大自然的重要建材。

骨頭的結構特性隨著生命階段改變。人類嬰兒的四肢主要為軟骨，童年時期隨著礦物質沈澱，骨頭逐漸地硬化或僵化。相反地，年老時骨頭因礦物質流失而脆化。這種有機可塑性對骨頭及其在脊椎動物體內的功能至關重要。

骨頭內部

多數骨頭有著相似的物理結構。由一種堅硬、密實、緊緻的骨質外殼形成一層堅硬的表面，稱為骨膜。骨膜可使肌肉、韌帶、肌腱都能附著其上，這層外殼可厚可薄，取決於該特定骨頭所受的壓力。

這層外殼內是海綿骨，有著珊瑚狀的內部結構使其堅固。海綿骨中含有果凍狀的骨髓，它可以產生紅血球細胞，同時儲存重要礦物質和脂肪酸，還能吸收身體內的有毒物質。

骨頭的細胞結構使它可以來回輸送營養、廢物以及礦物質於骨骼和身體各處，總體而言，它為回應生物體的需求而有恆定的流通量。

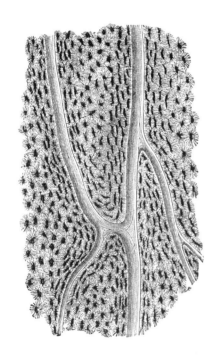

哈維氏管是穿越骨質外殼的小管，它乘載了血管和神經纖維。

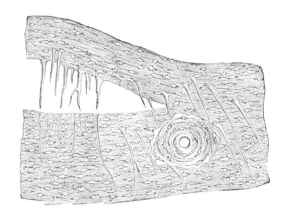

哈維氏管由骨組織的纖維薄板所組成。

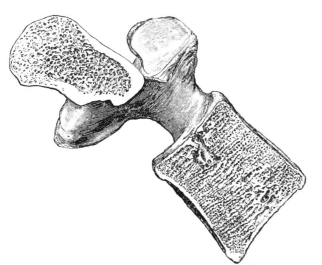

通過脊椎骨的切面顯示了髓弧的外殼保護著脊髓。

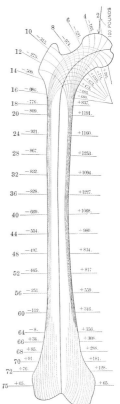

骨頭不僅是一種建築材料，它還提供了支撐框架給動物體各種形狀、尺寸和動作，它是生物體功能的核心。而且作為活的材料，骨頭能在碎裂時自我修補，產生新的材料來填補縫隙，並回復原本的功能。

通過肱骨上方的切面顯示了內部的海綿骨。

15

多功能的材料

骨頭有著各式各樣的形狀和尺寸。刺蝟的
大腿骨或股骨可以短至4公分，而長頸鹿的
可長達53.5公分。單就人體來說，一般人
的骨頭尺寸範圍可從股骨的43公分，小至
鐙骨（耳內馬鐙狀的骨頭）的0.3公分。骨
頭既輕巧、強韌又堅固。它能耐受壓力，
卻難以扭轉和延展。

它可以形成各種的連鎖或關節，所以骨質
結構可以彎曲、旋轉和左右移動。它也能
構成寬廣平坦的板子（就像混凝土）、細
長的支柱（就像鋁）、承重的構件（就像
鋼鐵）或中空的盒子（就像塑膠）。

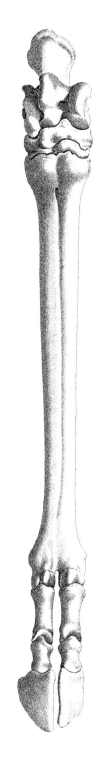

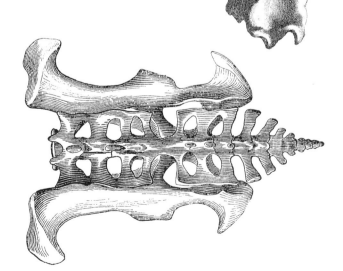

骨頭作為建構材料的適應力在動物界裡隨
處可見。頭骨可以又細又長，如針鼴；可
以又短又寬，如紅毛猩猩；可以厚重結
實，如老虎；可以精巧輕盈，如燕子。骨
頭可以形成相當簡易的長棒，如橈骨或股
骨，也可以形成突起的複雜結構，使不同
肌肉得以附著其上。這個世界上所有組成
動物身體需要的支柱、板、方塊、關
節、匣，都可以單用骨頭這個原
物料製造。

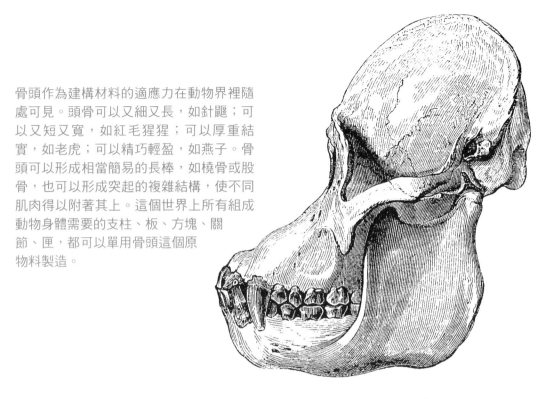

頭骨

頭骨發揮了許多重要作用。雖然是一個密實的骨質盒子，但它其實由許多不同的骨頭組成，以人類而言約為30個，它們以纖維組織緊密地結合在一起。

嬰兒的頭骨外殼有6個尚未固化的柔軟部位，稱為囟門。在成人頭骨可以看見這些接合處。

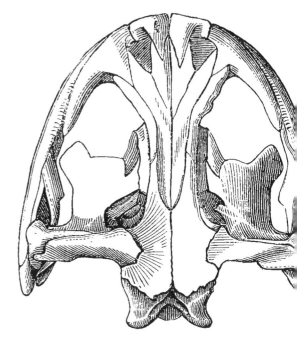

除了創造保護作用的外殼，頭骨也能生成具有防禦作用的武器，例如角。

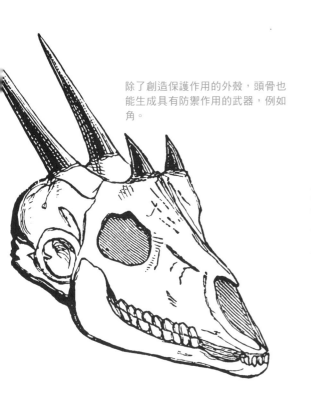

頭骨內含有大腦，其功能為協調和控制身體對環境的反應。頭骨尺寸暗示了動物的大腦尺寸。人類頭骨穹頂般的前額，表示其發達的大腦皮質，這與理解力和抽象思考有關。

頭骨支撐了眼、耳、鼻和嘴，它們接收外界訊息，並交由大腦去理解。這些脆弱的器官被緊實的骨質結構包覆，以防搖晃和撞擊。頭骨顯眼地座落在靈活的脊椎上，使它可以輕易地操縱並接收來自動物周遭的訊號。

頭骨也是營養素以食物和氧氣形式進入身體的管道，以顎骨集中並咀嚼動物吃的特定食物。在這個基本框架內，動物頭骨顯示出不同的形狀和比例，取決於動物的生活地點、移動方式和飲食習慣（以及是否要避免被捕食）。

蠑螈的頭骨上部（左圖）和下部（下圖）呈現了其組成的各種骨頭。

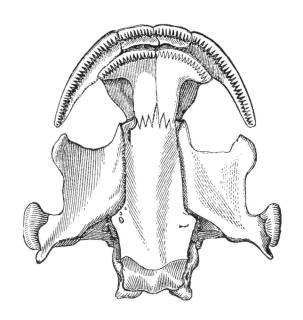

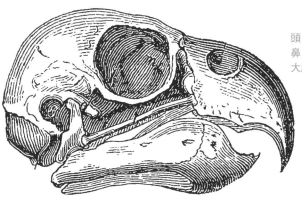

頭骨容納並且保護感覺器官「眼、耳、鼻」。在某些動物身上，它們甚至佔用比大腦更多的空間。

附肢骨

附肢骨為四肢的骨頭。它們遵循一種基本
模式：一個上方骨頭連接兩個下方骨頭。
在多數哺乳類和爬蟲類中，附肢骨相對又
細又長，然而也有例外，如鼴鼠的肱骨，
其樣貌是你完全意想不到的。

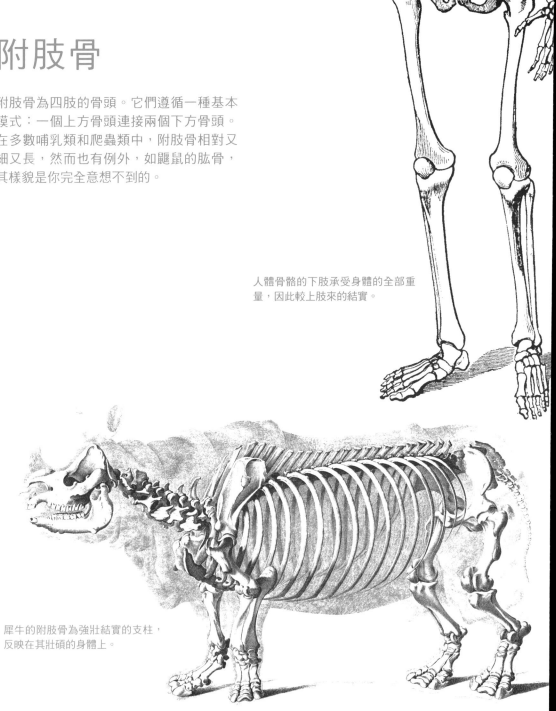

人體骨骼的下肢承受身體的全部重
量，因此較上肢來的結實。

犀牛的附肢骨為強壯結實的支柱，
反映在其壯碩的身體上。

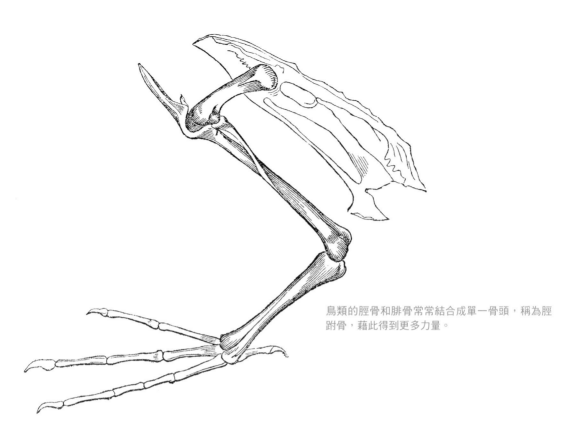

鳥類的脛骨和腓骨常常結合成單一骨頭，稱為脛跗骨，藉此得到更多力量。

股骨是人體最長的骨頭，而通常也被認為是最強壯的，它支撐身體的重量，並提供附著點給控制臀部和膝關節的肌肉。股骨長度與全身比例在兩性和整體族群中，或多或少保持不變，大約佔一個人身高的四分之一。

股骨長度和結實度可使我們清楚掌握動物尺寸和運動方式。貓和瞪羚的股骨以體長來說相對修長，反映了這些動物快速移動的特性。乳牛和犀牛的股骨較為粗壯。大象的股骨如同其他腿骨，缺乏多數骨質結構共有的髓腔。相反地，骨頭內部含有密集的海綿狀孔洞網路，使腿部更為強壯。

骨盆

髖骨或稱骨盆帶，連接動物
的後腿和脊椎，並在移動時
傳送來自後腿的推力至全
身。它們的基本造型相同，
髖骨頂部有稱為髂骨的片狀
物，用於股骨的插槽以及在
底部稱為坐骨的彎曲板，兩
側髂骨由坐骨相連。

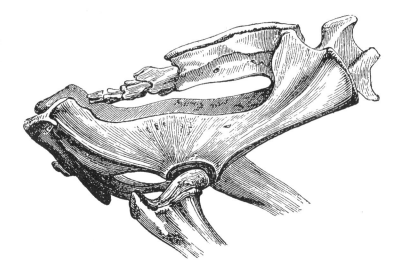

如鹿一樣高速移動的動物，通常有
著狹長的骨盆。

鱷魚骨盆相對於脊椎的排列，意味
其腿部由身體兩側伸出，而非身體
下方。

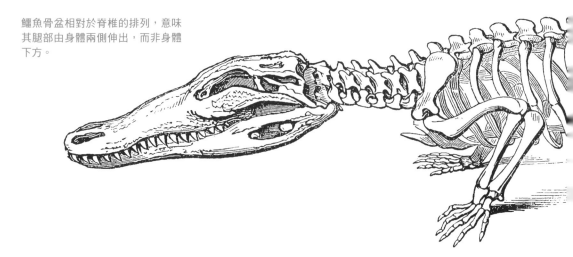

22

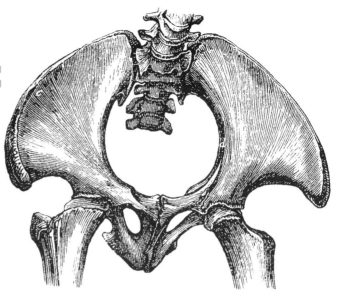

如大象一樣粗重和緩慢移動的動物，骨盆呈現圓弧形，有著寬闊的髂骨片，用以連接大肌肉。

骨盆的延長部分反映動物的移動方式。乳牛骨盆的髂骨相當寬闊，提供了廣大面積使粗壯動物移動時所需的大肌肉。鹿或羚羊的骨盆有著長型的髂骨片，有效延長後腿而得以快速跑動。牠們的骨盆也可在脊椎做一定程度的轉動，藉此得到更強的槓桿作用。

四腿行走動物的骨盆或多或少與脊椎成直角。部分動物中，比如鱷魚，其骨盆實際上與脊椎結合成直角。相較之下，人類骨盆和脊椎處於同一條線上，藉此平衡腳部正上方的體重。此外，人的骨盆圓弧寬闊而非細長。

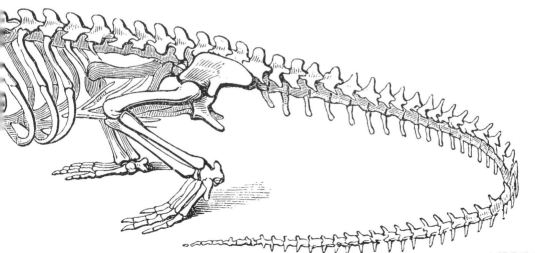

肩胛骨

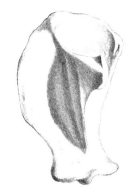

大多數四足動物的後足是用來移動，無論是奔跑、行走或跳躍。然而，前足在不同動物身上發揮不同作用，舉例來說，黑猩猩的前肢有時作為腿，有時作為手臂。形成這樣適應力的關鍵為肩胛骨，一個三角狀的骨頭，連結前肢到脊椎和肋骨。它通常可以傾向許多角度，並且含有杵臼關節，這使前肢的上方骨頭，也就是肱骨，有更廣泛的機動性。

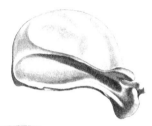

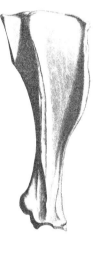

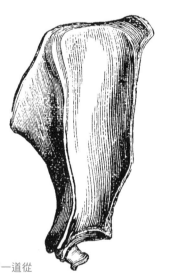

肩胛骨基本形狀的差異由此可見，由上而下分別為犀牛、海象、長頸鹿和無尾熊。

肩胛骨多半是三角狀，有著一道從上到下的山脊。

24

肩胛骨的三角狀也有許多改變。狼的肩胛骨較細長，使前足額外延長，以助於快速跑動。海象的肩胛骨又大又扁平，固定用來推進的前鰭足。像犰狳和鼴鼠這類的挖掘動物，其肩胛骨體型較為寬大。相較之下，袋鼠的前肢作用較少，以致於肩胛骨較小。

鳥類的肩胛帶由兩塊骨頭組成，肩胛骨和鳥喙骨，它們將翅膀固定在胸骨上。鳥類與爬蟲類共享此特徵，在此暗示了鳥類原為爬蟲類的後裔。鳥類肩胛骨細長地相當典型。

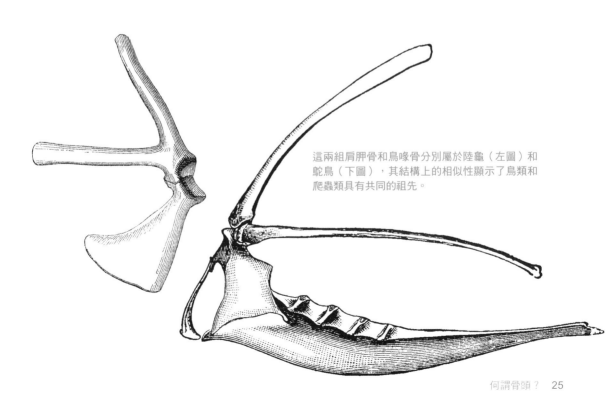

這兩組肩胛骨和鳥喙骨分別屬於陸龜（左圖）和鴕鳥（下圖），其結構上的相似性顯示了鳥類和爬蟲類具有共同的祖先。

脊椎骨

脊椎是由一組脊椎骨形成，彼此連接成鏈條狀。脊椎骨的數量因動物而異，人類脊椎有33塊脊椎骨，蛙類9塊，大象48塊，而蟒蛇高達400塊。

每一塊脊椎骨含有一個圓形的中心骨，稱為中樞，並附有一個連接脊髓的弧。這個弧有著厚實的外殼骨，用以保護貫穿內部的纖細神經。稱為突的骨質「翅膀」從中樞往外伸出，讓軀幹的肌肉得以連接。

人類脊椎骨的脊椎突朝向下方，而四足動物則朝向上方。在大型動物中，這些脊椎突可能會相當大。橫突向脊椎骨兩側伸出，以連接更遠的肌肉。這些突的尺寸和形狀，隨著動物的身體特徵和移動方式而有所不同。

脊椎骨相互碰撞出牢固但柔韌的柱狀物，在鱷魚的脊椎上可見一斑。

犰狳的脊椎突形成弓形背甲的內部支撐。

一些脊椎骨合併成為單一個體，像是人類的薦骨和尾骨。鳥類擁有兩個特別的合併部分：癒合薦骨，位在骨盆和脊椎的連接處；尾綜骨，尾椎的最末端合併處，用來使尾部羽毛牢固附著，進而得以控制降落。

尾椎骨都具有相同的基本結構，會因身體尺寸和肌肉組織附著的過程而有所不同。恐鳥的脊椎骨（左圖）具有比負鼠（右圖）更結實的結構，這反映出動物各自的體型。

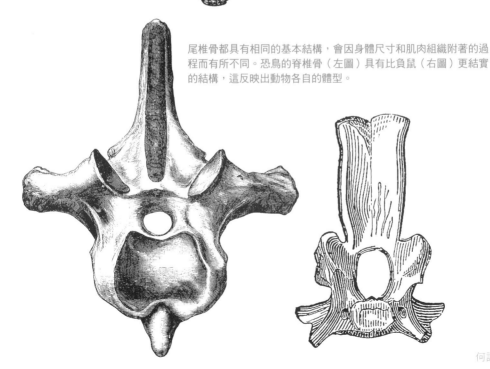

關節

為了使脊椎動物正常運作，骨骼必須能流暢地運動，也就是說，骨頭需要能夠在彼此間相對移動，各骨頭連接處的關節實現了這個目的。在哺乳動物中，有三種類型的關節：纖維性關節，例如在頭骨內，使骨頭與膠原蛋白緊密結合且無法移動；軟骨性關節，以纖維或膠原蛋白墊來連接骨頭，並允許小幅度的移動。例如在脊椎骨之間的椎間盤使它們在彼此間可輕微移動。

第三種是最常見的類型，也是在移動方面最實用的滑膜性關節。這些關節具有圍繞在兩骨頭交接處的囊。骨頭末端有一層軟骨，而囊中充滿具潤滑劑作用的滑液，使骨頭末端能順利地在彼此間移動。

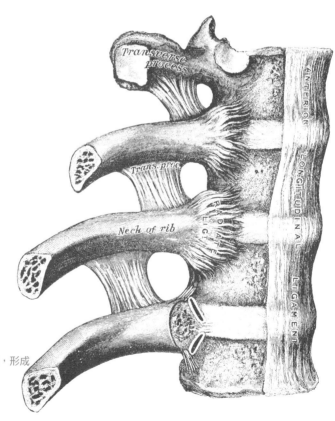

軟骨組織盤位於每個脊椎骨之間，形成柔韌又吸震的連接處。

滑膜性關節因應不同動作而有許多形式。
哺乳類的上肢連接身體處，透過杵臼關節
而得以旋轉；手肘為鉸鏈關節；前肢的兩
骨頭具有樞軸關節，使其得以繞著彼此旋
轉；手指的骨頭具有橢圓關節，這是一種
改造過的球窩結構，使手指可以彎曲但不
旋轉。脊椎骨內的關節組合形成充滿機動
性的結構，使其得以進行不同功能。

顱骨切面顯示一種纖維性關節，將許多頭骨骨頭
緊密結合。

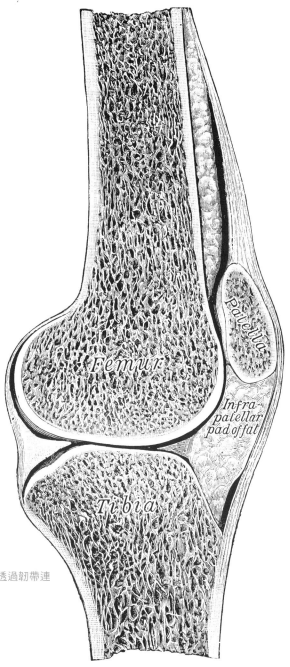

膝關節是股骨和脛骨間的鉸鏈，髕骨透過韌帶連
接含在滑液膜內的所有骨頭。

頜骨和牙齒

就像脊椎一樣，頜骨是演化的重大進展，它使我們的祖先離開海洋來到陸地。第一隻無頸的魚僅能吸食或過濾食物，所以進食方面受到高度限制。頜骨和牙齒在4億5百萬年前的演化擴大了動物的飲食範圍，以及聚居的棲息地。

魚的頜骨有著複雜的連接，使其得以大幅度地張口。而像紅體綠鰭魚這樣的掠食者，具有小型、尖刺般的牙齒。

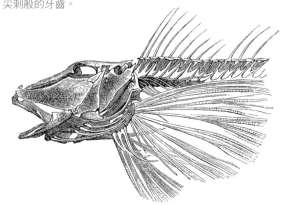

狒狒具有強壯的頜骨，可用來咬碎堅果，而分異化的牙齒反映豐富多樣的飲食。

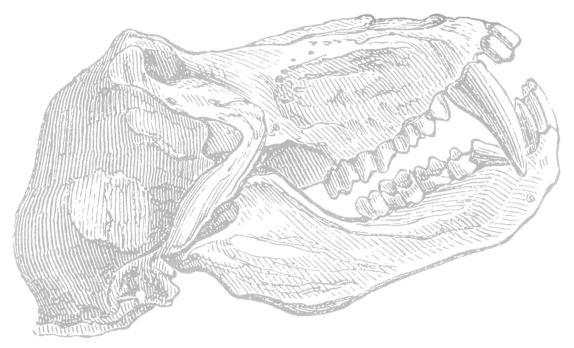

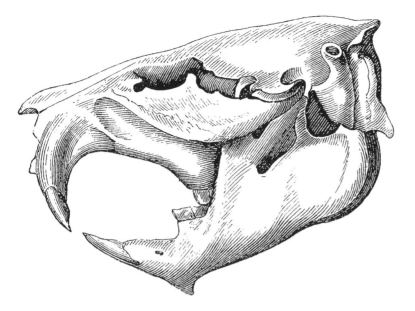

河狸有著嚙齒類特色的
鑿子門齒，可以自行磨
尖，以及啃咬樹皮和木
本植物的莖。

如同其他骨骼要素一樣，頜骨和牙齒展現各種生活方式的不同適應能力。食蟻獸狹長的頜骨設計，是為了探測縫隙中的昆蟲，但並不強壯。大型掠食者的頜骨，如獅子，相對的較粗短但厚實，可進行強而有力的撕咬。驢子又寬又長的頜骨，反映蔬菜物質需要大量咀嚼才得以消化，所以其頜骨需容納許多磨碎食物的牙齒和能夠上下左右移動。

蹄鼠的頜骨就像其他嚙齒動物一樣，具有大型門牙用以啃食含纖維的植物和咬碎堅果。每一種變化都發展自相同的基本結構。

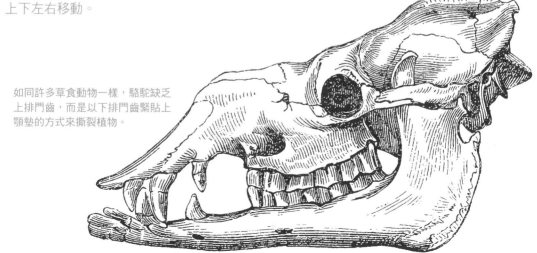

如同許多草食動物一樣，駱駝缺乏
上排門齒，而是以下排門齒緊貼上
顎墊的方式來撕裂植物。

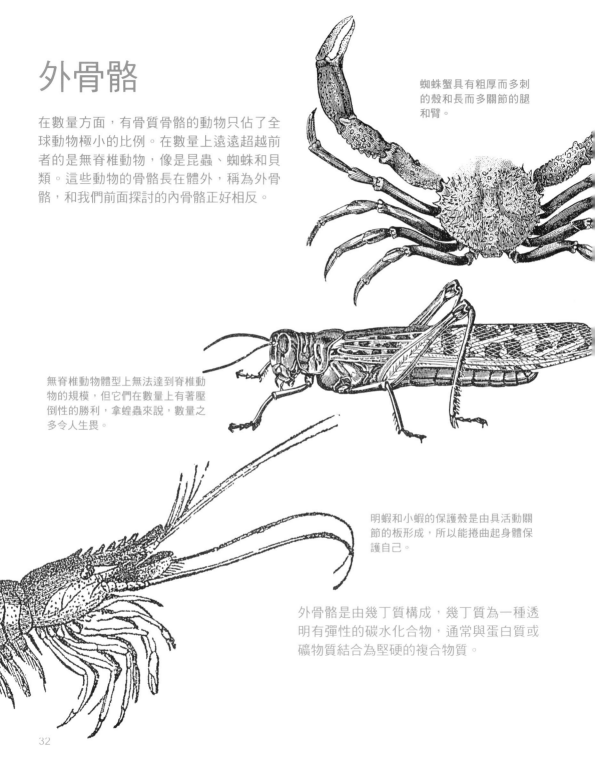

外骨骼

在數量方面，有骨質骨骼的動物只佔了全球動物極小的比例。在數量上遠遠超越前者的是無脊椎動物，像是昆蟲、蜘蛛和貝類。這些動物的骨骼長在體外，稱為外骨骼，和我們前面探討的內骨骼正好相反。

蜘蛛蟹具有粗厚而多刺的殼和長而多關節的腿和臂。

無脊椎動物體型上無法達到脊椎動物的規模，但它們在數量上有著壓倒性的勝利，拿蝗蟲來說，數量之多令人生畏。

明蝦和小蝦的保護殼是由具活動關節的板形成，所以能捲曲起身體保護自己。

外骨骼是由幾丁質構成，幾丁質為一種透明有彈性的碳水化合物，通常與蛋白質或礦物質結合為堅硬的複合物質。

無脊椎動物的龐大數量代表外骨骼是地球上生命的有效適應，但它確實有不利之處。骨骼無法延展，所以發育中的動物需要脫去外骨骼才能成長，這使牠們相當脆弱。外骨骼只能在有限程度內運動，所以移動能力受到限制。

具有外骨骼的動物在尺寸上也受到限制，由於超過某尺寸的外骨骼會過於厚重，以致於動物肌肉無法支撐。科幻片喜愛的巨型殺手突變蟻不會對人類構成任何威脅，因為牠們會被自己的體重壓垮。

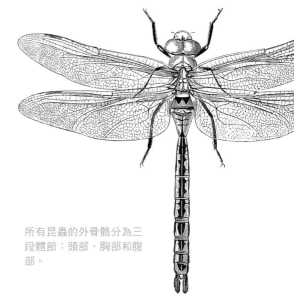

所有昆蟲的外骨骼分為三段體節：頭部、胸部和腹部。

海洋無脊椎動物在水裡漂浮，這使牠們在某程度上能長得更大。然而，骨骼佔據動物體重的比例較小，因此可以形成更巨大的身體。

龍虱潛入水底時，可以把部分空氣保留在翅鞘下方。

基本結構

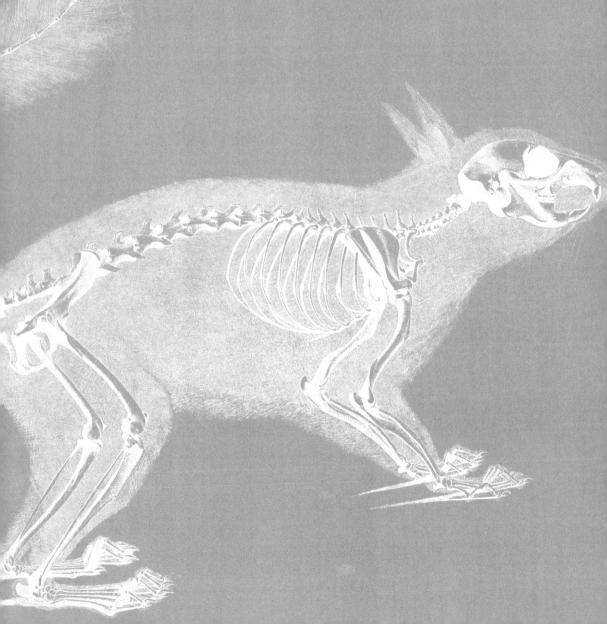

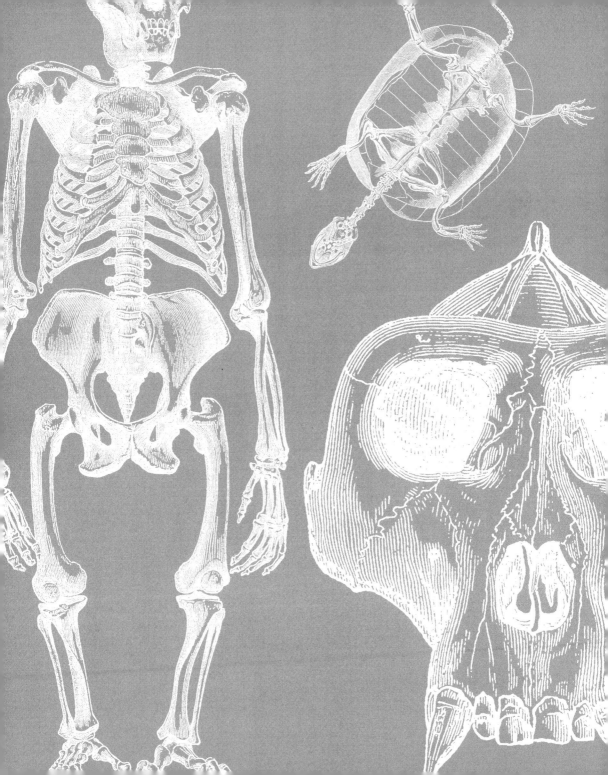

骨骼結構

這兩個骨骼結構清楚呈現它們的相似處。中央一條脊椎連接所有其他部位，也連接眼窩和口的頭骨，以及可活動的附齒下顎。從脊椎彎曲的籠狀肋骨，在動物的胸部連接形成桶狀的軀幹。

動物的前部和後部有四條腿連接至骨板，由三個接合部份組成。兩隻動物都以細長的腳趾站立。

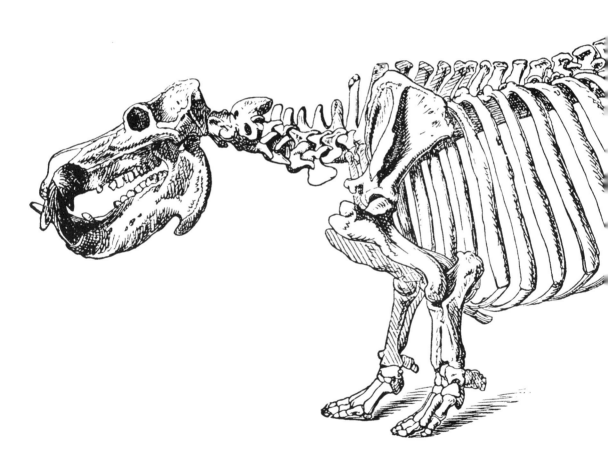

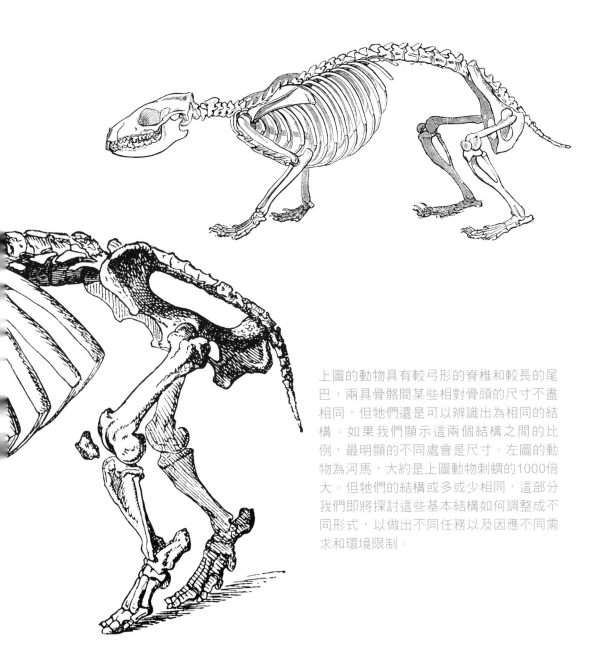

上圖的動物具有較弓形的脊椎和較長的尾巴，兩具骨骼間某些相對骨頭的尺寸不盡相同，但牠們還是可以辨識出為相同的結構。如果我們顯示這兩個結構之間的比例，最明顯的不同處會是尺寸。左圖的動物為河馬，大約是上圖動物刺蝟的1000倍大。但牠們的結構或多或少相同，這部分我們即將探討這些基本結構如何調整成不同形式，以做出不同任務以及因應不同需求和環境限制。

人類

對我們而言，最熟悉的骨骼肯定來自我們本身。它遵循頭骨、脊椎、肋骨和附肢的基本模式，但有兩個主要特徵讓這副骨骼與眾不同，並解釋了人類為何成功地適應地球上的生活。最顯著的一點是不像本書探討的其他四足動物骨骼，這副骨骼以兩腳站立。有些猿類可以直立移動，但人類骨骼是唯一完整適應雙腳行走的。

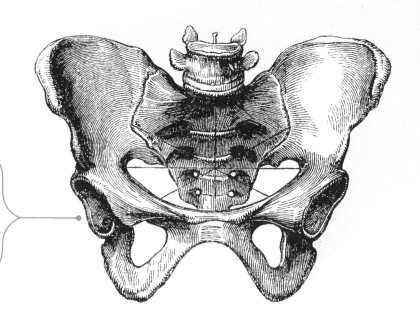

位於骨骼中間的碗狀骨盆和脊椎相連，所以身軀可在腿的上方保持平衡。脊椎本身略呈 S型，以幫助對齊頭和身軀的重心。

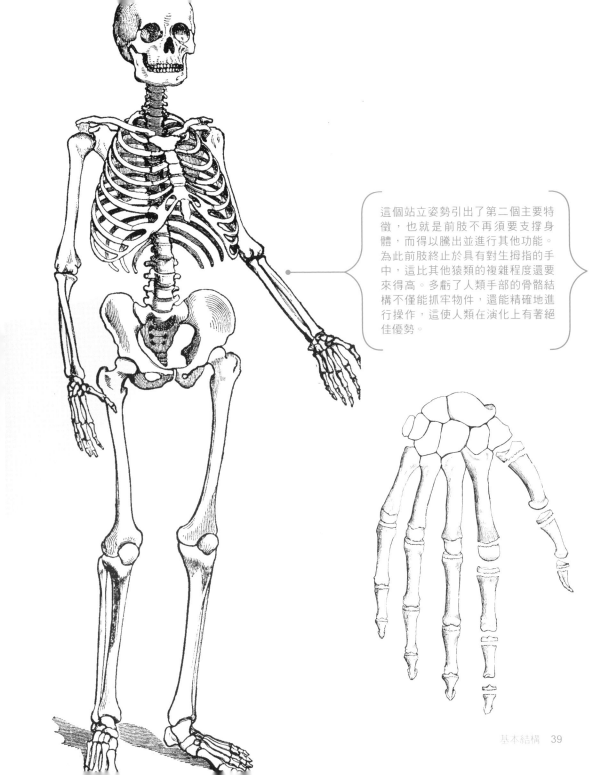

這個站立姿勢引出了第二個主要特徵，也就是前肢不再須要支撐身體，而得以騰出並進行其他功能。為此前肢終止於具有對生拇指的手中，這比其他猿類的複雜程度還要來得高。多虧了人類手部的骨骼結構不僅能抓牢物件，還能精確地進行操作，這使人類在演化上有著絕佳優勢。

河馬

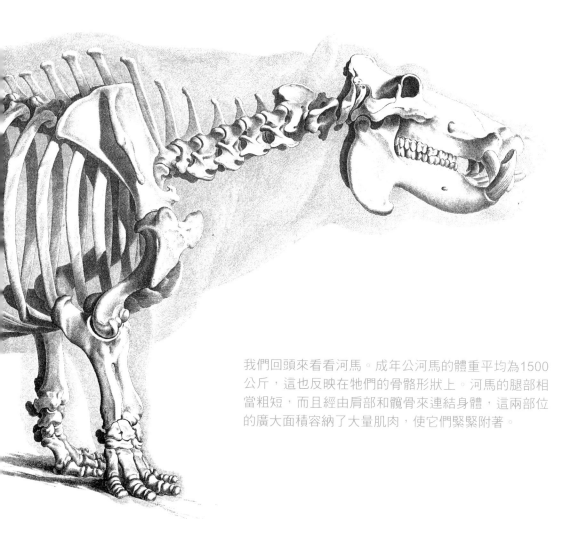

我們回頭來看看河馬。成年公河馬的體重平均為1500
公斤，這也反映在牠們的骨骼形狀上。河馬的腿部相
當粗短，而且經由肩部和髖骨來連結身體，這兩部位
的廣大面積容納了大量肌肉，使它們緊緊附著。

河馬的頭骨形狀反映出其半水棲的生活型態，靠近頂部的鼻孔和眼窩使牠能潛入水中，同時使鼻子和眼睛保持在水面上。河馬的下顎在頭骨後方有著鉸鏈結構，這使牠能夠將嘴巴大幅度地張開，以及有效利用犬齒進行防禦或攻擊。

河馬具有高度攻擊性和危險性，甚至不會被同棲地的鱷魚捕食。那些巨大的牙齒與進食無關，河馬是食草動物，會以嘴唇將草拔起，再用特化的臼齒磨碎它們。

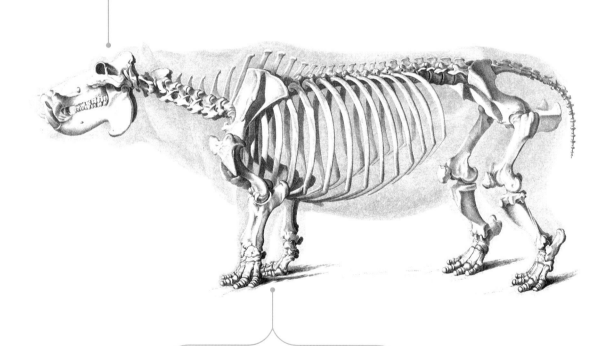

比起其他陸地生活的大型動物，例如大象和犀牛，河馬因長時間待在水中，比較不受重力影響，因此河馬的腿相較於身體要小得多。

松鼠

河馬骨骼用來適應水棲與較小地盤的食草生活。松鼠骨骼顯示了非常不同的生活方式與棲息地。

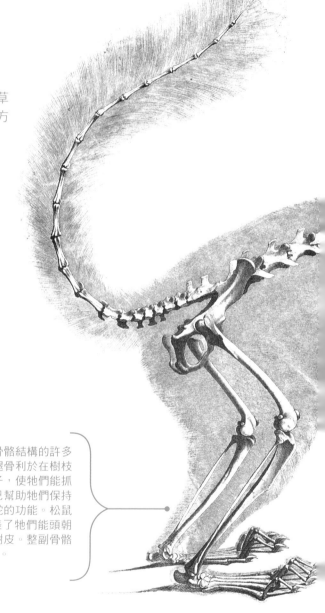

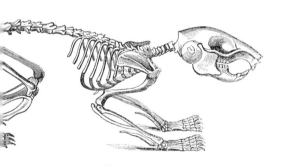

多數種類的松鼠為樹棲動物,而在骨骼結構的許多方面也反映這個事實。修長纖細的腿骨利於在樹枝間蹦跳奔跑。松鼠有細長尖銳的爪子,使牠們能抓牢樹皮並爬行其上。長而靈活的尾巴幫助牠們保持平衡,並在跳躍至空中時發揮方向舵的功能。松鼠能180度旋轉後腿的踝關節,這代表了牠們能頭朝地面往樹下跑,同時後腳朝上抓握樹皮。整副骨骼盡可能輕量化,以提升速度和機動性。

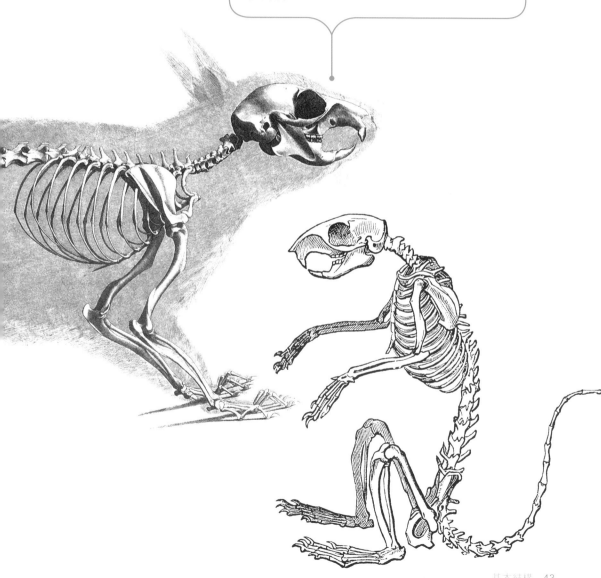

松鼠頭骨顯示其主要食物為堅果和種子，牠們的大型下顎和巨大門齒可用來咬碎堅果殼，並在頷骨後方有負責磨碎的頰齒。牠們的眼窩相當大，置於高處且兩眼距離相當寬，以得到最大的視野，同時得以在樹梢隱密處作敏銳觀察。

獅子

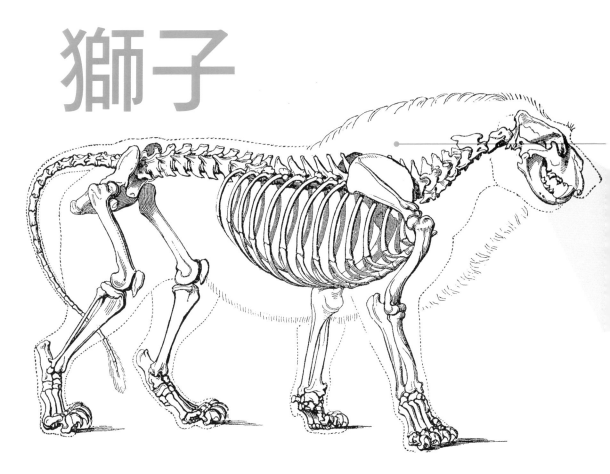

獅子骨骼有些許特徵使我們可從中得知其生活方式。前肢結實健壯的骨頭使獅子的前部看起來相當厚重。由於後肢負責大部分的推進行走，多數四足動物的骨骼模式顯示為後肢骨骼質量較高。然而，獅子依賴強壯的前肢將大型獵物抓緊和扭打在地，所以前後腿都同樣結實。

獅子的大型肩胛骨控制前肢的強壯肌肉得以附著其上。肩胛骨同時位於脊椎高處，使其接近獵物，能使脊椎在前腿間放低並悄然行進。獅子結實的前部可緩衝跳上獵物後著地的衝擊，而爪子可以幫忙增加抓地力。

巨大的頜骨具有長犬齒，以及進行切割動作的後方裂齒。大型的頜骨肌肉固定在頭骨後方的一個凸緣上，可產生極強大的咬力。這些結構元素群聚一起而產生了高度發達的狩獵能力。

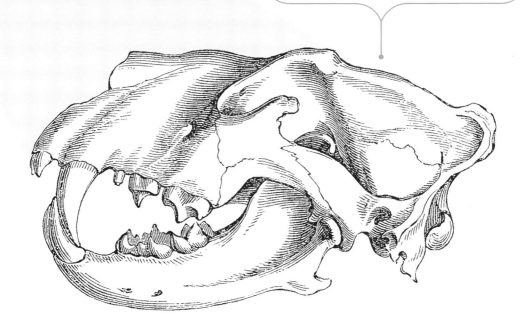

鼴鼠

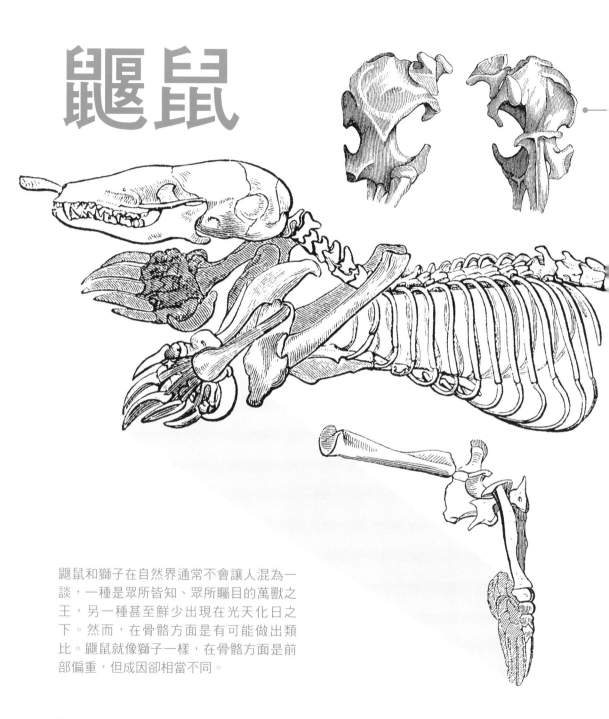

鼴鼠和獅子在自然界通常不會讓人混為一談,一種是眾所皆知、眾所矚目的萬獸之王,另一種甚至鮮少出現在光天化日之下。然而,在骨骼方面是有可能做出類比。鼴鼠就像獅子一樣,在骨骼方面是前部偏重,但成因卻相當不同。

鼴鼠骨頭質量有很大的比重在於碩大前
肢、腳部和大型頭骨。鼴鼠像是挖掘機
器，巨大匙狀的前肢是為了快速有效率
地挪動泥土。組成前肢的骨頭短小而粗
厚，而肱骨不像多數四足動物的修長，
反而是具有許多尖頭和突出物的板狀。
這提供肌肉系統附著點，讓鼴鼠有效率
地挖掘。

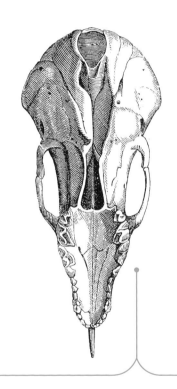

頭骨同樣為了鼴鼠特殊的生活環境所設計，又
長又尖的前部方便在泥土中穿梭移動。鼴鼠用
銳利的門齒和犬齒來吃蠕蟲，但眼窩相當小，
因為在黑暗的環境中不需要太大的眼睛。而地
底下的鼴鼠，就像地面的獅子一樣，是個有效
率的掠食者。

大猩猩

大猩猩的骨骼與我們頗為相似，但有著不同的比例。骨盆呈現圓形和碗狀，代表牠能以後腿站立，騰出手臂來做其他事。手部具有靈長類特有的對生拇指，而且腳部也有。牠們不具尾巴，這是猿類的重要特徵。

然而，在骨骼上還有線索，顯示大猩猩和人類不同的習性和生活方式。舉例來說，牠們的骨盆比人類還長，再加上長型的手臂，這顯示雖然大猩猩能以後腳站立，但牠們以四肢行走。大猩猩的手臂比腿部還長，但並不明顯，這代表了牠們居住在地面。樹棲的猿類大部分時間都待在樹上，主要移動方式為在樹枝間擺盪跳躍，牠們的手臂可以比腿部長多達百分之五十。

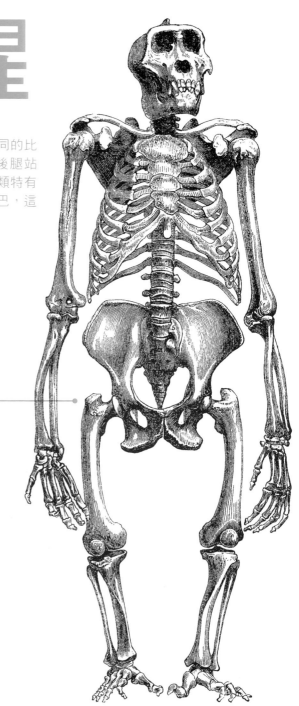

頭骨也反映出大猩猩的生活方式，像是飲食。牠們的犬齒不是相當發達，這代表了牠們是草食動物，而非肉食動物。另一個跡象來自頭頂，一個稱為矢狀脊的腫塊。它附著在碾碎難消化植物所需的大型頜骨肌肉上。

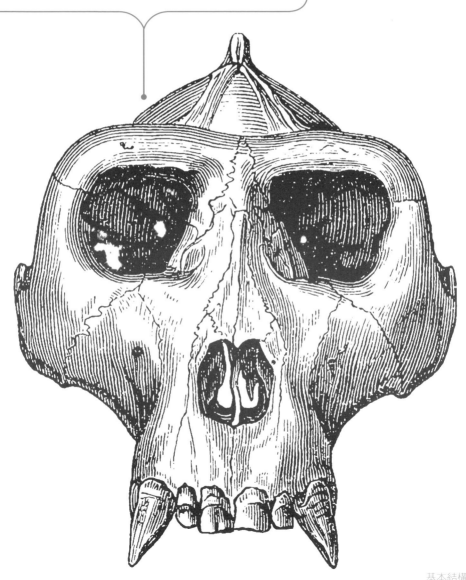

長頸鹿

長頸鹿最顯眼的特徵是牠的長頸部，佔據脊柱長度一半以上，比
任何其他近親都還要多。令人驚奇的是，長頸鹿頸部的頸椎骨數
目和我們相同，都是7塊，不過顯然每塊頸椎骨要長得多，大約
28公分長。長頸鹿的身型隨著成長而延展，長頸鹿幼獸頸部比例
上較成體還要短。

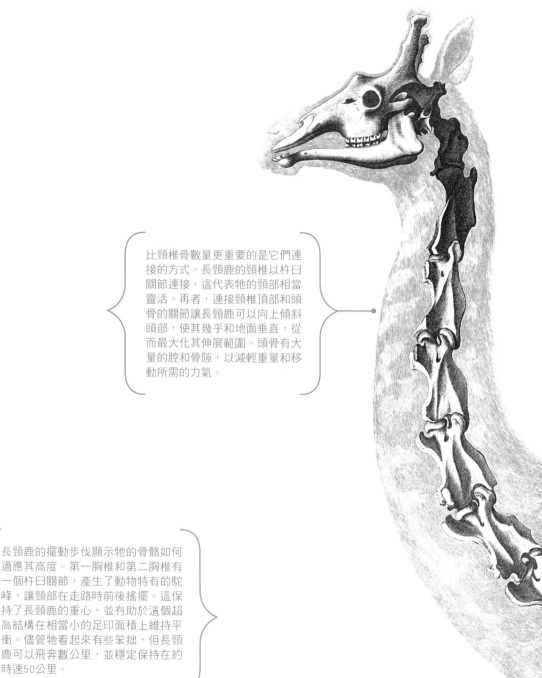

比頸椎骨數量更重要的是它們連接的方式。長頸鹿的頸椎以杵臼關節連接，這代表牠的頸部相當靈活。再者，連接頸椎頂部和頭骨的關節讓長頸鹿可以向上傾斜頭部，使其幾乎和地面垂直，從而最大化其伸展範圍。頭骨有大量的腔和骨隙，以減輕重量和移動所需的力氣。

長頸鹿的擺動步伐顯示牠的骨骼如何適應其高度。第一胸椎和第二胸椎有一個杵臼關節，產生了動物特有的駝峰，讓頸部在走路時前後搖擺。這保持了長頸鹿的重心，並有助於這個超高結構在相當小的足印面積上維持平衡。儘管牠看起來有些笨拙，但長頸鹿可以飛奔數公里，並穩定保持在約時速50公里。

海獅

儘管大多數哺乳類動物為陸居，還是有
水生哺乳動物的骨骼證實骨質結構在各
種環境的適應性。

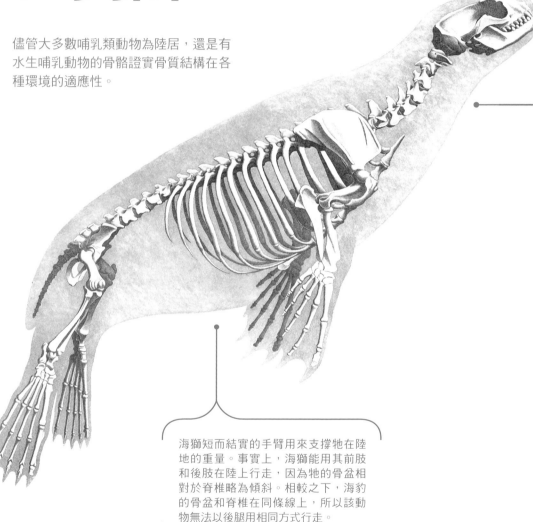

海獅短而結實的手臂用來支撐牠在陸
地的重量。事實上，海獅能用其前肢
和後肢在陸上行走，因為牠的骨盆相
對於脊椎略為傾斜。相較之下，海豹
的骨盆和脊椎在同條線上，所以該動
物無法以後腿用相同方式行走。

海獅的身型顯示其骨骼已適應海洋生活，寬闊的肩和狹窄的骨盆呈現了流線型的輪廓。大型肩胛骨表明肌肉需要大的附著區域，而牠主要的運動來源是前肢，不像大部分哺乳動物使用後肢。海獅後肢主要的功能為舵，其骨骼最明顯的發展為掌和腳，它們變長以作出更大面積的鰭肢，可利於推進。掌具有爪子，這使海獅可作出某程度的抓取，也幫助牠在陸地上移動。

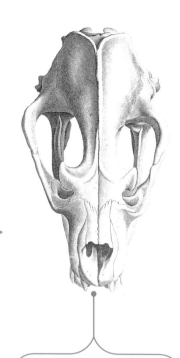

海獅是掠食者，這從頜骨中發育良好的犬齒可以看出。頭骨有大的眼眶代表其長時間在黑暗的水中尋找獵物。又尖又窄的頭骨使水阻達到最小。

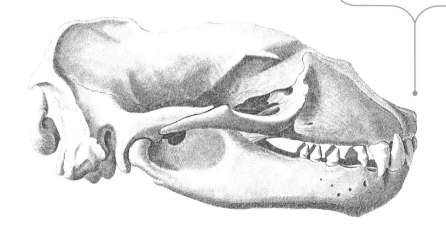

鯨魚

現代哺乳類的祖先大約3億5千萬年前從海洋湧現。鯨魚在哺乳動物家族中相當不尋常，牠們的祖先後來回到海裡，而約40種鯨魚廣泛分佈在海洋中。

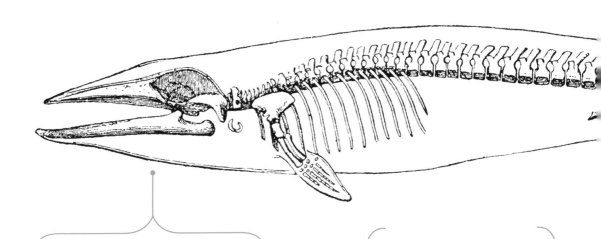

鯨魚分為兩大族群：有齒的（稱為齒鯨類）像是抹香鯨和海豚；無齒的（稱為鬚鯨類）像是座頭鯨和灰鯨。相對於體型而言，鬚鯨類具有大型的頭和嘴，由於其進食方式為吸入大量海水，再過濾出牠們的主食微生物。

脊椎的頸部末端也為了有效運動而設計，頸部與脊椎骨被壓平並融為一體，這使動物在穿越水中時，將頭部的橫向運動減至最低。前肢具有舵的功能，比起其他陸地哺乳動物，其骨頭小而結實。

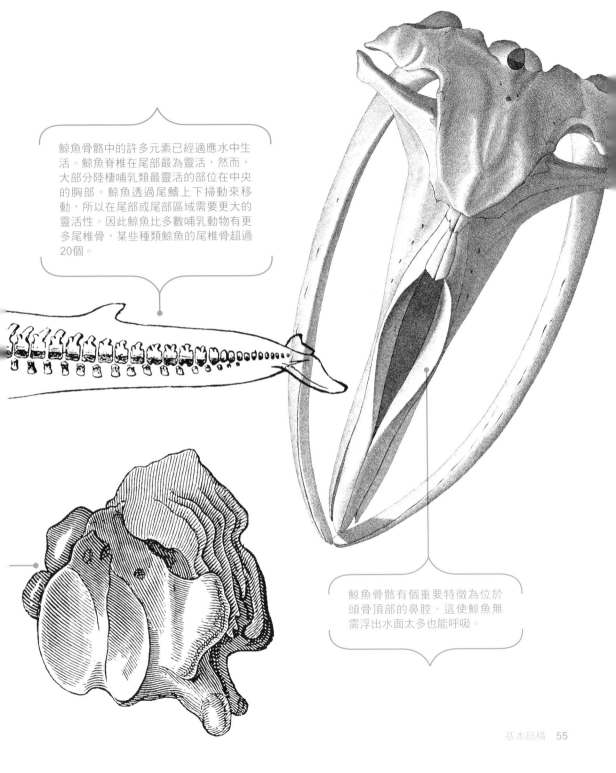

鯨魚骨骼中的許多元素已經適應水中生活。鯨魚脊椎在尾部最為靈活，然而，大部分陸棲哺乳類最靈活的部位在中央的胸部。鯨魚透過尾鰭上下掃動來移動，所以在尾部或尾部區域需要更大的靈活性。因此鯨魚比多數哺乳動物有更多尾椎骨，某些種類鯨魚的尾椎骨超過20個。

鯨魚骨骼有個重要特徵為位於頭骨頂部的鼻腔，這使鯨魚無需浮出水面太多也能呼吸。

蛙

蛙類骨骼適合以大幅度的跳躍來四處移動，蛙類可以跳約自身長度的20倍
距離。他們的骨骼表現出高度的堅固性，以吸收跳躍的作用力和著陸時的
震動。骨骼有較短的脊椎，其中較底部的脊椎骨融合在一起，為後腿的推
力提供穩固的基礎。蛙類沒有頸椎，所以頭部不能轉動。由於會阻
礙跳躍，所以牠們沒有尾巴。

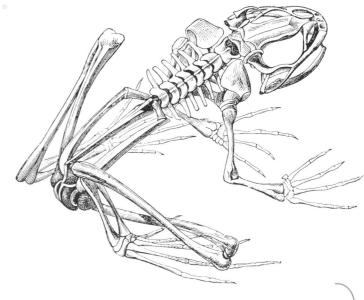

蛙類的骨盆很長，與薦骨有一個活
動關節，為後腿提供額外的槓桿作
用。腿部的下部骨頭融合在一起，
以增強力量，而後腿總長因細長的
踝骨而延長許多。

股骨、脛腓骨和足部，後腿的這三
部分長度大致相等，它們在靜止時
呈現 Z 型。當蛙在跳躍時，這三部
分輪流伸直，以達到強大的槓桿作
用而幫助跳躍。

總體來說，蛙類骨骼為了堅固性而犧牲柔韌性。蛙類也沒有肋骨，所以胸部肌肉不具呼吸作用，因為沒有肋骨讓它們擴大以及收縮。取而代之的是，蛙類降低嘴部，透過鼻孔吸入空氣後，再提升嘴部將空氣灌入肺部。

爬蟲類

爬蟲類有許多別於其他陸地動物的特徵，例如無法調節體溫、鱗片覆蓋身體而非毛髮或羽毛、產卵，以及無幼蟲形式而直接發育。

蛇類沒有四肢，牠們需依靠腹部鱗片移動。蛇左右收縮牠的脊椎，而鱗片推動地面的不平整處，進而以一系列的橫向運動前進。較大的蛇使用履帶運動，以一組腹部鱗片推動地面，並向前推進形成垂直搖擺運動。

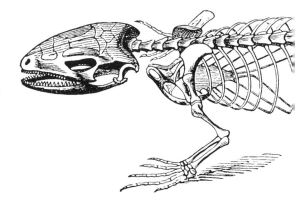

爬蟲類骨骼有著和其他動物相同的模式，然而頭部僅透過一個杵臼關節連接脊椎，而不像哺乳類有兩個，這限制其靈活性。多數爬蟲類有細長的身體，而四肢從側面向外伸出。由於這限制了四肢前後移動的距離，與其他腿位於身體下方的動物相比，許多爬蟲類具有獨特的「游泳」步態，將脊椎左右地彎曲，以便交替腿部向前擺動。牠們的身型有利於這種橫向運動。

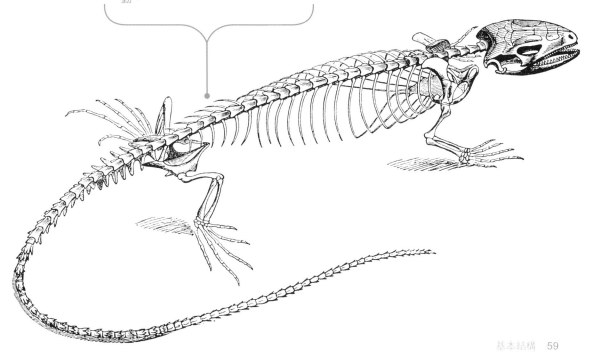

陸龜

陸龜和海龜都有骨質內骨骼和堅硬外骨骼，也就是龜殼。龜殼分為兩個部分，上方的背甲和下方的腹甲。扁平的肋骨和脊椎融合在龜殼上，所以只有頸椎和尾椎有活動能力。這意味著，牠們就像蛙類一樣，其肋骨無法移動所以不具有呼吸功能。取而代之的是，肩胛骨擴張和收縮肺部，吸入空氣並排出體外。其肩胛骨與肋骨內的脊柱相連，而不像其他脊椎動物一樣位於脊柱外。

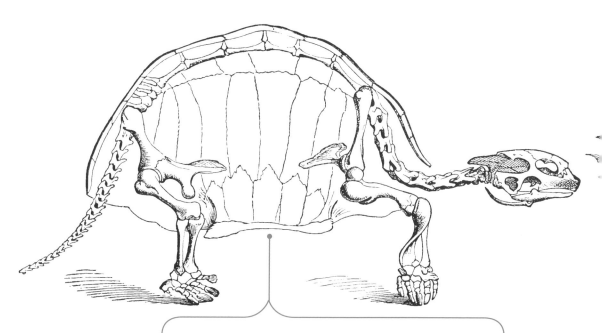

堅硬結構意味著這種動物能完善地保護自己，免受掠食者攻擊。然而，就像所有外骨骼一樣，結構很重，所以陸龜無法快速移動，但海龜具有在水中的浮力優勢，這能幫助牠們的移動性。

陸龜的脖子相對較長且有彈性，有8節頸椎而非一般的7節。這補償了軀幹缺乏的靈活性，使牠能接觸到食物並可以轉向查看其周圍環境。這也意味著頸部和頭部可以縮回殼中以得到保護，腿部也可以縮回殼體中的孔內。陸龜的肺部比較大，且氧氣消耗率低，所以牠們能夠長時間藏在龜殼內。2億年前首次出現到現在，陸龜的構造幾乎沒什麼改變，而牠們活到超過100歲的紀錄，顯然是一種有效的設計。

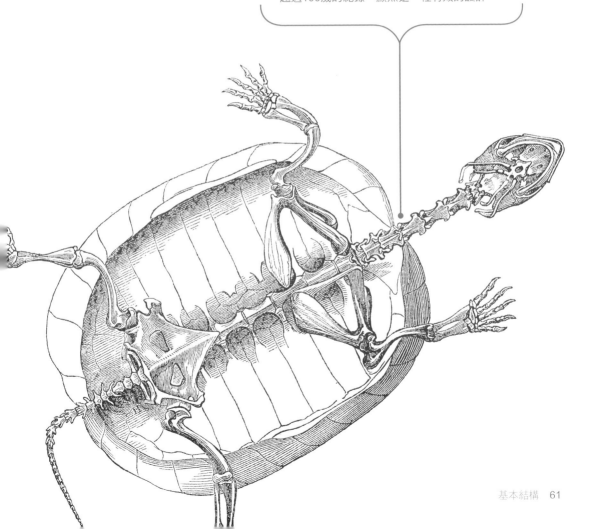

恐龍

一些完整的恐龍骨骼已經出土，所以我們對牠們的結構有相當準確的概念。暫且不談規模，很明顯地，恐龍的結構遵循我們所看到的其他動物模式：脊柱連接頭骨和另一端的尾巴，肋骨和四肢透過骨盆和肩胛骨附著在骨架上。三角龍是最著名的恐龍之一，有著三根角和巨大的摺邊領。牠生活在恐龍時代的晚期，約6千8百萬年前，並且有大量的化石被挖掘出來，80年代晚期第一具化石在丹佛被發現。頭骨占總骨骼約三分之一，其尺寸和堅固性使其成為最常見的化石結構。

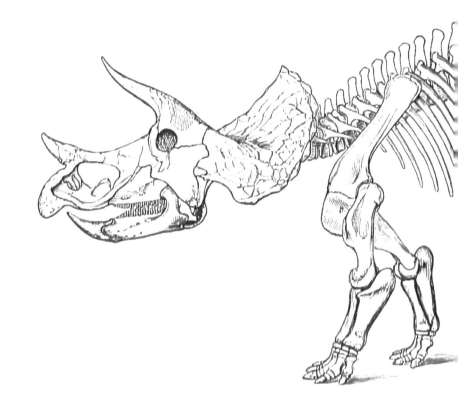

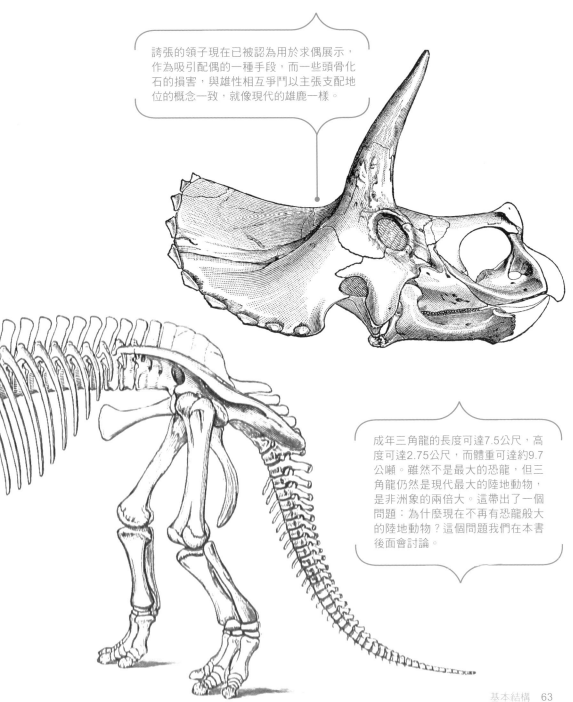

誇張的領子現在已被認為用於求偶展示，作為吸引配偶的一種手段，而一些頭骨化石的損害，與雄性相互爭鬥以主張支配地位的概念一致，就像現代的雄鹿一樣。

成年三角龍的長度可達7.5公尺，高度可達2.75公尺，而體重可達約9.7公噸。雖然不是最大的恐龍，但三角龍仍然是現代最大的陸地動物，是非洲象的兩倍大。這帶出了一個問題：為什麼現在不再有恐龍般大的陸地動物？這個問題我們在本書後面會討論。

鴨子

鳥的骨骼與其他動物的基本結構相同，脊柱連結頭和附肢四肢。然而，骨骼已經歷了許多適應，使鳥類能夠飛行，這是多數脊椎動物無法做到的非凡工程。這些調整從頭到尾清楚可見。

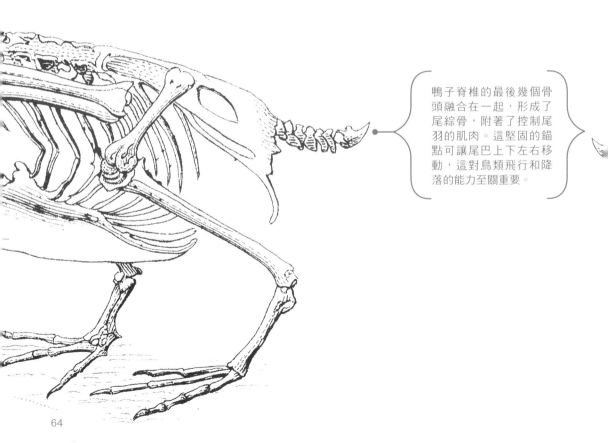

鴨子脊椎的最後幾個骨頭融合在一起，形成了尾綜骨，附著了控制尾羽的肌肉。這堅固的錨點可讓尾巴上下左右移動，這對鳥類飛行和降落的能力至關重要。

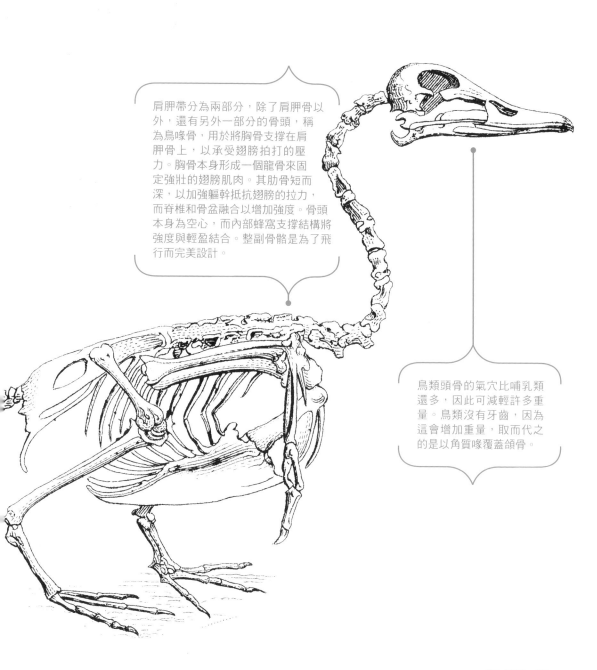

肩胛帶分為兩部分，除了肩胛骨以外，還有另外一部分的骨頭，稱為鳥喙骨，用於將胸骨支撐在肩胛骨上，以承受翅膀拍打的壓力。胸骨本身形成一個龍骨來固定強壯的翅膀肌肉。其肋骨短而深，以加強軀幹抵抗翅膀的拉力，而脊椎和骨盆融合以增加強度。骨頭本身為空心，而內部蜂窩支撐結構將強度與輕盈結合。整副骨骼是為了飛行而完美設計。

鳥類頭骨的氣穴比哺乳類還多，因此可減輕許多重量。鳥類沒有牙齒，因為這會增加重量，取而代之的是以角質喙覆蓋頜骨。

企鵝

企鵝可能是所有鳥類裡最不可思議的物種。大部分的人想像一隻鳥的時候，會想到一個圓形的身體被細腿支撐，一條脖子支撐有喙的頭部，再加上翅膀。這隻鳥的脖子可能像蒼鷺一樣長，或像麻雀一樣沒有脖子，身體部位的相對尺寸顯然因物種而異，但有一個標準的鳥類輪廓。甚至其他不會飛的鳥類看起來都像鳥，只是體形過大。

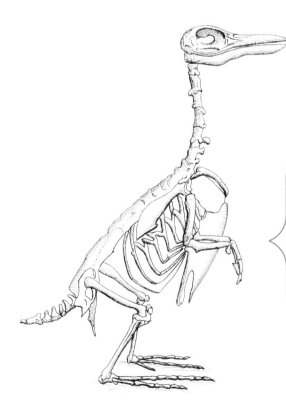

企鵝有著直立站姿和油亮黑白相間的羽毛，使牠看起來與眾不同。然而，企鵝骨頭揭示了鳥類骨骼結構的特徵。胸部骨骼上高度發展的凸緣或龍骨適用於所有鳥類以固定翅膀肌肉，儘管企鵝無法飛翔，但牠仍然必須使其翅膀「飛」到水中。由於水的密度比空氣更高，因此翅膀肌肉相對強壯並需要密實的基部。水的密度也意味著企鵝不需要輕量的空心骨頭，事實上牠的密實骨頭減少了浮力，使牠得以潛水。

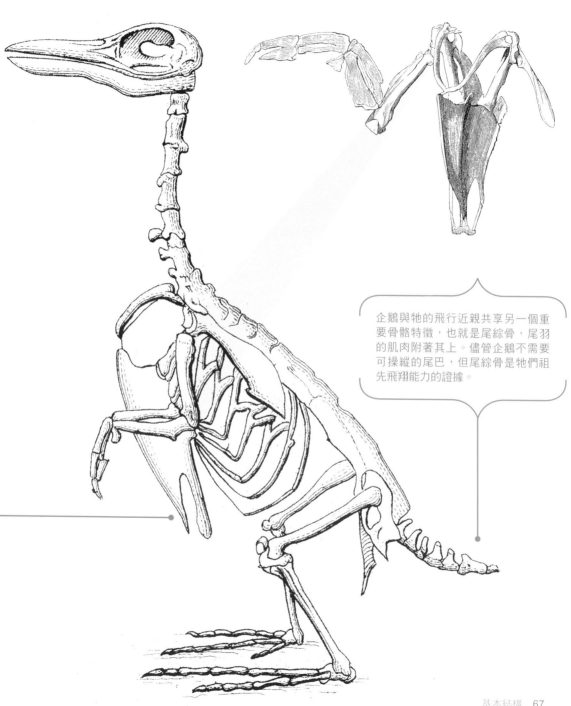

企鵝與牠的飛行近親共享另一個重要骨骼特徵，也就是尾綜骨，尾羽的肌肉附著其上。儘管企鵝不需要可操縱的尾巴，但尾綜骨是牠們祖先飛翔能力的證據。

魚

魚類為第一批脊椎動物，出現在5億年前，牠們仍然是當今最大的脊椎動物群，大約有30,000種。最大的硬骨魚是海洋翻車魚，長度可達3.3公尺，而最小的是侏儒魚，長約1.25公分。

魚的頭骨是由許多板塊組成的，帶有一圈骨頭以支撐眼睛。鰓蓋是朝向魚頭後方的一塊骨頭，用來保護鰓，而鰓蓋在某些魚身上形成呼吸系統的一部分，在嘴閉合時打開，使水流出鰓，讓氧氣被吸收。

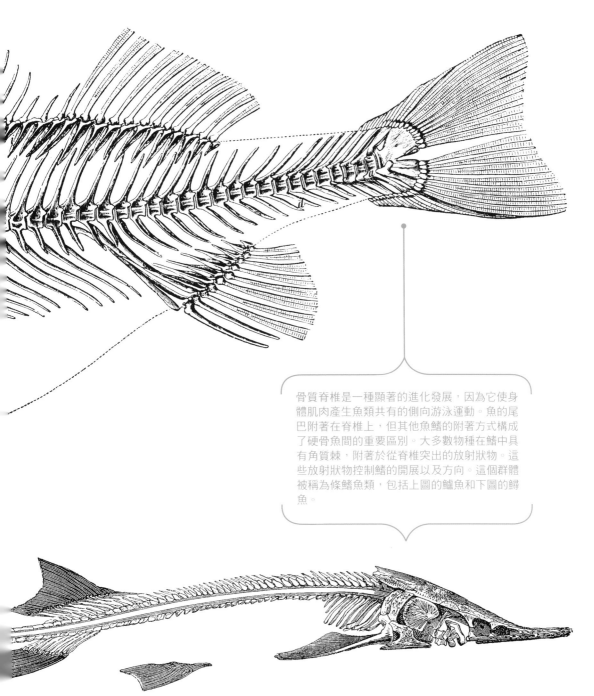

骨質脊椎是一種顯著的進化發展，因為它使身體肌肉產生魚類共有的側向游泳運動。魚的尾巴附著在脊椎上，但其他魚鰭的附著方式構成了硬骨魚間的重要區別。大多數物種在鰭中具有角質棘，附著於從脊椎突出的放射狀物。這些放射狀物控制鰭的開展以及方向。這個群體被稱為條鰭魚類，包括上圖的鱸魚和下圖的鱘魚。

保護、支撐和進食

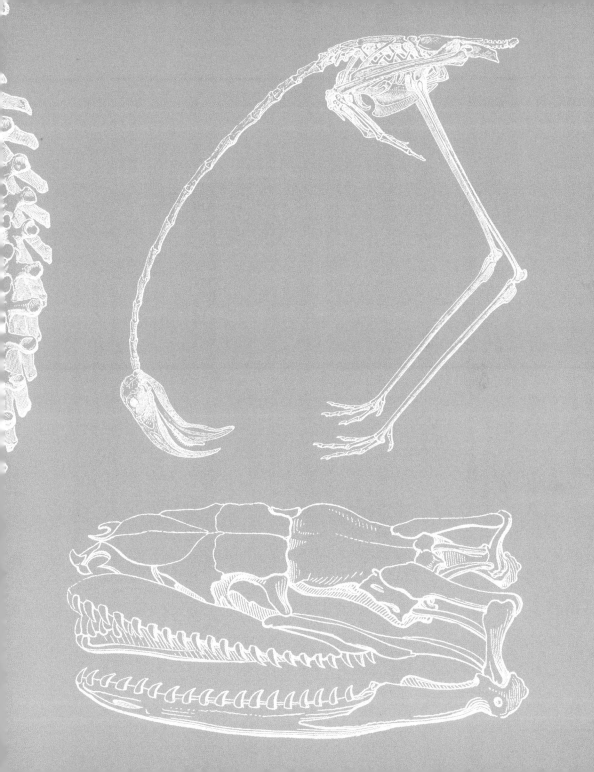

人類
頭骨

人類頭骨有將近30個獨立的骨頭，
但它們在嬰兒一歲時，融合成一個
密實的頭殼。許多骨頭是左右成對
的，顱骨是容納大腦的主要部位，
由4塊弧形板，2塊形成頂部和側面
的頂骨，和位於下方後部的枕骨和
前額的額骨形成。頂骨提供下顎肌
肉附著的大面積，配對的顳骨和顴
骨或頰骨構成了腦殼的下側，以及
另外兩對來自上下顎的上頜骨和下
頜骨。蝶骨和篩骨位於眼窩和鼻子
後部，而且成對骨頭形成嘴和鼻腔
的頂部。

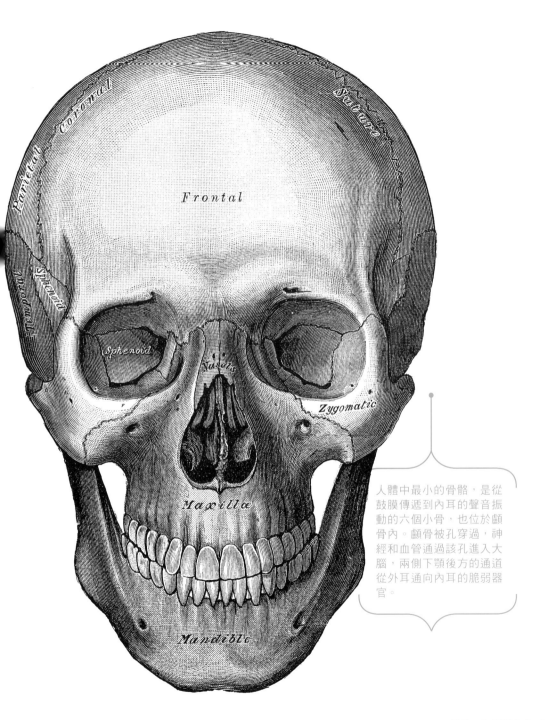

Parietal

Coronal

Suture

Frontal

Temporal

Sphenoid

Sphenoid

Nasalis

Zygomatic

Maxilla

Mandible

人體中最小的骨骼，是從
鼓膜傳遞到內耳的聲音振
動的六個小骨，也位於顳
骨內。顳骨被孔穿過，神
經和血管通過該孔進入大
腦，兩側下顎後方的通道
從外耳通向內耳的脆弱器
官。

動物頭骨

動物頭骨反映其生活方式。例如,相對於人猿而言,人類頭骨的半球形前額表示高度發達的大腦皮層,這是大腦中推理和分析的相關部分。頭骨形狀在很大程度上取決於動物的居住環境和食物種類。

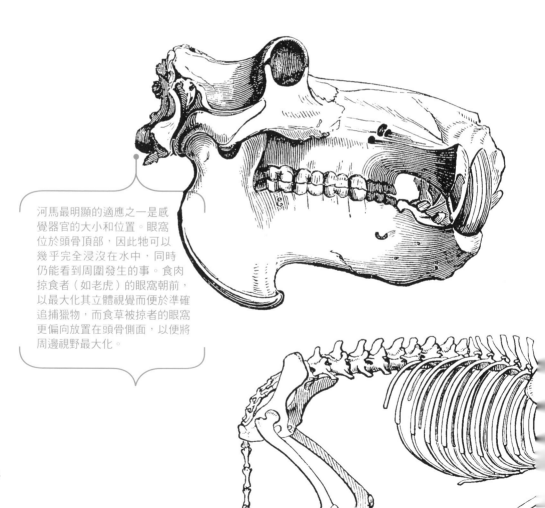

河馬最明顯的適應之一是感覺器官的大小和位置。眼窩位於頭骨頂部,因此牠可以幾乎完全浸沒在水中,同時仍能看到周圍發生的事。食肉掠食者(如老虎)的眼窩朝前,以最大化其立體視覺而便於準確追捕獵物,而食草被掠者的眼窩更偏向放置在頭骨側面,以便將周邊視野最大化。

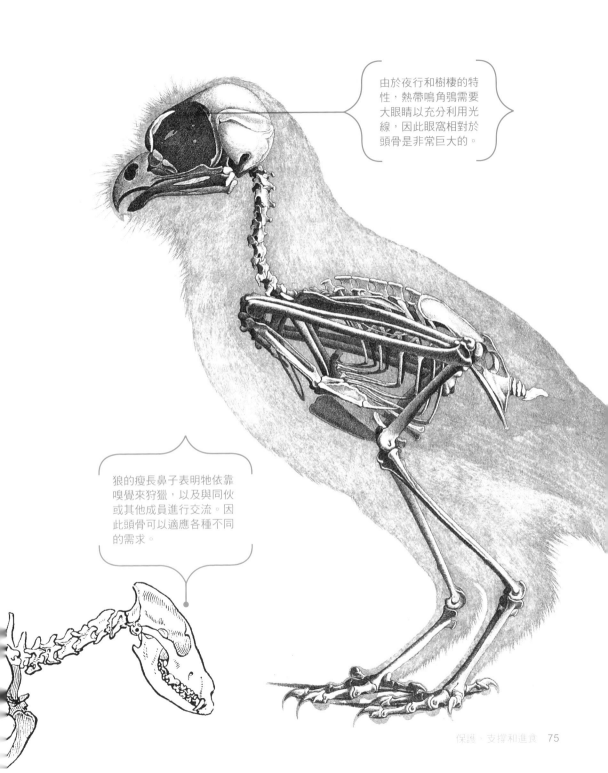

由於夜行和樹棲的特性，熱帶鳴角鴞需要大眼睛以充分利用光線，因此眼窩相對於頭骨是非常巨大的。

狼的瘦長鼻子表明牠依靠嗅覺來狩獵，以及與同伙或其他成員進行交流。因此頭骨可以適應各種不同的需求。

人類骨盆

骨盆一詞源於拉丁詞彙「碗」，但實際上人類骨盆的碗狀形狀在動物骨骼中相當不尋常。在結構上，骨盆將下肢連接到軀幹，其在人體中的形狀反映我們用「後腿」行走的事實。骨盆由三種成對的骨頭組成：頂部的髂骨，後部的坐骨，前部的恥骨。骨骼在青春期融合，形成一個堅硬的框架，以支撐將腿連接到軀幹的大肌肉。這個碗狀物還保護著生殖器官、膀胱和腸子下方。由於女性生育孩子，所以男女骨盆之間有一些顯著差異。

女性骨盆頂部比男性更寬更淺，且底部的間隙更大。男性骨盆有一個較長的薦骨岬隆起，它是脊椎的尖端，而女性的隆起較短且不會向前伸入骨盆托架。這些差異是給嬰兒頭部在分娩過程中可經過的最大間隙。女性骨盆的形狀是生產和雙足行走需求間的折衷。太寬的骨盆會使女性難以走路。

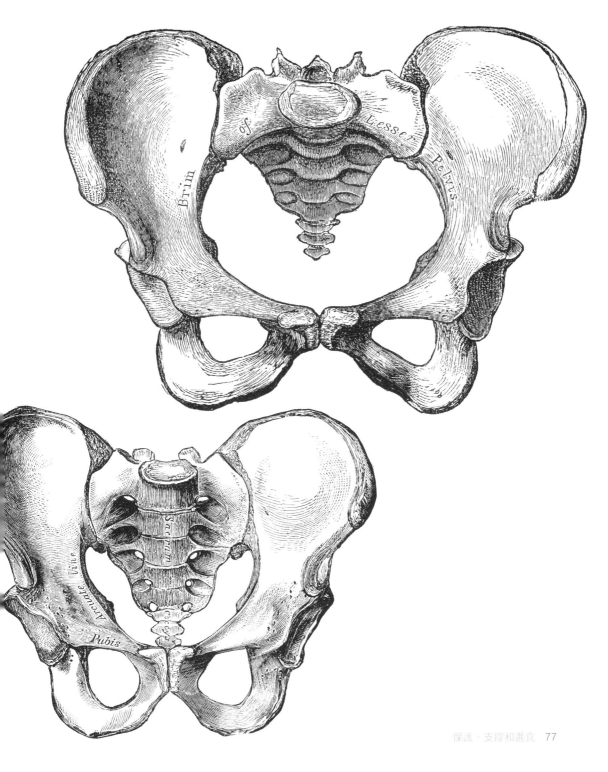

動物
骨盆

骨盆因應不同動物的移動方式而改變形狀。

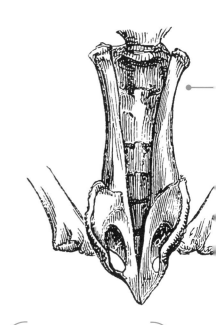

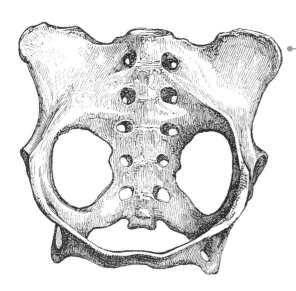

重型而緩慢移動的動物，
如樹懶，會有寬闊凸緣的
骨盆來連接大腿肌肉。

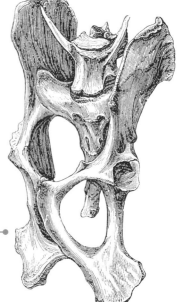

快速且輕巧的動物，如野兔，
會有較細長的骨盆以得到額外
的槓桿作用。

蝙蝠骨盆帶的骨骼堅固地融合，就像腓骨和脛骨一樣，以形成穩定的結構，使蝙蝠能在棲息時倒掛身體。蝙蝠的腿相對於多數動物旋轉了180度，這使牠在地面爬行時，呈現出一種特殊怪異的膝蓋向上模樣。

像人類一樣，鳥類必須解決兩腿走路的問題。人體骨盆已經適應了保持腿部和脊柱間或多或少垂直，但是大多數鳥類仍然無法完全直立，而且它們缺乏維持平衡的重尾，因為這會削弱牠們的飛行能力。鳥的骨盆相對較大，並且與脊椎骨融合在一起，為強壯的肌肉創造了一個穩定結構，可以將大腿骨保持在向前的角度。這意味著鳥的腳在其重心下方，使牠能保持平衡。

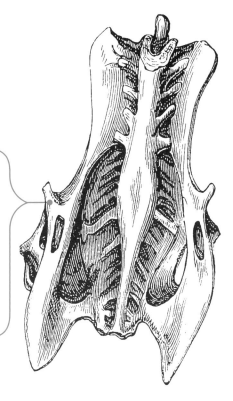

人類
胸腔

胸腔的設計使這部分骨骼能有效執行各種功能。一方面，肋骨必須保護胸部的重要器官，如肺和心臟，如同頭骨保護大腦一樣。然而，與大腦不同的是，肺部在呼吸時會變化大小，所以密實的外殼並不適用。取而代之的是，肋骨由一系列獨立的骨支柱組成，由軟骨形成與脊柱和胸骨的柔韌連結。

肋骨的柔韌性可以吸收周圍環境的衝擊而不會破裂和損傷肺部。更重要的是，這意味著胸腔內的容積可以擴大和收縮，連接肋骨的肌肉向上和向外拉動胸腔以將空氣吸入肺部，然後再將其拉回以推出空氣。

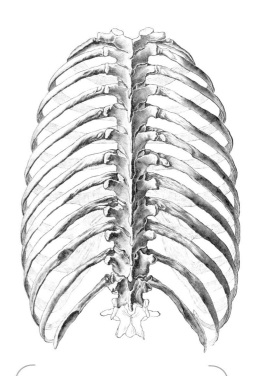

人類胸腔有12對肋骨。前七對通過軟骨組織帶連接到胸骨。第八對到第十對不是通過胸骨，而是通過同類型的軟骨帶連接到上方的肋骨。最後兩對肋骨不會連接到前面胸腔的其餘部分，如右圖所示，而是簡單地從脊椎伸出。

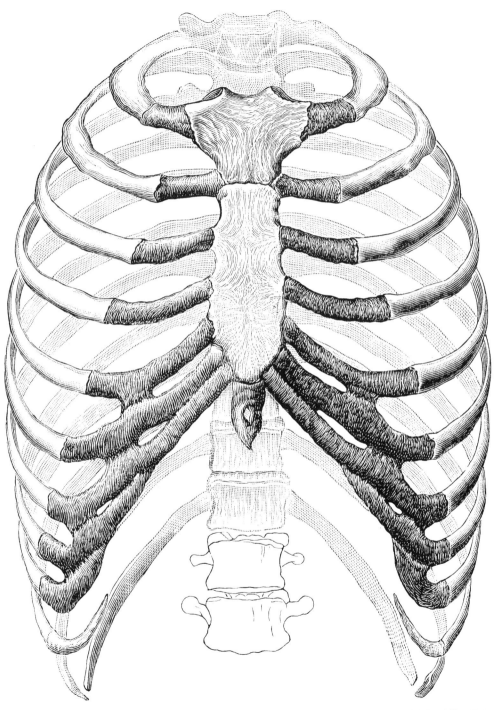

鯨魚
胸腔

胸腔在其他動物身上發揮和人類一樣的作用，因此
這部分的結構非常相似。然而，還是有些差異表現
出動物生活方式或環境方面的進化適應。

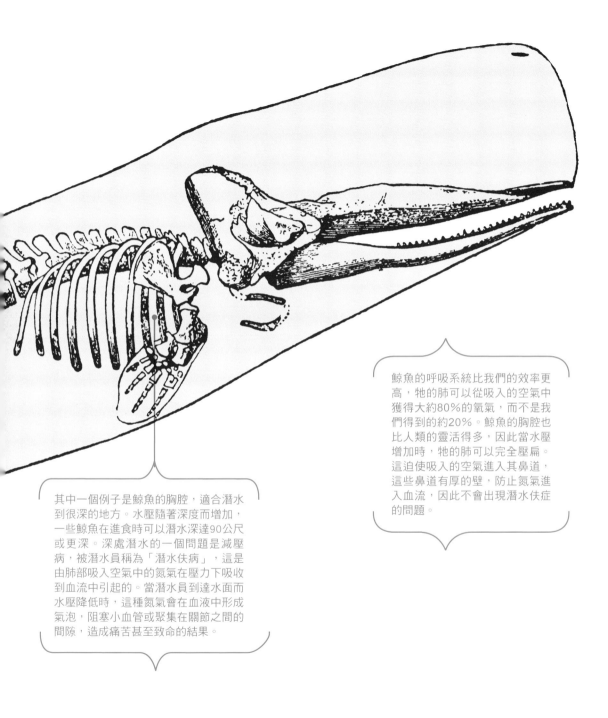

鯨魚的呼吸系統比我們的效率更高，牠的肺可以從吸入的空氣中獲得大約80％的氧氣，而不是我們得到的約20％。鯨魚的胸腔也比人類的靈活得多，因此當水壓增加時，牠的肺可以完全壓扁。這迫使吸入的空氣進入其鼻道，這些鼻道有厚的壁，防止氮氣進入血流，因此不會出現潛水伕症的問題。

其中一個例子是鯨魚的胸腔，適合潛水到很深的地方。水壓隨著深度而增加，一些鯨魚在進食時可以潛水深達90公尺或更深。深處潛水的一個問題是減壓病，被潛水員稱為「潛水伕病」，這是由肺部吸入空氣中的氮氣在壓力下吸收到血流中引起的。當潛水員到達水面而水壓降低時，這種氮氣會在血液中形成氣泡，阻塞小血管或聚集在關節之間的間隙，造成痛苦甚至致命的結果。

人類
脊椎

頂部是形成頸部的七個頸椎。這些是相對較淺的板,它們固定連接頭骨和肩胛骨的肌肉以保持頭骨與脊椎的平衡。

頸椎下方是連接12對肋骨的12塊胸椎,它們比頸椎更大更深,因為它們承受更多身體重量。而接下來的五個腰椎更大,它們固定著扭轉下背部並承受強大作用力的大肌肉。當脊椎間的軟骨關節突出並壓在與脊髓相連的神經上時,稱為「椎間盤突出」的情況在該區域最為常見。

人類脊椎由33塊骨頭組成,在描述脊椎時,通常將其分成五組。

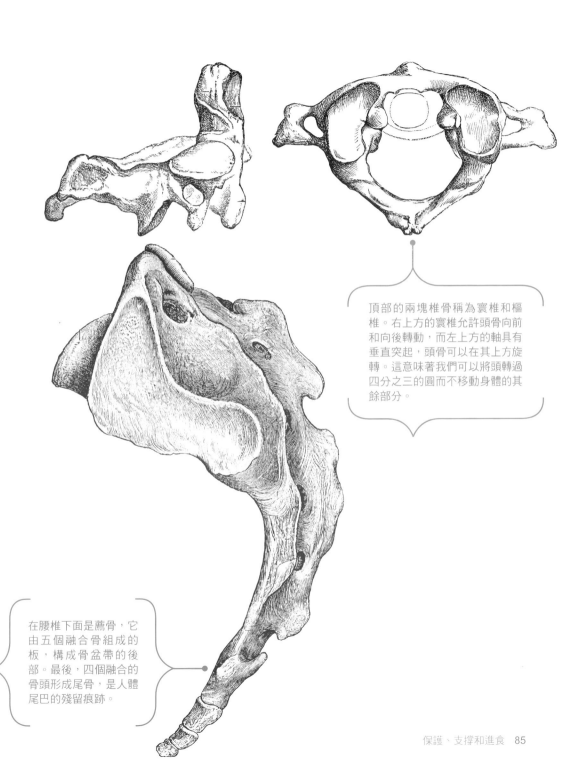

頂部的兩塊椎骨稱為寰椎和樞椎。右上方的寰椎允許頭骨向前和向後轉動，而左上方的軸具有垂直突起，頭骨可以在其上方旋轉。這意味著我們可以將頭轉過四分之三的圓而不移動身體的其餘部分。

在腰椎下面是薦骨，它由五個融合骨組成的板，構成骨盆帶的後部。最後，四個融合的骨頭形成尾骨，是人體尾巴的殘留痕跡。

動物
脊椎

脊椎是進化發展的一個重要階段，並且被視為大部分生物的識別特徵，也就是脊椎動物，包括人類、哺乳類、爬蟲類，鳥類和許多魚類。像船的龍骨一樣，它構成了骨骼其餘部分連接的中心結構。

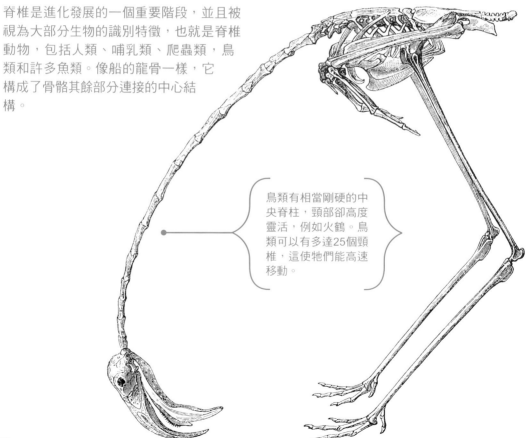

鳥類有相當剛硬的中央脊柱，頸部卻高度靈活，例如火鶴。鳥類可以有多達25個頸椎，這使牠們能高速移動。

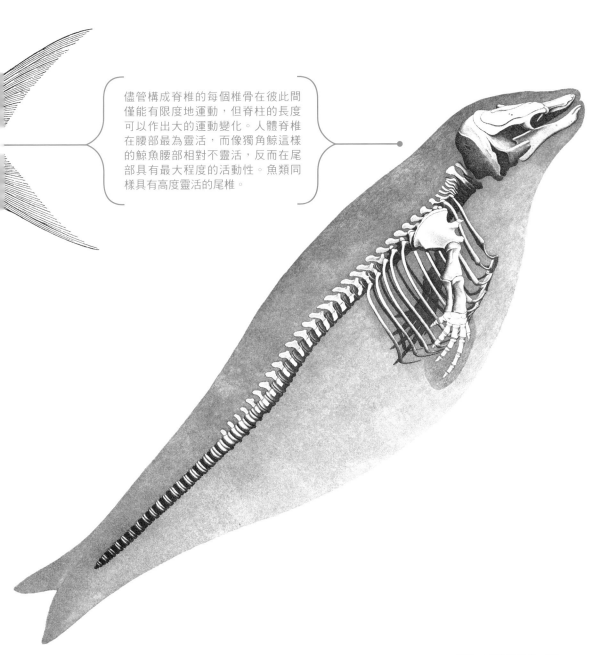

儘管構成脊椎的每個椎骨在彼此間僅能有限度地運動，但脊柱的長度可以作出大的運動變化。人體脊椎在腰部最為靈活，而像獨角鯨這樣的鯨魚腰部相對不靈活，反而在尾部具有最大程度的活動性。魚類同樣具有高度靈活的尾椎。

人類頜骨

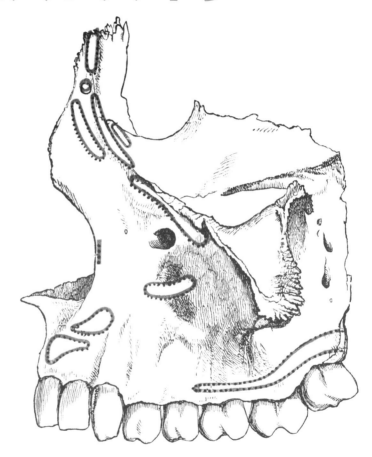

　　兩組成對的骨頭組成了人類的頜骨。上面的一對，即
上頜骨，形成嘴的頂部、眼窩的底面，以及鼻子的底
面和側壁。

下顎，也就是下頜骨，由兩個緊密融合的彎曲骨頭構成馬蹄形。下顎與顳骨的關節相當靈活，因此上下移動咬合時，下顎可以某種程度地前後左右移動，以利於咀嚼。下顎的主要肌肉，也就是顳肌，固定在顳骨側面的平坦部分，而將使頜骨前後移動的嚼肌附著到顴骨。

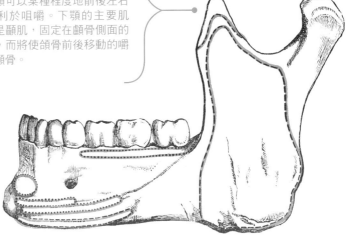

成年人有32顆牙齒，由負責切斷和撕裂的門齒和犬齒，和負責磨碎的臼齒和前臼齒組成。如此多樣化反映了人類是雜食性的，沒有特定的飲食習慣。牙齒固定在下顎的部分由海綿骨組成，其中具有支撐牙齒根部的牙槽骨。如果因年老而失去牙齒，這部分的頜骨會磨損，而出現口腔下部向內塌陷的外觀。

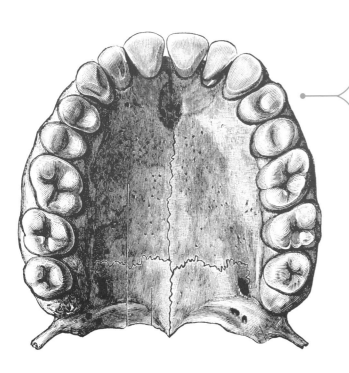

動物頜骨

動物頭骨和頜骨根據動物的飲食而有變化。主要區別
在肉食動物和草食動物之間。

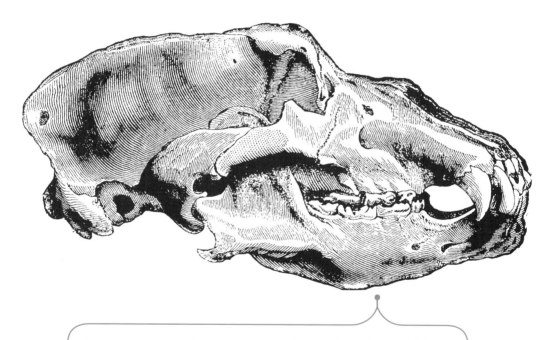

肉食動物通常具有粗短厚重下顎的圓形頭骨。堅固的頭骨為下顎肌肉打下
了堅實的基礎，整個結構的設計可以產生強大的咬合力。由於肉不需要太
多咀嚼，所以下顎被連接來上下移動而非側向移動。出於同樣的原因，肉
食動物的牙齒不多，但它們巨大尖銳，這是所有食肉動物的特徵，尤其是
高度發展的犬科動物，從蝙蝠、貓到老虎和熊。

相反地，吃蔬菜的動物往往具有較長的頭骨以容納更多磨碎食物用的牙齒。由於植物不如肉類容易消化，所以在吞嚥之前需要徹底咀嚼。頷骨前端尖銳的門齒將草葉剪斷或切開，而一排排扁平的寬臼齒將材料碾磨成泥狀。

草食動物的頷骨不像肉食動物的沉重，但它們的後部通常發育良好，後部將左右兩側移動下頷的肌肉固定住。這就是為什麼牛、驢、犀牛和羚羊等動物的頭骨比肉食者的更有稜有角，且偏向箱子狀。

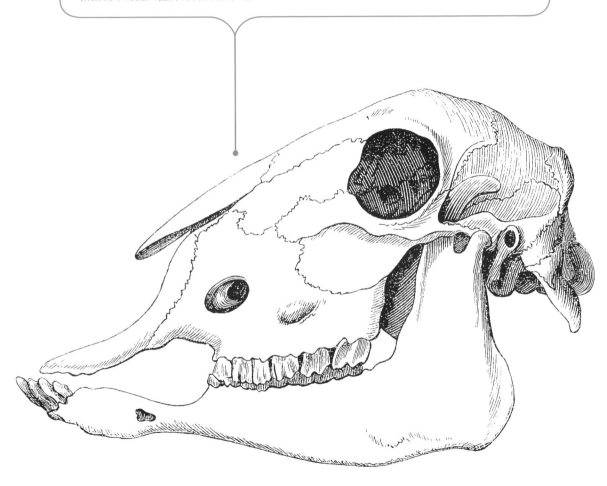

嚙齒類

嚙齒動物形成了一個非常廣泛和適應性強的動物族群。大約佔所有動物物種的40%，在世界上各種環境中都可以發現牠們的蹤跡。有樹棲種、穴棲種和半水生種，而有些適應人類的都市環境。物種的體型從右圖的小型睡鼠，到下圖的南美水豚都有。

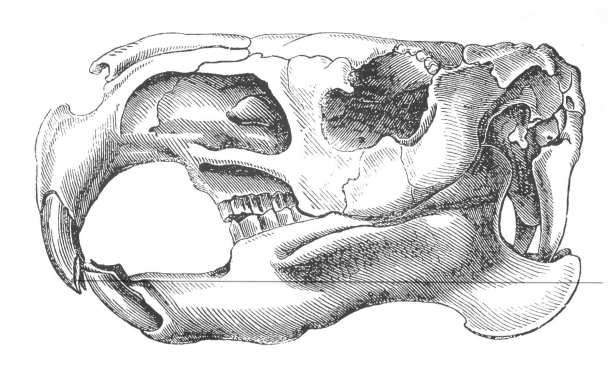

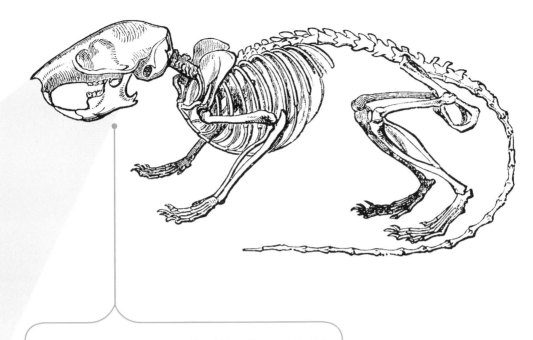

囓齒動物可以嚼碎堅韌的植物莖和樹皮，並且可以咬破堅果殼，即使是堅硬無比的巴西堅果。尖銳門齒和臼齒間的大空隙使囓齒類在啃咬時吸住面頰或唇以封住嘴部，而不會吞下像堅果殼或樹皮類等難消化的材料。與其他動物相比，囓齒動物相對於牠們體型具有大的頭骨，以固定強而有力的咬合所需的強壯下顎肌肉。

囓齒動物以極大而銳利的門齒聞名，這些門齒非常適合啃咬以及切割。這些牙齒因使用而磨損，以平衡它們在一生中不斷增長。它們由一個非常硬的琺瑯質層組成，後方有一層較軟的層，意味著這些牙齒邊緣總是被磨得非常鋒利。

特化的頜骨

雜食性動物與專吃植物或肉類的動物相比，特化頜骨和牙齒較少。例如，猿類和猴子吃水果、堅果、根和漿果，但是一些物種，如黑猩猩和狒狒，也會吃小動物或魚類。牠們的下顎有點拉長，但牙齒比草食動物少，且具有鋒利切齒和平坦磨齒的組合。

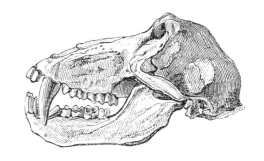

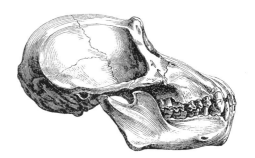

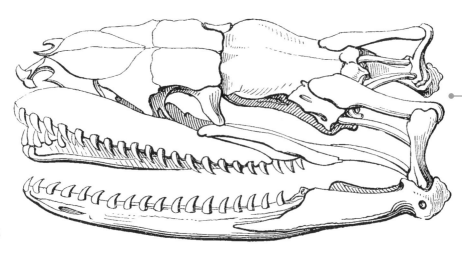

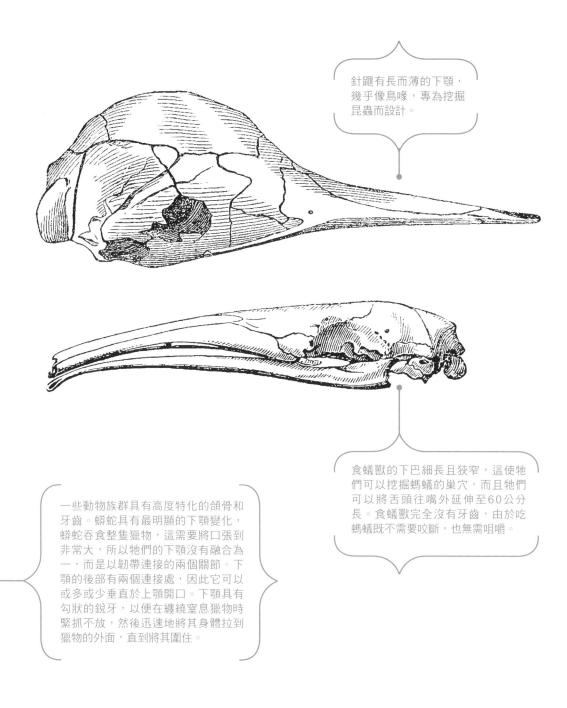

針鼴有長而薄的下顎，幾乎像鳥喙，專為挖掘昆蟲而設計。

食蟻獸的下巴細長且狹窄，這使牠們可以挖掘螞蟻的巢穴，而且牠們可以將舌頭往嘴外延伸至60公分長。食蟻獸完全沒有牙齒，由於吃螞蟻既不需要咬斷，也無需咀嚼。

一些動物族群具有高度特化的頜骨和牙齒。蟒蛇具有最明顯的下顎變化，蟒蛇吞食整隻獵物，這需要將口張到非常大，所以牠們的下顎沒有融合為一，而是以韌帶連接的兩個關節。下顎的後部有兩個連接處，因此它可以或多或少垂直於上顎開口。下顎具有勾狀的銳牙，以便在纏繞窒息獵物時緊抓不放，然後迅速地將其身體拉到獵物的外面，直到將其圍住。

鯨魚頜骨

大自然中最大的頜骨毫無疑問地屬於最大的動物——鯨魚，尤其是鬚鯨。鯨魚頭骨可佔據至身體長度的三分之一，而這個大大延長的頭骨大多由頜骨組成。由於缺乏牙齒，鬚鯨無法咬斷或咀嚼大型獵物。取而代之的是，牠們擁有巨大的嘴部，以收集足夠數量的小型海洋生物，作為其食物來源。

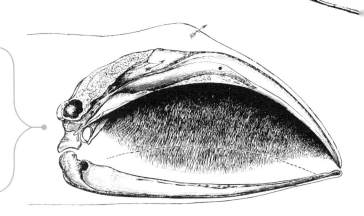

鬚鯨的上顎與頭骨融合成堅固的結構，該結構強度足以承載掛在嘴部周圍而呈帷幕狀的鬚板。鯨鬚由角蛋白製成，和產生頭髮與指甲的蛋白質相同。這些鬚板具有篩子的作用，當鯨魚用舌頭推擠時，能捕捉水中存在的任何動物。

鯨魚的頷骨結構因物種的進食習慣而異。灰鯨有著相當短而強壯的下顎，它們用來犁起海床以取出小型動物。相比之下，下方的弓頭鯨則張嘴掠過水面，所以牠的上顎形成巨大的拱門，以最大化含入水量。

頭骨下方的舌弧固定舌頭肌肉，其重量可達900公斤。

喙

喙是鳥類飛行早期進化適應之一，因為牙齒很重，並且會增加鳥類飛離地面所需的力氣。取而代之的是，鳥類發展出覆蓋上下顎的角質鞘，而且更輕盈。即使沒有牙齒，鳥類也能夠開發各種食物來源，從堅果、漿果到小型哺乳類、魚類，而且喙的形狀和大小各不相同，以因應其所有者的進食習慣。

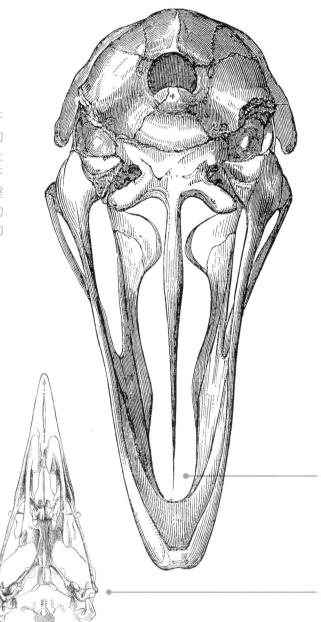

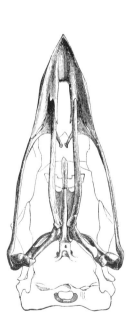

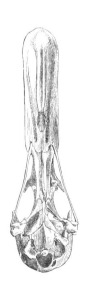

大多數鳥類都有鼻孔，它們位於喙上，通往頭骨內的鼻腔和呼吸系統。某些物種中，尤其是海鳥，鼻孔被稱為鰓蓋的角質物覆蓋，當牠們潛水時將水隔在鼻道外。

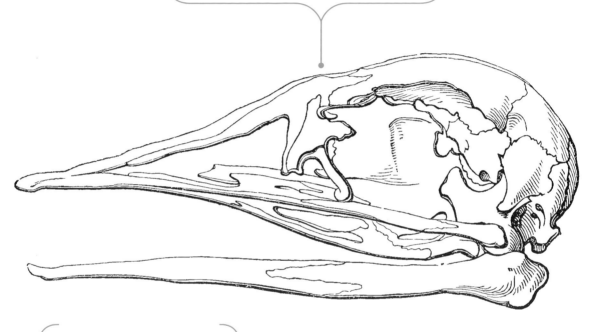

鳥類頜骨的基本骨架在所有物種中都相同。上顎由三個骨質叉組成，其中一個附著在前額的頭骨上，另外兩個分別附著在兩頰上，形成一個三角結構。

下顎由兩塊附著在頭骨兩側的骨頭組成，並連接到喙的前部，儘管牠們根據種類延伸到不同的程度。上顎和下顎通過骨質支柱的交織網絡而強化，而做出最佳強度，同時盡可能不增加太多重量。然後將整個結構套入形成喙表面的角蛋白殼中。

喙

喙的形狀和大小各異，取決於喙的主人吃什麼以及如何獲得食物。

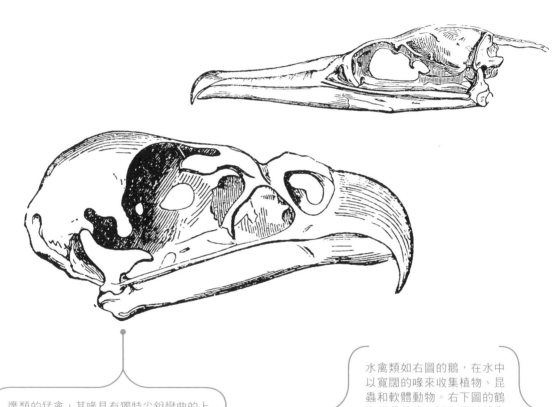

鷹類的猛禽，其喙具有獨特尖銳彎曲的上顎，使鳥得以撕扯獵物的肉。像禿鷲這樣的食腐動物具有類似的鉤狀喙，和食魚者如右上圖的鸕鷀一樣，雖然牠們的喙更長、更尖銳。

水禽類如右圖的鵝，在水中以寬闊的喙來收集植物、昆蟲和軟體動物。右下圖的鶴有很長的喙，可在濕地棲息地找尋軟體動物、魚類或蔬菜。

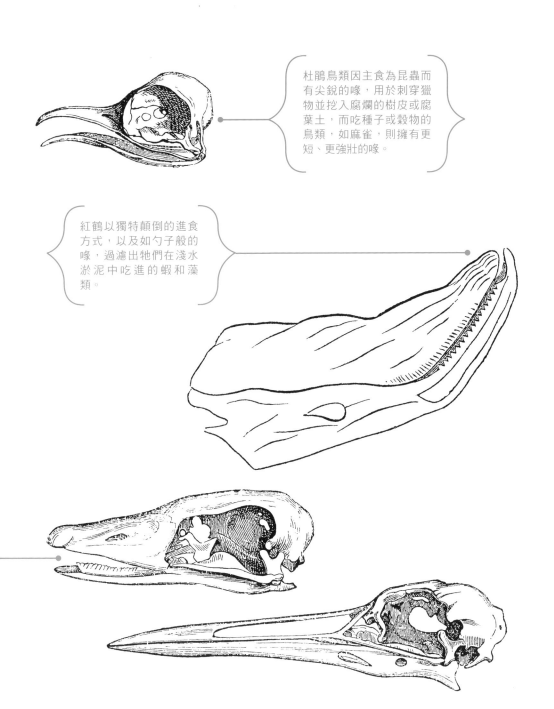

杜鵑鳥類因主食為昆蟲而有尖銳的喙，用於刺穿獵物並挖入腐爛的樹皮或腐葉土，而吃種子或穀物的鳥類，如麻雀，則擁有更短、更強壯的喙。

紅鶴以獨特顛倒的進食方式，以及如勺子般的喙，過濾出牠們在淺水淤泥中吃進的蝦和藻類。

喙

某些鳥類具有高度特化的喙。 左圖的剪嘴鷗是由三種海鳥組成的小家族，牠們的名字來自在水面上掠過低處的動作。牠們的喙長而狹窄，在鳥類中相當獨特的是「下顎超出上顎」。這些鳥張開喙低飛水面，下顎切進水面，抓住水面處的任何魚隻。

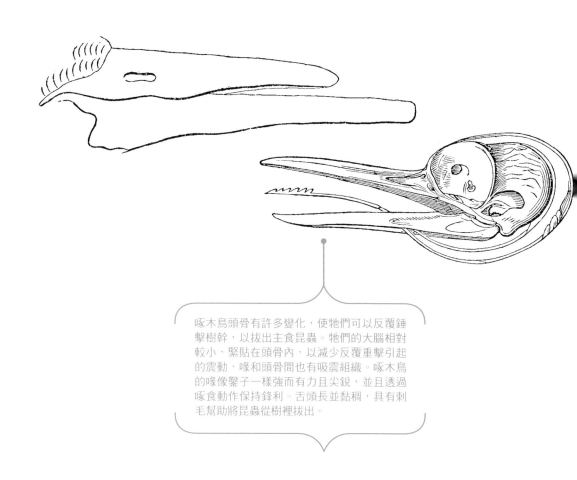

啄木鳥頭骨有許多變化，使牠們可以反覆錘擊樹幹，以拔出主食昆蟲。牠們的大腦相對較小，緊貼在頭骨內，以減少反覆重擊引起的震動，喙和頭骨間也有吸震組織。啄木鳥的喙像鑿子一樣強而有力且尖銳，並且透過啄食動作保持鋒利。舌頭長並黏稠，具有刺毛幫助將昆蟲從樹裡拔出。

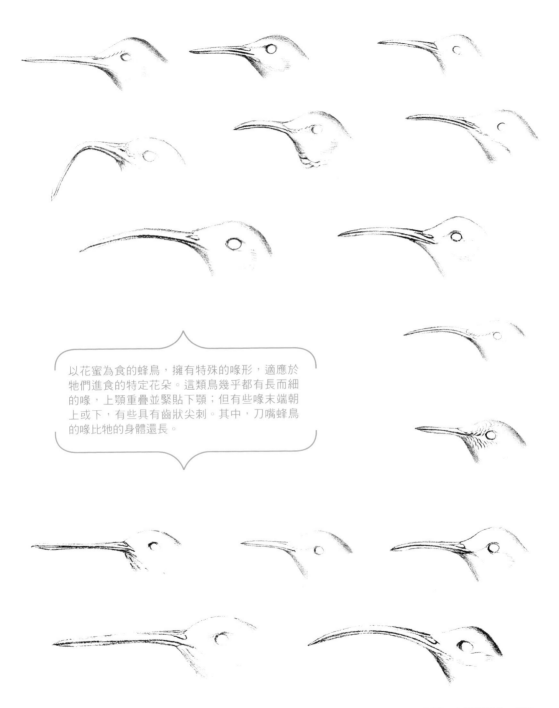

以花蜜為食的蜂鳥，擁有特殊的喙形，適應於牠們進食的特定花朵。這類鳥幾乎都有長而細的喙，上顎重疊並緊貼下顎；但有些喙末端朝上或下，有些具有齒狀尖刺。其中，刀嘴蜂鳥的喙比牠的身體還長。

運動

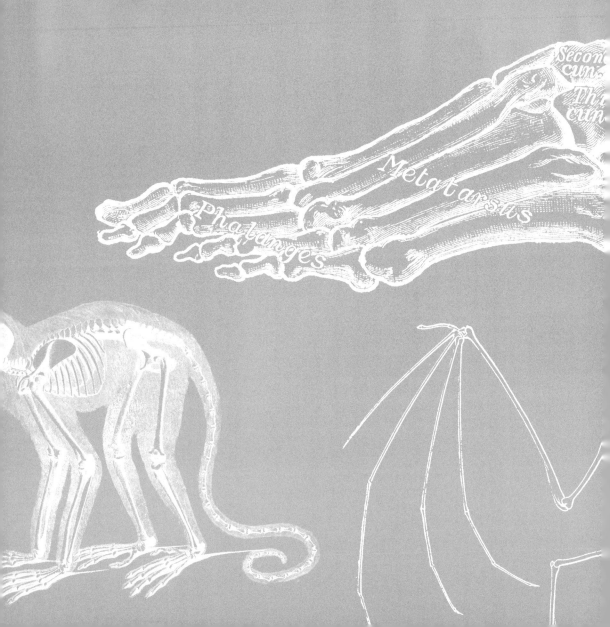

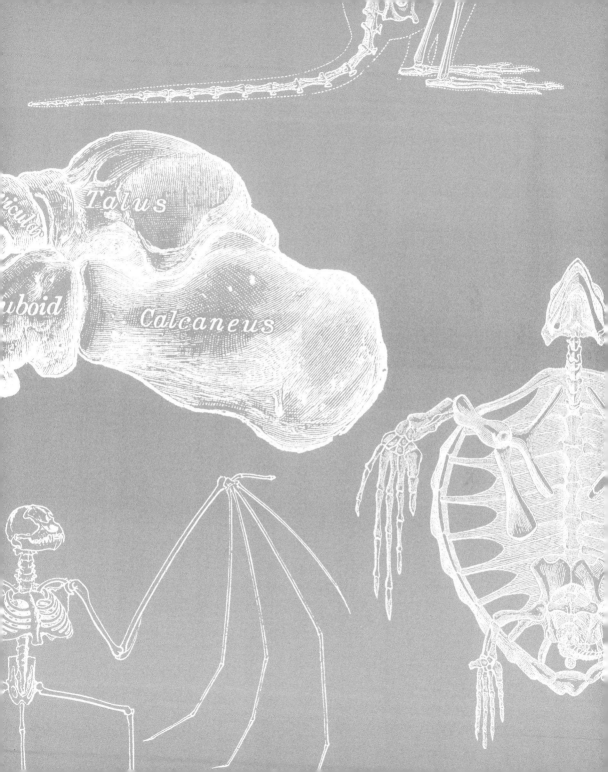

Talus

Cuboid

Calcaneus

四肢

附肢四肢的主要功能是移動，無論是跑步、跳躍、爬行、飛行或游泳。正如我們在其他骨質結構中看到的，這些不同功能可以透過相同的基本結構來執行，並且具有適應特定情況的變化。

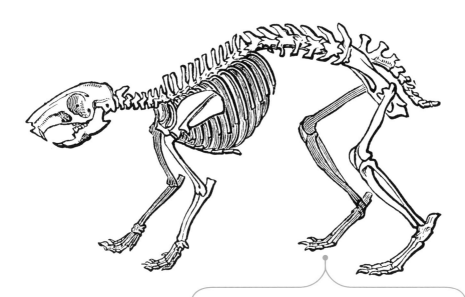

四肢由長柱狀骨組成，上方僅有一支骨頭與軀幹連接，下方則有一對骨頭連接關節。在這下面是一組較短的骨頭，它們排成一個平台，而上面的骨骼結構是平衡的。但是這種標準模式有許多變化。

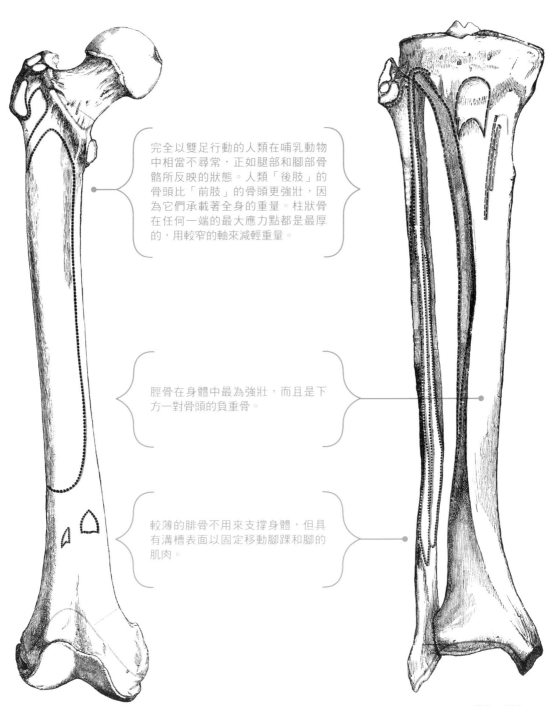

完全以雙足行動的人類在哺乳動物中相當不尋常，正如腿部和腳部骨骼所反映的狀態。人類「後肢」的骨頭比「前肢」的骨頭更強壯，因為它們承載著全身的重量。柱狀骨在任何一端的最大應力點都是最厚的，用較窄的軸來減輕重量。

脛骨在身體中最為強壯，而且是下方一對骨頭的負重骨。

較薄的腓骨不用來支撐身體，但具有溝槽表面以固定移動腳踝和腳的肌肉。

腳

哺乳動物中由三種基本類型的運動肢體組成，根據足部與地面的接觸程度來
區分。分成蹠行性，整個腳掌都在地面，如熊、人類和天竺鼠等動物；趾行
性，腳趾與地面接觸，如狗、貓和獵；和蹄行性，只有趾尖接觸地面，如
牛、羊、馬等動物。

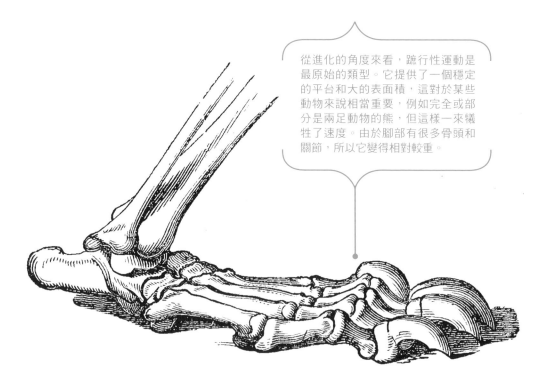

從進化的角度來看，蹠行性運動是
最原始的類型。它提供了一個穩定
的平台和大的表面積，這對於某些
動物來說相當重要，例如完全或部
分是兩足動物的熊，但這樣一來犧
牲了速度。由於腳部有很多骨頭和
關節，所以它變得相對較重。

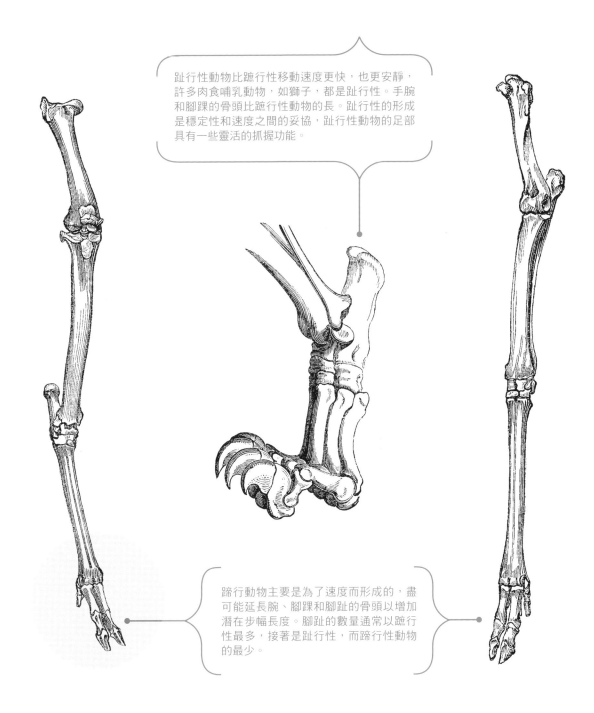

趾行性動物比蹠行性移動速度更快,也更安靜,
許多肉食哺乳動物,如獅子,都是趾行性。手腕
和腳踝的骨頭比蹠行性動物的長。趾行性的形成
是穩定性和速度之間的妥協,趾行性動物的足部
具有一些靈活的抓握功能。

蹄行動物主要是為了速度而形成的,盡
可能延長腕、腳踝和腳趾的骨頭以增加
潛在步幅長度。腳趾的數量通常以蹠行
性最多,接著是趾行性,而蹄行性動物
的最少。

腳和趾

根據動物的移動方式，腳部的骨骼結構差異很大。人類的腳有五個腳趾，它們的長度大致成比例，彼此緊密對齊以最大化與地面接觸的表面積。腳的骨頭會輕微地拱起，在走路時會變平，並有助於吸收一些衝擊力。

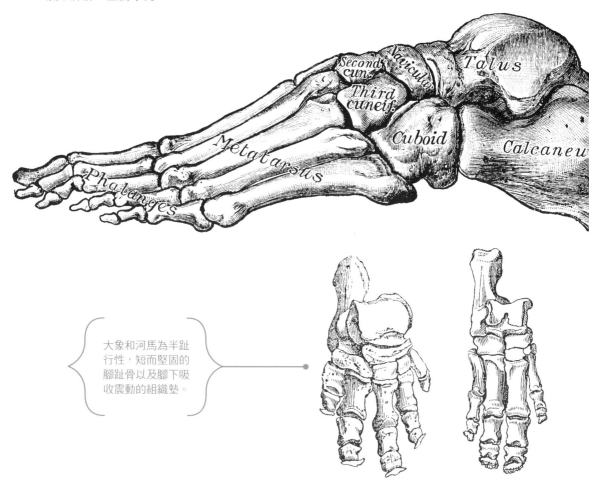

Second cune.

Naviculare

Talus

Third cuneif.

Cuboid

Calcaneu

Metatarsus

Phalanges

大象和河馬為半趾行性，短而堅固的腳趾骨以及腳下吸收震動的組織墊。

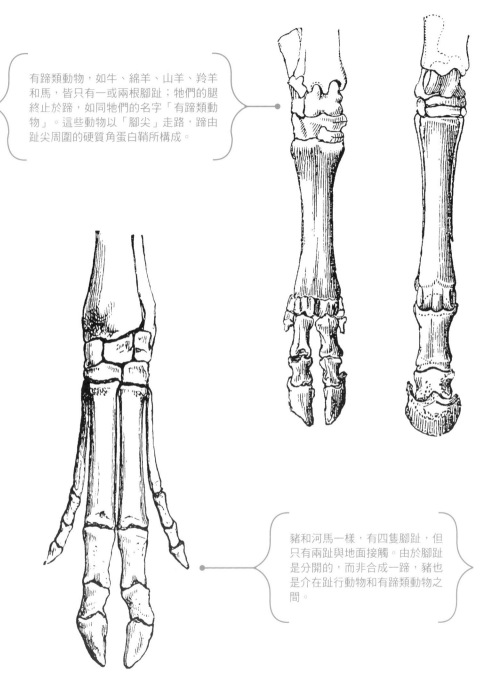

有蹄類動物，如牛、綿羊、山羊、羚羊和馬，皆只有一或兩根腳趾；牠們的腿終止於蹄，如同牠們的名字「有蹄類動物」。這些動物以「腳尖」走路，蹄由趾尖周圍的硬質角蛋白鞘所構成。

豬和河馬一樣，有四隻腳趾，但只有兩趾與地面接觸。由於腳趾是分開的，而非合成一蹄，豬也是介在趾行動物和有蹄類動物之間。

跑步作用的四肢

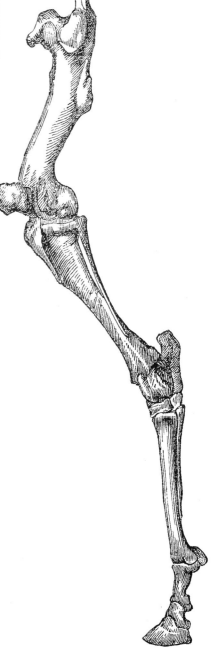

馬的腿骨與人類的四肢有許多功能上的差異。牠們的肩胛骨更長、更苗條，有效地延伸了前腿長度。前腿的橈骨以及尺骨和後腿的脛骨和腓骨大部分融合成一根骨頭。這限制了所有旋轉運動並增加了肢體的穩定性。

為了讓人能夠轉動雙手，雙臂的下部骨頭必須能夠彼此相對移動，但這對於馬來說沒有任何優勢，牠們需要的是最大的穩定性。然而，與人類四肢最顯著的區別在於末端。

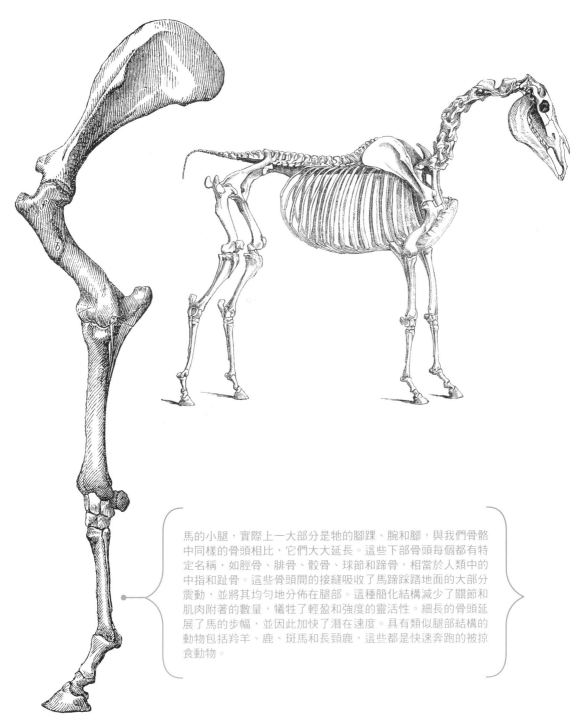

馬的小腿，實際上一大部分是牠的腳踝、腕和腳，與我們骨骼中同樣的骨頭相比，它們大大延長。這些下部骨頭每個都有特定名稱，如脛骨、腓骨、骹骨、球節和蹄骨，相當於人類中的中指和趾骨。這些骨頭間的接縫吸收了馬蹄踩踏地面的大部分震動，並將其均勻地分佈在腿部。這種簡化結構減少了關節和肌肉附著的數量，犧牲了輕盈和強度的靈活性。細長的骨頭延展了馬的步幅，並因此加快了潛在速度。具有類似腿部結構的動物包括羚羊、鹿、斑馬和長頸鹿，這些都是快速奔跑的被掠食動物。

跳躍作用的四肢

透過跳躍移動而非跑步的動物具有獨特的
後肢結構。後腿比前腿長，從右圖的非洲
跳兔可以看出，與下圖的歐洲野兔相比，
歐洲野兔的前腿和後腿接近同一長度，因
為牠是奔跑動物而不是跳躍動物。腳踝和
腳骨也在跳躍動物身上拉長，以得到最大
的槓桿作用。

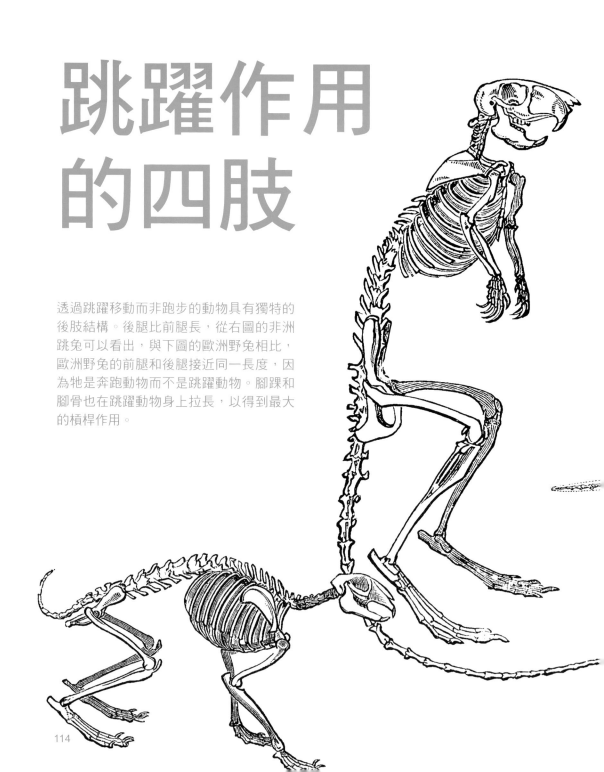

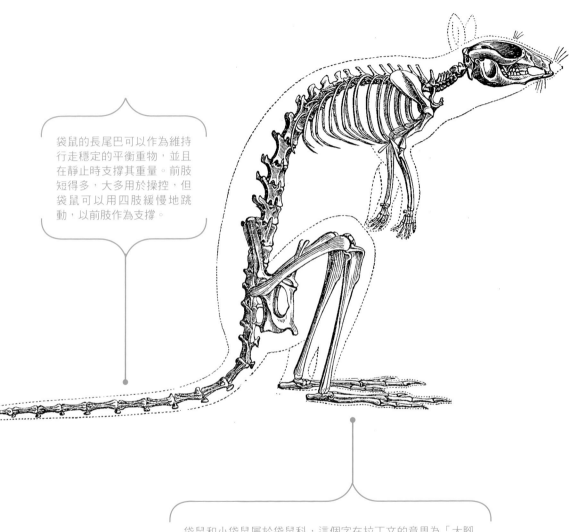

袋鼠的長尾巴可以作為維持行走穩定的平衡重物,並且在靜止時支撐其重量。前肢短得多,大多用於操控,但袋鼠可以用四肢緩慢地跳動,以前肢作為支撐。

袋鼠和小袋鼠屬於袋鼠科,這個字在拉丁文的意思為「大腳的」。第四和第五個腳趾很長,並提供一個穩固的基礎推力。第二和第三趾短得多,用於梳毛,而第一趾完全消失。脛骨和腓骨比股骨還細長,並且為了穩定性而局部融合。它們形成長槓桿,而股骨固定強大的大腿肌肉,以時速65公里推動袋鼠。

攀爬作用
的四肢

攀爬動物顯示出在高處移動的各種骨骼適
應方式。由於不需支撐動物的體重，因此
這些骨骼變得纖細。長臂猿在樹枝間四處
擺盪，其前肢不成比例地長於後肢，以盡
可能延伸其可觸範圍。長臂猿一次可以跳
躍9公尺高。牠的手指骨延長並且略微彎
曲，形成用來環繞樹枝的鉤狀，而拇指卻
短得多。與其說是緊抓，長臂猿更像是以
懸掛方式置於棲身處。

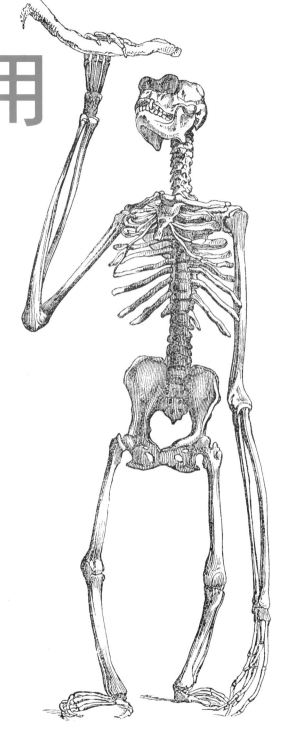

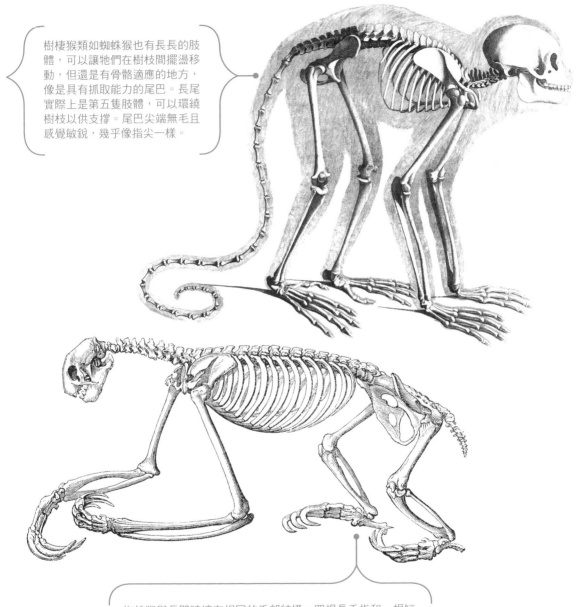

樹棲猴類如蜘蛛猴也有長長的肢體，可以讓牠們在樹枝間擺盪移動，但還是有骨骼適應的地方，像是具有抓取能力的尾巴。長尾實際上是第五隻肢體，可以環繞樹枝以供支撐。尾巴尖端無毛且感覺敏銳，幾乎像指尖一樣。

蜘蛛猴與長臂猿擁有相同的手部結構，四根長手指和一根短拇指。這種類型的結構在三趾樹懶中最為明顯，牠擁有較長的手指和腳趾，末端皆是強力的弧形爪。這種機制意味著樹懶可以很輕鬆地從樹枝上倒掛下來，以此保留力氣。

鳥類腿部

鳥類與人類一樣擁有雙足，也就是說，牠們以後腿行走、跑步或跳躍，與人類不同是以腳趾行走。牠們的骨骼展示了一些適應方法，例如骨盆以及脊柱的融合，稱為癒合薦骨，它產生了密實的固定點給腿部肌肉。腓骨和脛骨也在某程度上融合，而踝骨融合到脛骨。腳的下方骨頭也融合形成蹠趾骨，也就是腳趾上方的足部。

這些與其他動物不同的融合骨頭，減少了關節數量，從而減輕了重量，進而保持了力量和穩定性。大多數鳥類的骨骼含有氣穴，這可以減輕體重並有助於呼吸，然而一些潛水鳥類和不具飛行能力的大型鳥類，具有較少的空心骨頭。

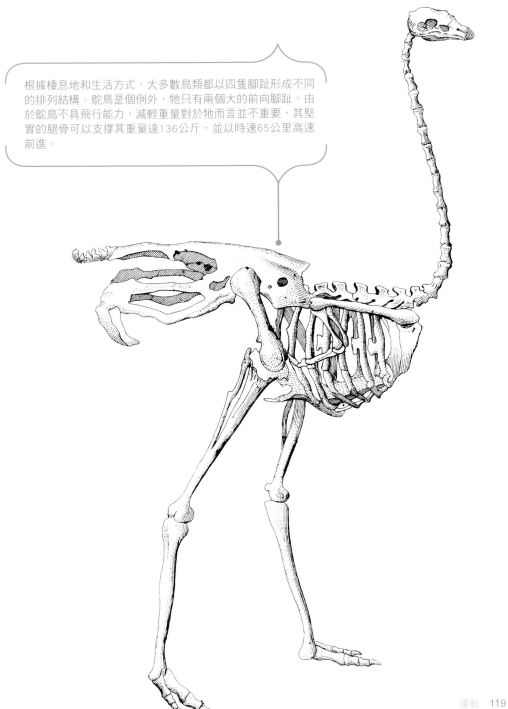

根據棲息地和生活方式，大多數鳥類都以四隻腳趾形成不同的排列結構。鴕鳥是個例外，牠只有兩個大的前向腳趾。由於鴕鳥不具飛行能力，減輕重量對於牠而言並不重要，其堅實的腿骨可以支撐其重量達136公斤，並以時速65公里高速前進。

鳥的
腳與趾

大多數鳥類有三個前向腳趾，一個後向腳
趾，這種排列被稱為不等趾。幾乎所有鳴
禽和水鳥都具有不等趾結構，適合棲息，
在趾間加上蹼後還適合游泳。

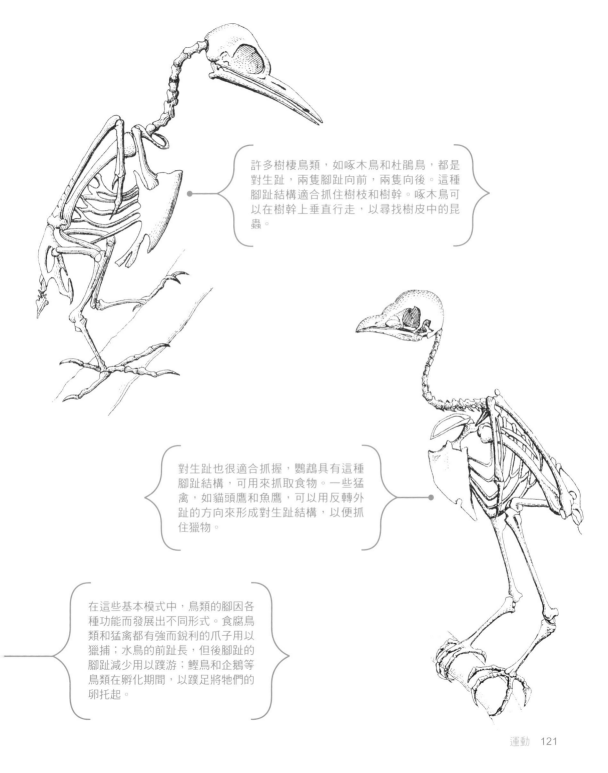

許多樹棲鳥類，如啄木鳥和杜鵑鳥，都是對生趾，兩隻腳趾向前，兩隻向後。這種腳趾結構適合抓住樹枝和樹幹。啄木鳥可以在樹幹上垂直行走，以尋找樹皮中的昆蟲。

對生趾也很適合抓握，鸚鵡具有這種腳趾結構，可用來抓取食物。一些猛禽，如貓頭鷹和魚鷹，可以用反轉外趾的方向來形成對生趾結構，以便抓住獵物。

在這些基本模式中，鳥類的腳因各種功能而發展出不同形式。食腐鳥類和猛禽都有強而銳利的爪子用以獵捕；水鳥的前趾長，但後腳趾的腳趾減少用以蹼游；鰹鳥和企鵝等鳥類在孵化期間，以蹼足將牠們的卵托起。

蝙蝠翅膀

蝙蝠是除了鳥類以外唯一能夠真正飛翔的動物，因為其他「飛行」動物實際上只是利用如降落傘般的皮膚，從高處延長其降落時間。蝙蝠的前肢已經發展成可以起飛、著陸和在空中巧妙飛行。

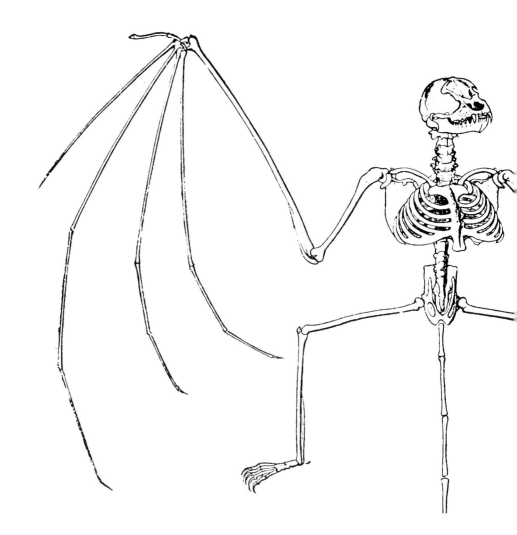

蝙蝠的翅膀可以伸展或是折疊，在肱骨與橈骨間進行單一肌肉動作，以便花最小的力氣調整它們。蝙蝠具有高度靈活的腕關節，使棲息時可以像傘一樣將翅膀緊緊地拉起來。

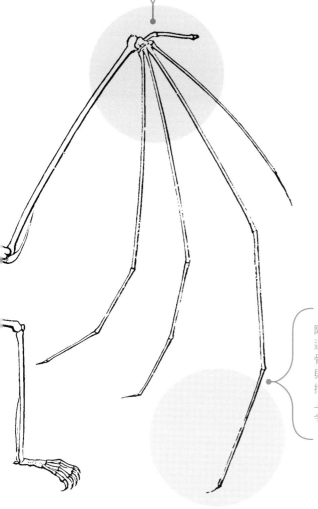

除拇指之外，蝙蝠前肢的骨骼越拉越長，越來越遠離身體。肩胛骨很大，以固定強壯的翅肌。肱骨比起前肢的總長相對較短。尺骨也很短，通常與橈骨融合，產生一個非常堅固的結構，用來支撐翅膀。支撐翅膀皮膚的指骨大大地延長。實際上，蝙蝠的飛行是透過揮動雙手來實現的，這是令人難以置信的成就。

翼龍飛行

像蝙蝠一樣，翼龍被認為是透過骨頭間撐開的膜組成翼而飛行的。翼龍屬的其中一種已知種類——翼手龍，其名稱源自希臘語中的「有翼的手指」。因為與蝙蝠不同，翅膜是在翼龍第四根「手指」與身體之間延展。

只有化石作為證據，並不能確定膜到底附著在身體何處。早期重新構成後認為，翅膀附著在股骨或腳踝上，但有證據表示，翼龍的翅膜具有硬挺的纖維，有點像鳥的羽毛，這意味著翅膀可以保持空氣動力學的形狀，而不需緊繃於下肢。

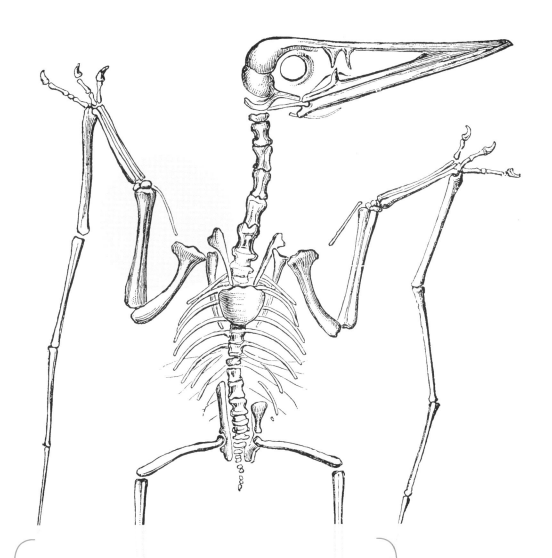

翼龍骨骼與鳥類有其他共同特徵。胸椎被部分融合，肩胛骨產生穩定的底部，翼龍有胸骨，用於連接強大的飛行肌肉。此外，與鳥類一樣，翼龍骨頭是空心的且包含氣囊，用以充當肺的延伸並增加氧氣的供應。氧氣的供應量，對飛行所需的高能源消耗工作來說很重要。這也表明，翼龍可能是溫血動物，以燃燒卡路里作為拍飛產生能量，而不是像爬蟲類的冷血動物，因為爬蟲類很難產生足夠能量來維持長時間拍動翅膀。

鳥類翅膀

鳥類的前肢與其他動物具有相同的模式：肱骨、橈骨、尺骨以及腕骨。這些形成鳥翅的前緣，而其表面由羽毛組成，羽毛由角蛋白構成，這和構成人類指甲、頭髮以及動物角與蹄的材料相同。

鳥的「拇指」，被稱為小翼羽，附有翼羽在上面。在飛行過程中，這些羽毛與翅膀的前緣齊平，當緩慢飛行或著陸時，它們會延長，就像飛機機翼前緣的縫翼一樣，以防止鳥類失速。

翅膀的整體形狀因鳥類的飛行方式而異。翱翔的海鳥如信天翁就具有長而薄的翅膀，而且信天翁前肢也有鎖定關節以減少長時間飛行的疲勞。相反，像蜂鳥這樣的鳥類生活在森林等密閉區域，牠們的翅膀短而寬以得到更大的機動性。

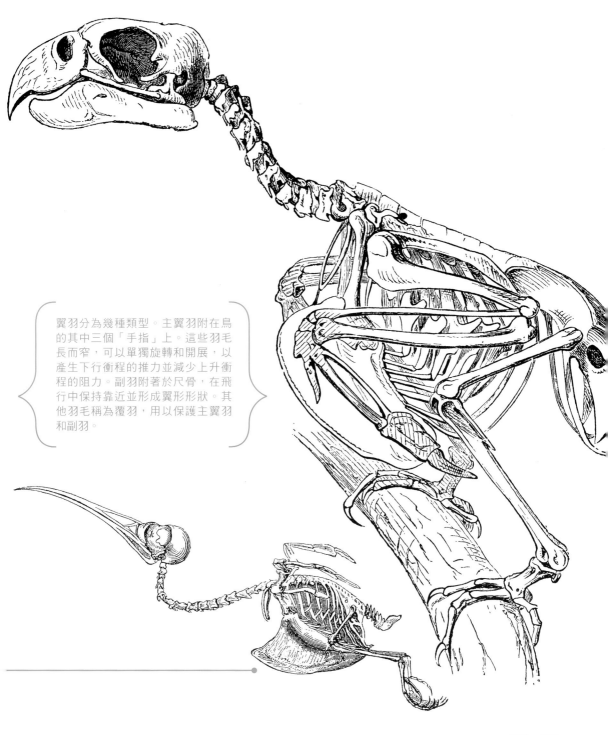

翼羽分為幾種類型。主翼羽附在鳥
的其中三個「手指」上。這些羽毛
長而窄，可以單獨旋轉和開展，以
產生下行衝程的推力並減少上升衝
程的阻力。副羽附著於尺骨，在飛
行中保持靠近並形成翼形形狀。其
他羽毛稱為覆羽，用以保護主翼羽
和副羽。

鰭和槳

陸生哺乳類依靠四肢進行運動，主要由後肢提供大部分的動力。許多海洋哺乳類完全缺乏後肢或只有退化肢，因此運動的主要動力來源是脊椎，或者像海獅和海象這樣的動物，動力來源為前肢。

趾骨或指骨可以與臂骨一樣長，並且間隔很大，使鰭肢的面積最大化。鯨類的趾骨比其他哺乳類還多，多達14個，以盡可能增加鰭肢面積。

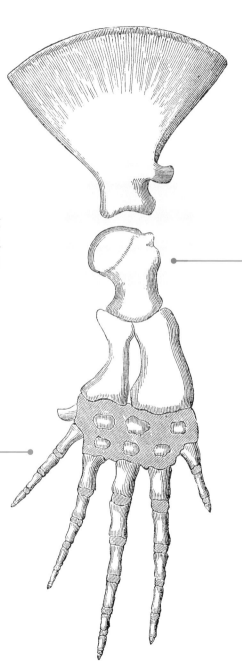

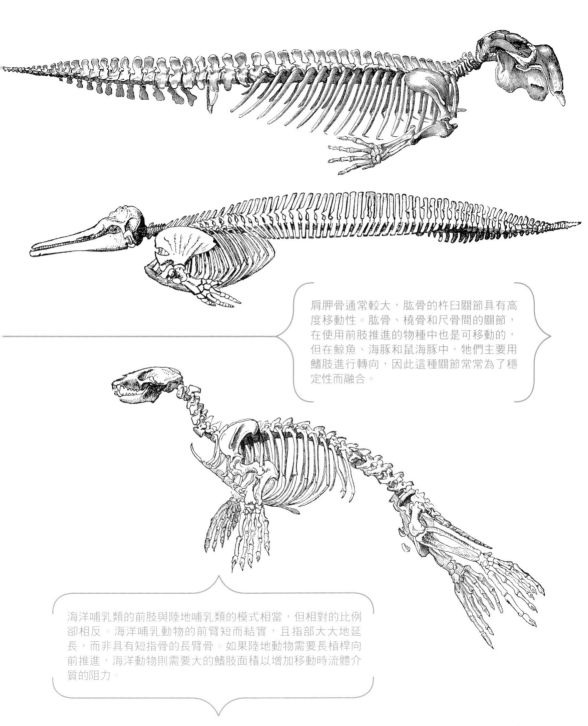

肩胛骨通常較大，肱骨的杵臼關節具有高
度移動性。肱骨、橈骨和尺骨間的關節，
在使用前肢推進的物種中也是可移動的，
但在鯨魚、海豚和鼠海豚中，牠們主要用
鰭肢進行轉向，因此這種關節常常為了穩
定性而融合。

海洋哺乳類的前肢與陸地哺乳類的模式相當，但相對的比例
卻相反。海洋哺乳動物的前臂短而結實，且指部大大地延
長，而非具有短指骨的長臂骨。如果陸地動物需要長槓桿向
前推進，海洋動物則需要大的鰭肢面積以增加移動時流體介
質的阻力。

龜類
四肢

海龜清楚地表現出前肢運動動物的骨骼適應類型。海龜和烏龜在胸腔內具有獨特的肩帶。龜的肩胛帶由拱形肩胛骨和鳥喙骨組成，與鳥類中發現的結構元素相同，當然也使用前肢進行運動。鳥喙骨向末端擴張成板狀，骨頭一起形成三叉結構，為前鰭肢的主要肌肉提供了廣闊的區域。

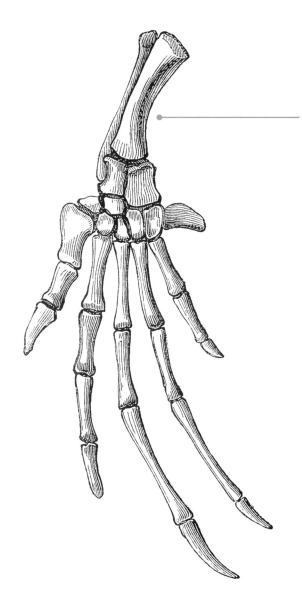

肱骨短而扁平，在頭部和沿著軸的一部分有突出物，用於肌肉附著。橈骨和尺骨也是短而扁平，並在某些物種中融為一體。手腕的關節大多是軟骨，整個手臂結構僵硬且抗旋轉。手腕和手中可以看到最明顯的前肢推進適應。腕骨平坦而寬闊，趾骨或指骨大大地伸長以形成大的鰭肢區域。手指比手臂的骨頭還長，幾乎是整個動物身長的三分之一。

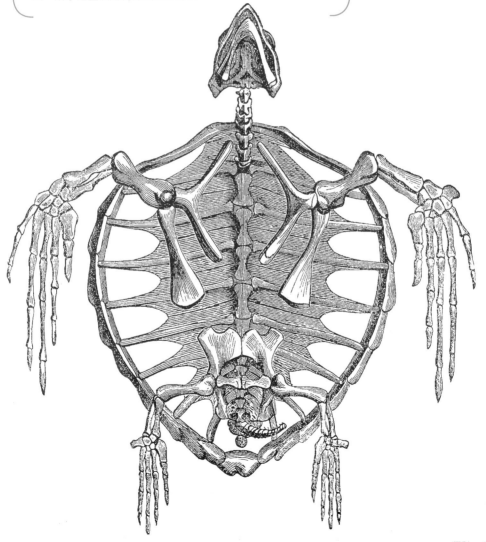

操控

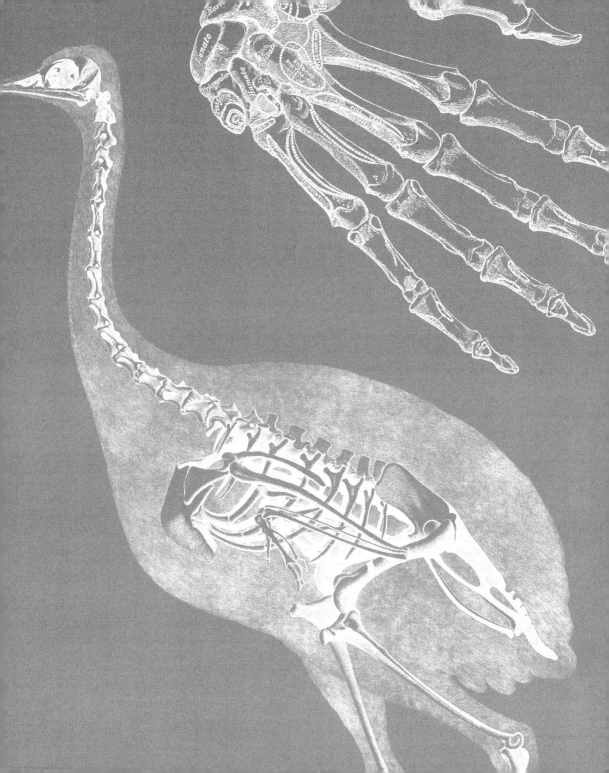

前肢

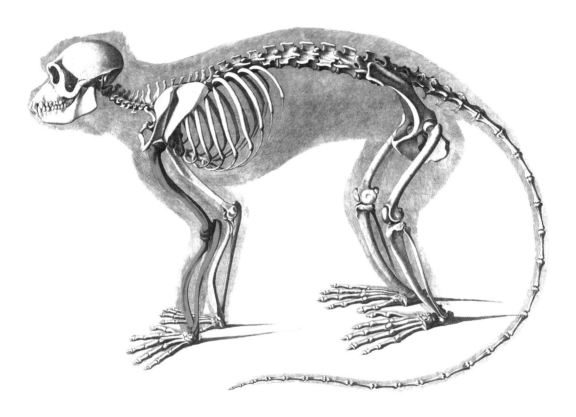

除了鳥類和蝙蝠以外，大多數動物主要以後肢移動。前肢也常用來移動，但在許多動物中，它們同時具有其他用途。這意味著前肢比後肢顯示出更多的功能適應性，其頂部的單一骨頭連接到兩個下方骨頭，然後是腕骨和指骨的標準結構以不同的模式和比例成形。

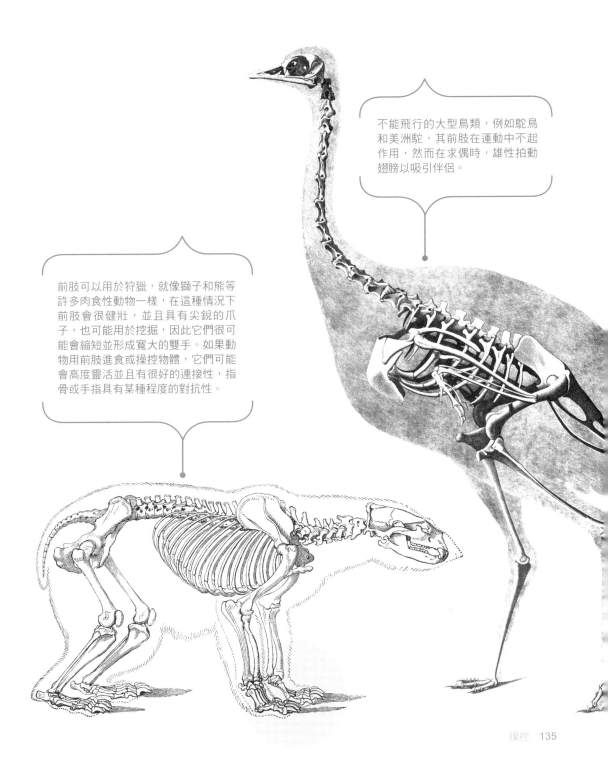

不能飛行的大型鳥類，例如鴕鳥和美洲鴕，其前肢在運動中不起作用，然而在求偶時，雄性拍動翅膀以吸引伴侶。

前肢可以用於狩獵，就像獅子和熊等許多肉食性動物一樣，在這種情況下前肢會很健壯，並且具有尖銳的爪子，也可能用於挖掘，因此它們很可能會縮短並形成寬大的雙手。如果動物用前肢進食或操控物體，它們可能會高度靈活並且有很好的連接性，指骨或手指具有某種程度的對抗性。

前肢

挖掘動物，犰狳和下頁下圖的食蟻獸，顯示前肢如何為特定目的調整結構。犰狳來自南美洲動物家族，大約有20種不同物種。牠們擅長挖掘並穴居，翻找螞蟻、蠕蟲、昆蟲幼蟲和其他小動物為食。

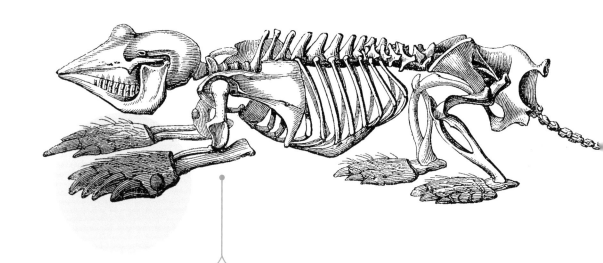

犰狳骨骼適合挖掘，其中一些尤其如此。小鎧鼴是一種長約15公分的夜行動物，住在阿根廷中部的低矮草原。牠的下蹲前肢對於身體尺寸來說相當巨大，具有寬闊的肩胛骨和短而寬的上膊骨，且犰狳在前後腳上都有巨大的爪子。事實上，牠的爪子非常大，以至於難以在堅硬表面上行走，但牠們非常適合挖掘居住環境中的緊密沙土。

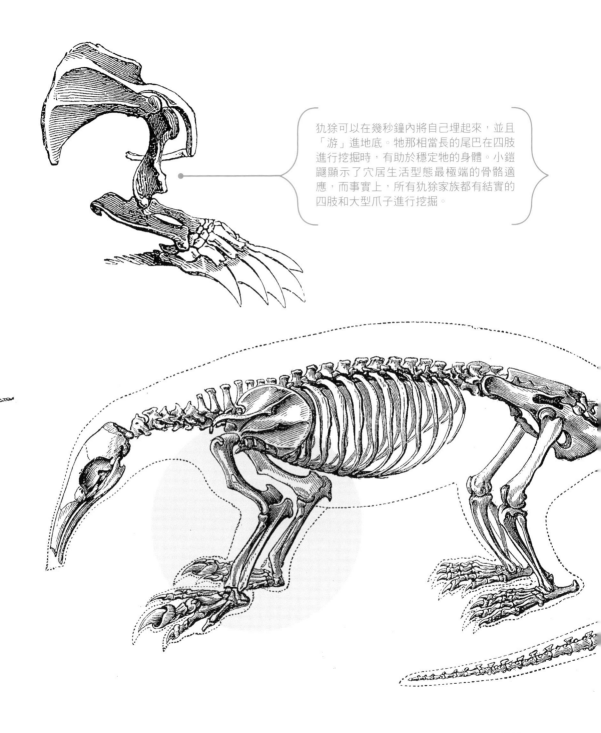

犰狳可以在幾秒鐘內將自己埋起來,並且「游」進地底。牠那相當長的尾巴在四肢進行挖掘時,有助於穩定牠的身體。小鎧鼷顯示了穴居生活型態最極端的骨骼適應,而事實上,所有犰狳家族都有結實的四肢和大型爪子進行挖掘。

前肢

一些動物的前肢和後肢明顯的不成比例，這與牠們生活的方式有關。

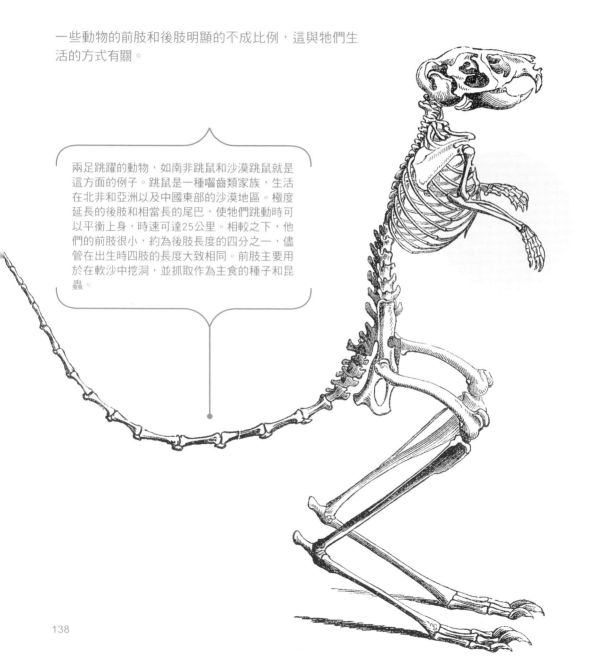

兩足跳躍的動物，如南非跳鼠和沙漠跳鼠就是這方面的例子。跳鼠是一種囓齒類家族，生活在北非和亞洲以及中國東部的沙漠地區。極度延長的後肢和相當長的尾巴，使牠們跳動時可以平衡上身，時速可達25公里。相較之下，他們的前肢很小，約為後肢長度的四分之一，儘管在出生時四肢的長度大致相同。前肢主要用於在軟沙中挖洞，並抓取作為主食的種子和昆蟲。

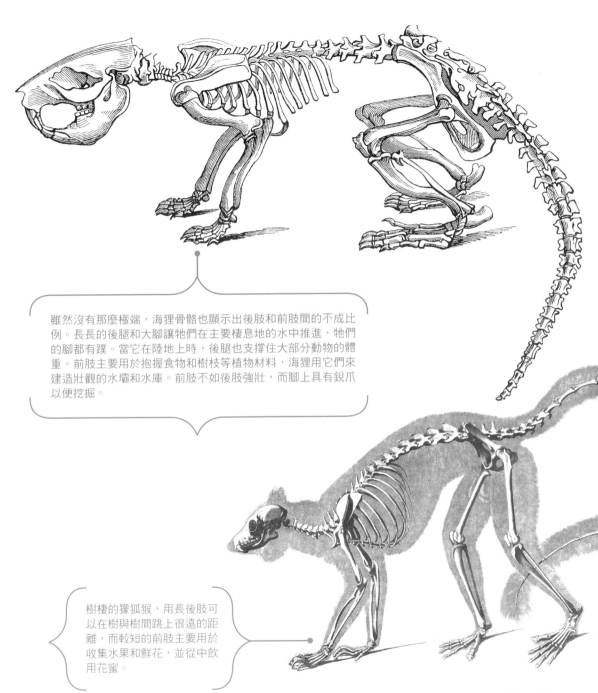

雖然沒有那麼極端，海狸骨骼也顯示出後肢和前肢間的不成比例。長長的後腿和大腳讓牠們在主要棲息地的水中推進，牠們的腳都有蹼。當它在陸地上時，後腿也支撐住大部分動物的體重。前肢主要用於抱握食物和樹枝等植物材料，海狸用它們來建造壯觀的水壩和水庫。前肢不如後肢強壯，而腳上具有銳爪以便挖掘。

樹棲的獏狐猴，用長後肢可以在樹與樹間跳上很遠的距離，而較短的前肢主要用於收集水果和鮮花，並從中飲用花蜜。

人類
手部

動物的「手」以五指結構為
基礎，根據動物生活方式和
棲息地而有所變化，其中具
有最多功能的屬於我們人
類。人類的手與大腦相結
合，賦予了我們如此強大的
進化優勢，多功能的關鍵為
對生拇指。

許多動物都具有對生拇指，但人類的特別發達。與其他手指相比，拇指相對較長，而拇指基部連接手骨處的關節高度靈活，使拇指可以在兩個平面間移動。這兩個特徵使拇指可以精確地觸碰指尖來形成鉗子。人類可以用拇指觸碰每個指尖。

這種精準得以進行大量的操縱控制，以便我們可以拾取微小的物體，執行巧妙的操作，並在近距離進行精確的移動。人手的設計可以抓住各種形狀的物體，從平板、圓柱體到球體。結合靈活的手腕和下臂，這種多功能性為我們提供了多樣的功能選項，從穿針到拋球，從輸入文章到駕駛賽車，從開信到砍樹。

對生拇指

透過比較各種靈長類的手，可以清楚顯示人手對精確操作的適應性有多強。如左下圖休息時，拇指延伸至其他手指長度的一半左右，而且手指和拇指的骨骼大致相同並且以相同的程度連接。拇指也可以伸長到相對於手指的寬廣角度。

黑猩猩的手指長度與人類相似，但拇指與其他手指更加一致，因此靈活性較低。黑猩猩拇指只有其他手指長度的三分之一，所以這類動物不能精確地做出拇指與指尖的鉗子動作。然而，牠的長手指可以比人手更為彎曲，這意味著牠們可以拇指向內捲繞手掌，有效地抓握物體。

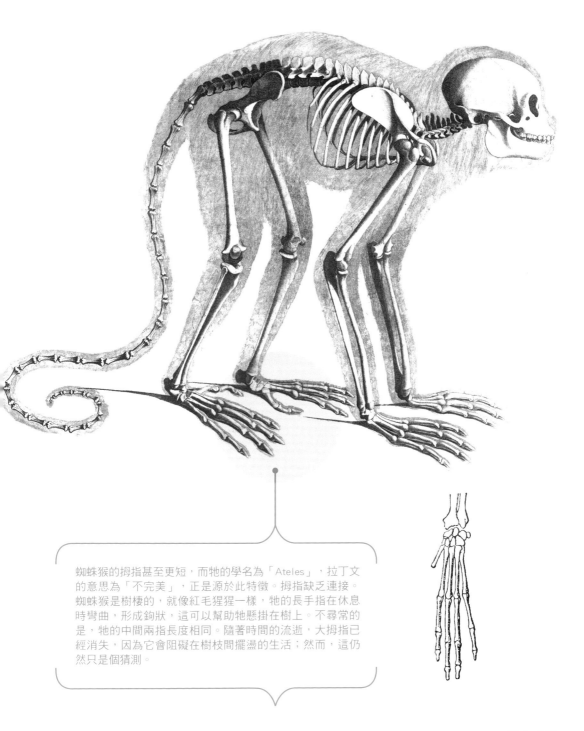

蜘蛛猴的拇指甚至更短，而牠的學名為「Ateles」，拉丁文的意思為「不完美」，正是源於此特徵。拇指缺乏連接。蜘蛛猴是樹棲的，就像紅毛猩猩一樣，牠的長手指在休息時彎曲，形成鉤狀，這可以幫助牠懸掛在樹上。不尋常的是，牠的中間兩指長度相同。隨著時間的流逝，大拇指已經消失，因為它會阻礙在樹枝間擺盪的生活；然而，這仍然只是個猜測。

手和爪

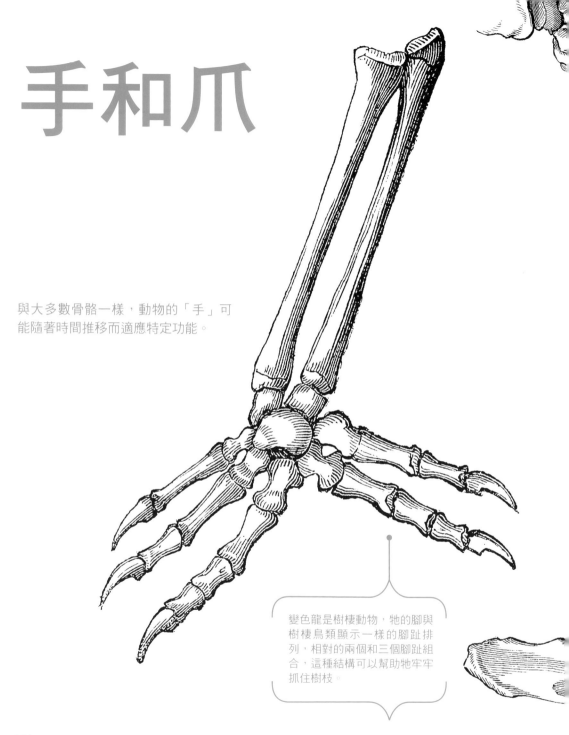

與大多數骨骼一樣，動物的「手」可能隨著時間推移而適應特定功能。

變色龍是樹棲動物，牠的腳與樹棲鳥類顯示一樣的腳趾排列，相對的兩個和三個腳趾組合，這種結構可以幫助牠牢牢抓住樹枝。

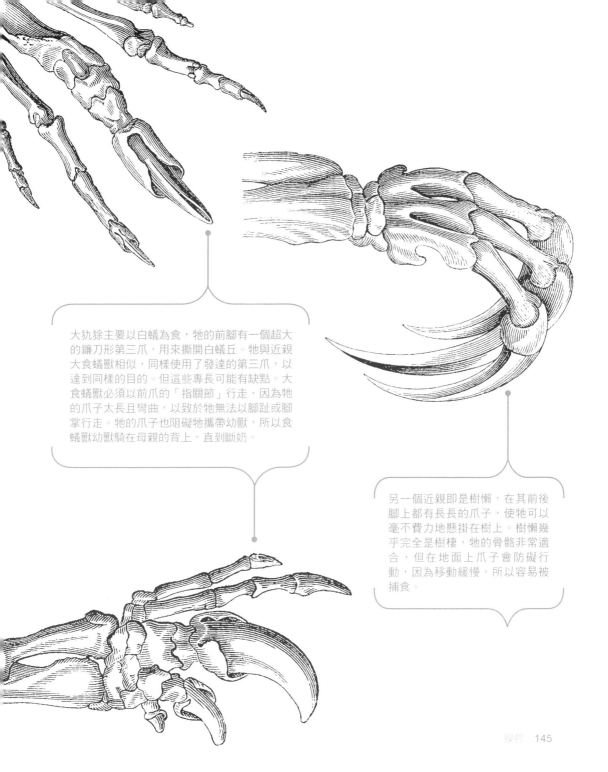

大犰狳主要以白蟻為食，牠的前腳有一個超大的鐮刀形第三爪，用來撕開白蟻丘。牠與近親大食蟻獸相似，同樣使用了發達的第三爪，以達到同樣的目的。但這些專長可能有缺點。大食蟻獸必須以前爪的「指關節」行走，因為牠的爪子太長且彎曲，以致於牠無法以腳趾或腳掌行走。牠的爪子也阻礙牠攜帶幼獸，所以食蟻獸幼獸騎在母親的背上，直到斷奶。

另一個近親即是樹懶，在其前後腳上都有長長的爪子，使牠可以毫不費力地懸掛在樹上。樹懶幾乎完全是樹棲，牠的骨骼非常適合，但在地面上爪子會防礙行動，因為移動緩慢，所以容易被捕食。

結構演化

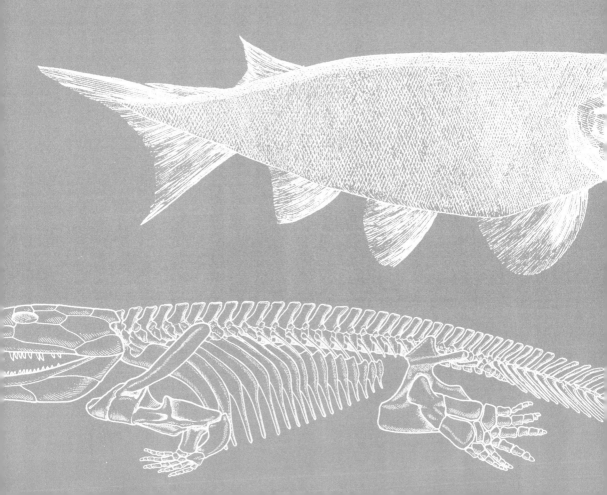

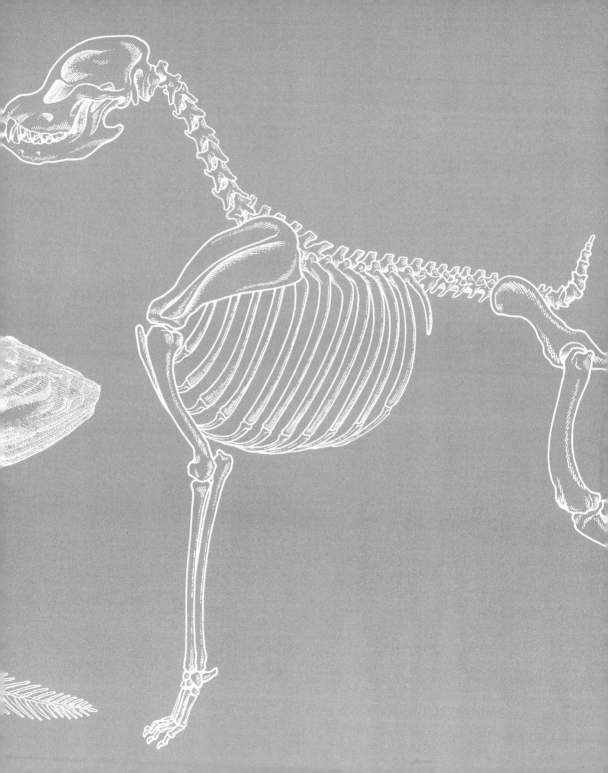

古代到現代

八目鰻是一種類似鰻魚的細長動物，尾部有一條長背鰭，
但沒有胸鰭或腹鰭。牠有脊椎和頭骨，如下圖，但沒有肋
骨。

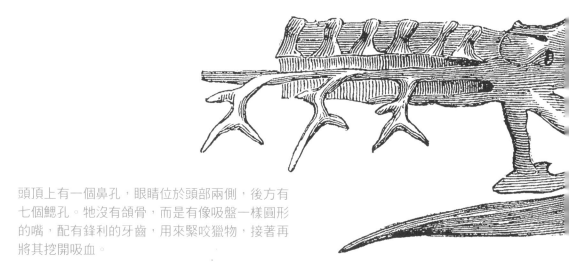

頭頂上有一個鼻孔，眼睛位於頭部兩側，後方有
七個鰓孔。牠沒有頜骨，而是有像吸盤一樣圓形
的嘴，配有鋒利的牙齒，用來緊咬獵物，接著再
將其挖開吸血。

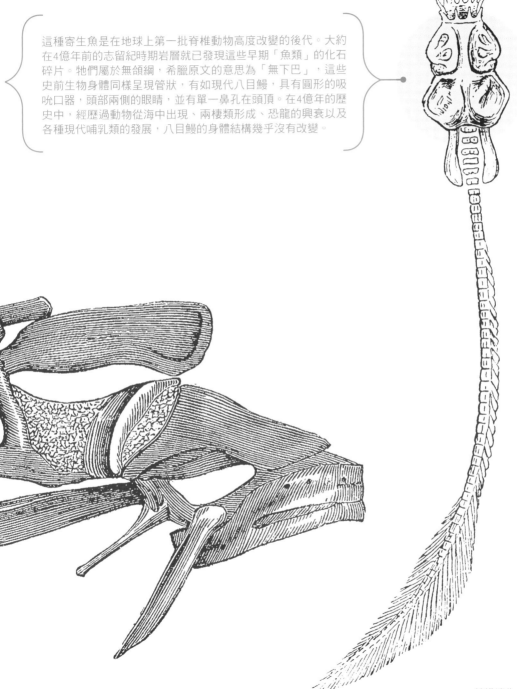

這種寄生魚是在地球上第一批脊椎動物高度改變的後代。大約在4億年前的志留紀時期岩層就已發現這些早期「魚類」的化石碎片。牠們屬於無頜綱，希臘原文的意思為「無下巴」，這些史前生物身體同樣呈現管狀，有如現代八目鰻，具有圓形的吸吮口器，頭部兩側的眼睛，並有單一鼻孔在頭頂。在4億年的歷史中，經歷過動物從海中出現、兩棲類形成、恐龍的興衰以及各種現代哺乳類的發展，八目鰻的身體結構幾乎沒有改變。

化石

 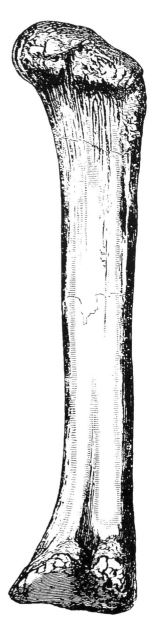

骨骼結構的演變證據來自化石研究，即保存在沉積岩
中的長眠動物遺骸。這通常是身體的堅硬部分，例如
骨頭和牙齒，它們可能會被石化，也就是變成石頭，
或保持原始狀態。十九世紀時，人們發現特定的化石
組合總是一起被發現，因此特定的岩石層可以追溯到
同一時期。最終，建立了一個史前時代的生物紀年
學，再進一步細分為期和世，直到收集到足夠的證
據，使我們能夠拼湊出地球的生命史。

研究動物形體與其他動物的關係，在某程度上取決於我們所了解的現代動物結構，骨頭的大小暗示了動物體型。肌肉附著於骨頭上，且這些骨頭大小表示肌肉強度，反過來說明骨頭如何移動。關節連接骨頭的末端，顯示其與鄰近的骨頭如何相對移動。

確定動物在進化矩陣中的位置，取決於識別共同特徵，再確定哪些特徵足夠重要，以將動物分屬於同一家族。古代動物圖像通常由極少數的實際證據組成，但現在的化石記錄已經相當完備，大多數新發現填補了已預測的空白，而非產生任何衝突。

頜骨
發展

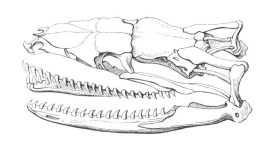

化石的時間順序可從被發現的岩層中建立，因此可以制定從一組到另一組的進展。隨著時間推移，骨骼進化的模式包括減少各骨頭的數量，特別是腳和頭骨以及牙齒的特化。

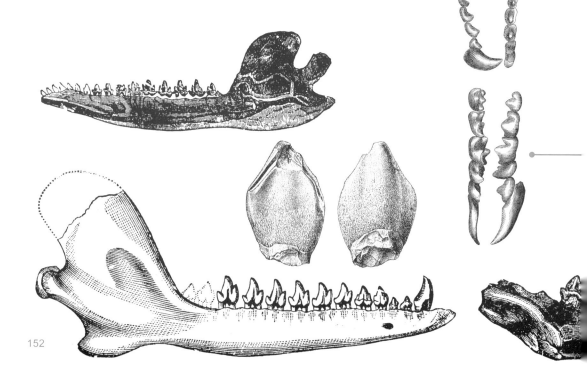

頜骨結構的發展標示著不同動物群
體之間的重要界限。早期的魚類，
上顎或顎方骨與前部和後部的頭蓋
骨連接。隨著頜骨的進化，前方的
顎方骨才變得明顯，因此它可以向
前滑動並且增加張口大小。這個狀
況被稱為舌接，大多數現代魚類中
發現的下顎皆是如此。

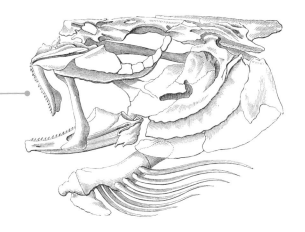

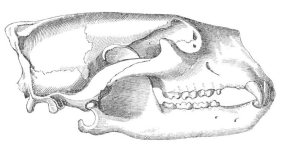

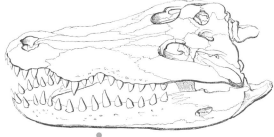

牙齒和頜骨特別有意思，部分原因
為牙齒是骨骼中最堅硬的部分，所
以它最常被保存下來。從骨骼的形
狀和大小，古生物學家可以知道牠
的飲食，體型有多大，甚至屬於哪
個動物家族，以及牠落在這個家
族進化發展中的哪個位置。

在最早期的陸地動物中，顎方骨與顳骨融
合，也就是自接特徵，發生在第一批具四
族類脊椎動物及其所有後代。其他變化涉
及下顎被鉸接的方式。在最早的動物中，
下顎由數個骨頭連接，但隨著時間的推移
骨頭數量減少。現代爬蟲類，如鱷魚，鉸
鏈由兩個骨頭組成，但哺乳類的頜骨，如
北極熊，直接鉸接到頭蓋骨。使頜骨原本
連接的骨頭變小並移轉成傳遞聲音到內耳
的小骨。

硬骨魚

志留紀晚期已出現具有頷骨的硬骨魚，並在泥盆紀晚期開始多樣化。可分為兩種：「條鰭」魚，鰭由細長的骨棒支撐；「肉鰭」魚，鰭具有更大的基骨。

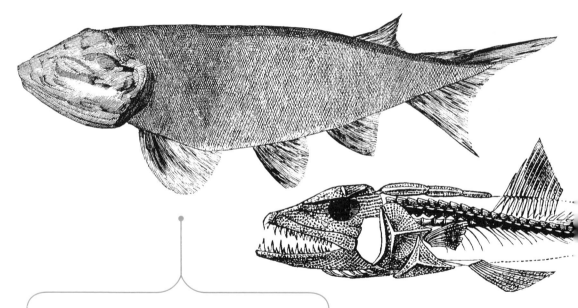

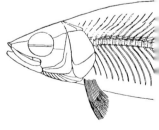

上圖的手鱗魚是來自泥盆紀晚期的結實魚種。牠的身體覆蓋著小小的骨骼鱗片，牠的尾鰭在頂部比底部長，這是早期魚類骨骼的特徵。從後來的白堊紀開始，中間的寬鱗魚是具有數排尖齒的掠食者，有著高背鰭和對稱的尾巴。薄鱗魚，最早出現在侏羅紀時期的第一批現代魚類之一，具有一個背鰭，一條對稱的尾鰭和一個比牠上一代短的頷骨。從這個基本形式演變出現今已知的多數魚類形狀和大小。

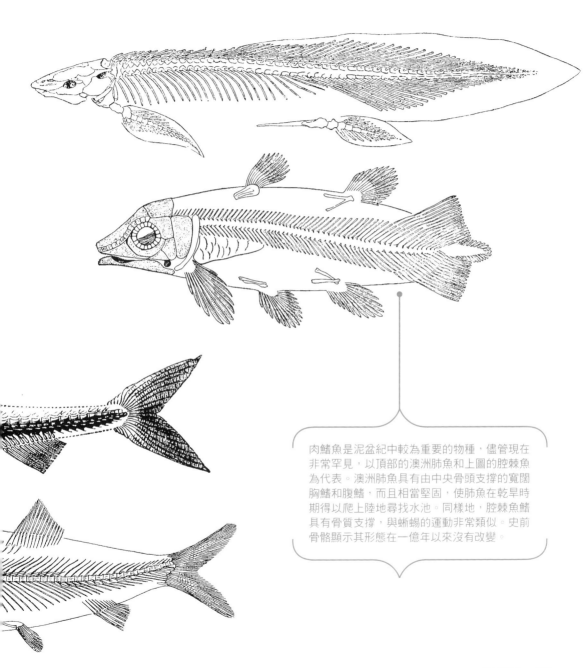

肉鰭魚是泥盆紀中較為重要的物種，儘管現在非常罕見，以頂部的澳洲肺魚和上圖的腔棘魚為代表。澳洲肺魚具有由中央骨頭支撐的寬闊胸鰭和腹鰭，而且相當堅固，使肺魚在乾旱時期得以爬上陸地尋找水池。同樣地，腔棘魚鰭具有骨質支撐，與蜥蝪的運動非常類似。史前骨骼顯示其形態在一億年以來沒有改變。

鯊魚

泥盆紀出現無顎魚之後，鯊魚，是除了硬骨魚外另一個主要族群。鯊魚具有軟骨而非硬骨骼，儘管現代鯊魚的脊髓已經鈣化，這有助於牠們在快速游泳時抵抗壓力。早期鯊魚是泥盆紀晚期的裂口鯊，牠來自一個保存完好的化石。牠看起來很像現代鯊魚，有著熟悉的魚雷外型，胸鰭、腹鰭、兩個背鰭以及六個鰓裂。

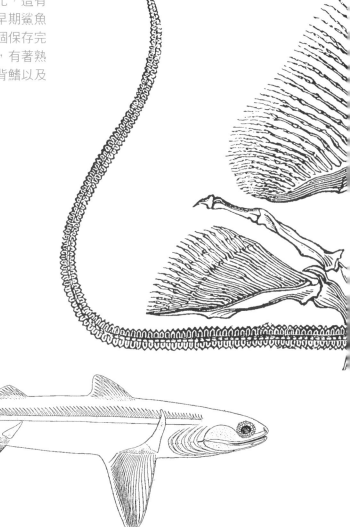

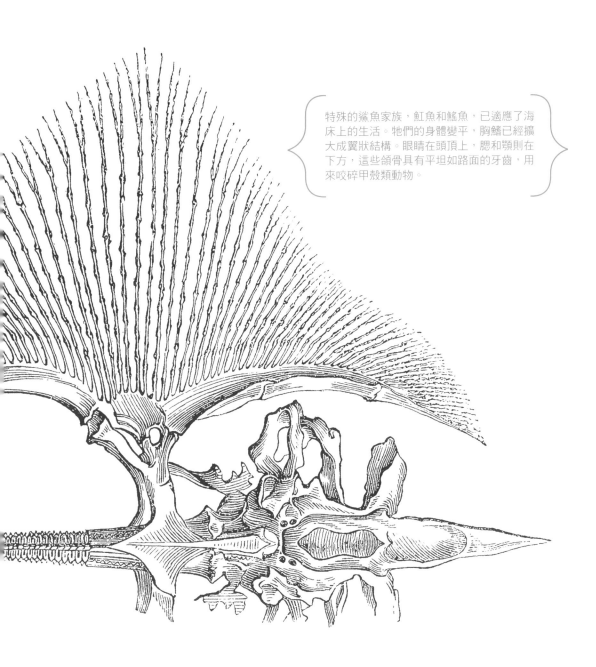

特殊的鯊魚家族，魟魚和鰩魚，已適應了海床上的生活。牠們的身體變平，胸鰭已經擴大成翼狀結構。眼睛在頭頂上，腮和顎則在下方，這些頜骨具有平坦如路面的牙齒，用來咬碎甲殼類動物。

四足類發展

真掌鰭魚，如右圖，是活在泥盆紀晚期的一種肉鰭魚。牠大約1公尺長，具有三瓣尾鰭以及具有利齒的頜骨。骨骼有許多適應性，指出牠是可以在陸地上行動的動物。牠具有發達的脊柱，這是能夠在沒有浮力的情況下支撐自身的基本特徵。右圖的胸鰭有三個骨頭構成了現代四足類的上肢：肱骨、橈骨和尺骨，以及腕骨的前端部分。腹鰭同樣具有後肢的上部骨頭。真掌鰭魚無法完全在陸地上行走，但牠的骨骼卻有些關鍵特徵朝著這個方向發展。

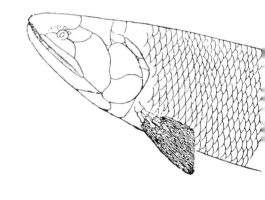

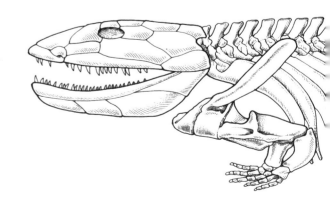

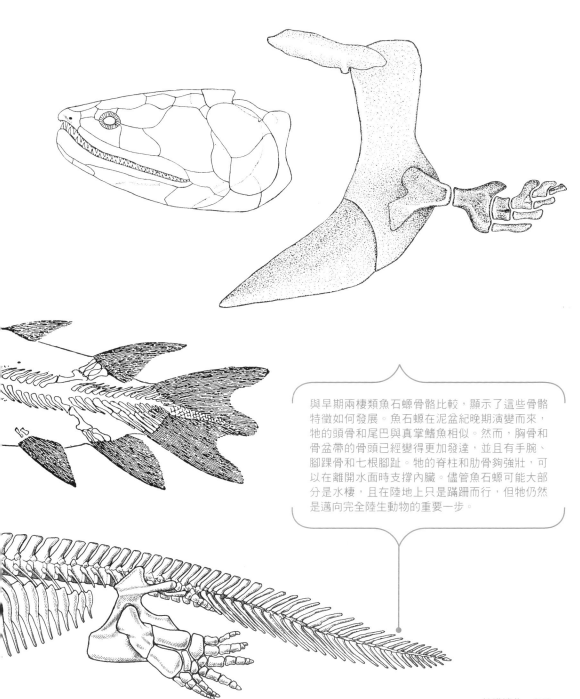

與早期兩棲類魚石螈骨骼比較，顯示了這些骨骼特徵如何發展。魚石螈在泥盆紀晚期演變而來，牠的頭骨和尾巴與真掌鰭魚相似。然而，胸骨和骨盆帶的骨頭已經變得更加發達，並且有手腕、腳踝骨和七根腳趾。牠的脊柱和肋骨夠強壯，可以在離開水面時支撐內臟。儘管魚石螈可能大部分是水棲，且在陸地上只是蹣跚而行，但牠仍然是邁向完全陸生動物的重要一步。

陸生
兩棲類

西蒙蠑是二疊紀早期的兩棲類。就適應陸上生活而言，牠的骨骼已經遠離魚石蠑的骨架。脊柱強壯，具有明顯的肌肉附著點，肋骨更窄，葉片更少。骨盆帶很重要，為後肢形成一個強大的固定處，尾椎失去了鰭條。肩帶從頭骨後部分開，使頸部有更強的活動能力。腿的上部骨頭更長，手指和腳趾的骨頭也相當細長，而這些骨頭的數量已減少到五個。牠較長的腿可能意味著西蒙蠑可以站在地面上，而不是貼著腹部蹣跚。牠的腿從身體側面伸出，所以會像現代的蜥蜴一樣，增加四肢長度，左右擺動身體移動。

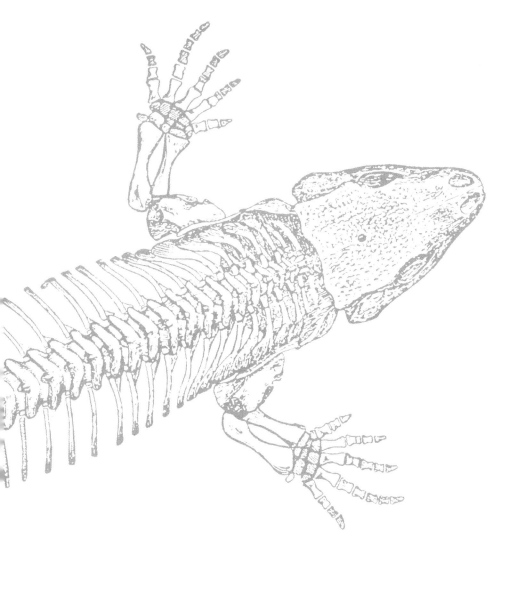

頭骨也顯示其適應方式與陸地生活一致。鼻孔移到鼻頭頂部並且變大,這表示西蒙蜥比早期的兩棲類具有更有效的呼吸系統。爬蟲類內耳中將聲音震動傳遞到大腦的鐙骨較小。這代表牠可以聽到更寬頻率的聲音。這些因素都顯示西蒙蜥在陸上的時間比在水中的時間多。

像爬蟲類的哺乳類

頭骨和牙齒是建立骨骼進化模式的重要指標。所有現代爬蟲類都是二弓型，意思是牠們眼眶後的頭骨上有2個孔。現代哺乳類是合弓型，在眼眶後只有一個間隙在頭骨上。然而，有一群從二疊紀晚期到侏羅紀的合弓型爬蟲類化石被發現，牠們的骨骼在結構上與哺乳類非常接近，這表示這些爬蟲類在某時刻形成了第一批哺乳類。

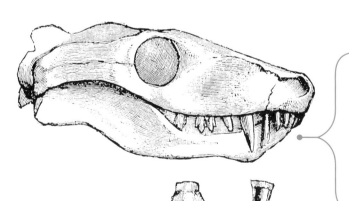

鼩龍獸第一次被發現時被認為是恐龍，但實際上是犬齒族群的成員，犬頜獸也在其中之一。牠們的牙齒被分為門齒、犬齒和臼齒；下頜後部與頭骨連接的骨頭大大縮小，更符合哺乳類的下頜骨，這是一個與上顎直接相連的骨頭；在口腔頂部有一塊顎骨，使其與鼻道分開。這些都是哺乳動物類骨骼的特徵。

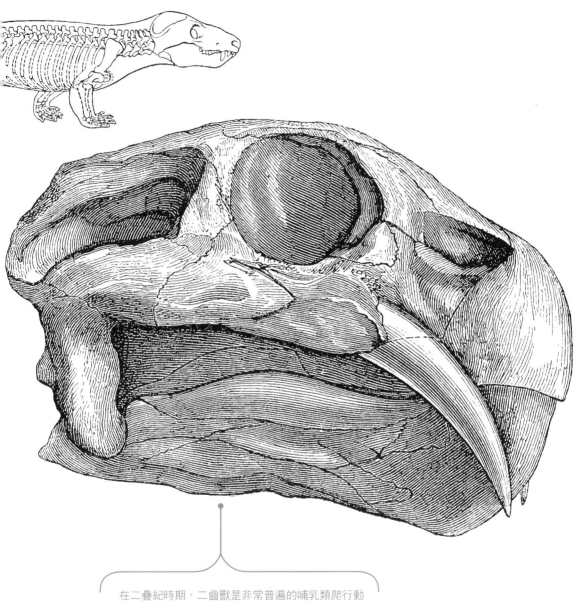

在二疊紀時期，二齒獸是非常普遍的哺乳類爬行動物。牠的頭骨在眼睛後面有一個很大的間隙，並在上顎長出獠牙般的犬齒。二齒獸除了這些之外沒有別的牙齒，這可能用於挖掘植物根部和昆蟲，或者用於展示。牠有一個角質喙，長約1.2公尺。

始祖鳥

始祖鳥理當為最具代表性的古代動物之一，牠是演化發展中經典的「缺失環節」。從侏羅紀晚期的10個化石標本中可以看出，其中一些是具有羽毛壓痕的完整骨架。

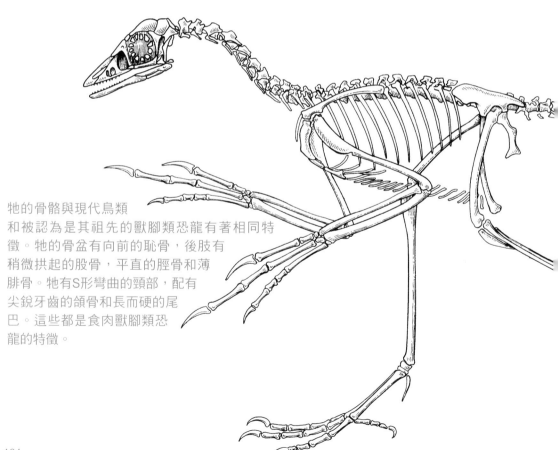

牠的骨骼與現代鳥類
和被認為是其祖先的獸腳類恐龍有著相同特
徵。牠的骨盆有向前的恥骨，後肢有
稍微拱起的股骨，平直的脛骨和薄
腓骨。牠有S形彎曲的頸部，配有
尖銳牙齒的頜骨和長而硬的尾
巴。這些都是食肉獸腳類恐
龍的特徵。

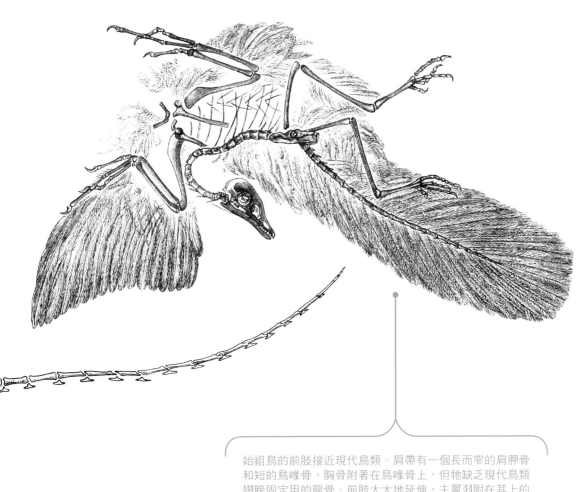

始祖鳥的前肢接近現代鳥類。肩帶有一個長而窄的肩胛骨和短的鳥喙骨，胸骨附著在鳥喙骨上，但牠缺乏現代鳥類翅膀固定用的龍骨。前肢大大地延伸，主翼羽附在其上的三根長手指。連接到尺骨的副羽被覆羽保護著，就像現代鳥類一樣。眼睛很大，顱骨也是如此，這代表大腦已經充分發展，以應對飛行的複雜性。這種動物是進化適應的突出例子。

早期
哺乳類

哺乳類出現在三疊紀，從各種似哺乳爬蟲類發展而來，建立了獨特的定義特徵，如毛髮覆蓋而非鱗片，恆定的體溫以及生下幼獸而非產卵。定義哺乳類的骨骼特徵包括顎骨、牙齒的分化，由單一融合骨組成的下顎和放大的顱骨。

靈長類是人類所屬的族群，出現在白堊紀晚期，並在始新世後散佈開來。其中最早的群體是眼鏡猴，牠們在樹棲家族中，顯示獨特的骨骼特徵：具抓握能力的長手指和長腳趾、高度靈活的肩關節、大眼睛和大顱骨。

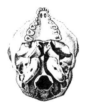

最早的哺乳類是尖鼠般的小型生物，可能是樹棲食蟲動物。哺乳類與恐龍共存數百萬年，但由於恐龍是具支配性的生物，早期的哺乳類僅表現出極少的多樣性，而體型不會大於獵。只有在大約6千5百萬年前恐龍大規模滅絕時，牠們開始適應新生的生態位，以產生今天已知的哺乳類多樣性

有袋類

有袋類出生後會待在母親的小袋中一段時間。在北美白堊紀晚期
的岩石中發現第一批有袋類化石，但牠們可能起源於亞洲。有袋
類南下穿過南美洲到澳大利亞，由於這塊大陸從第三紀初開始與
其他大陸隔離，牠們在那裡獨樹一幟。共有四種主要的有袋類動
物，其中最大和最多樣的是雙門齒目，包括袋鼠、無尾熊、負鼠
和袋熊。

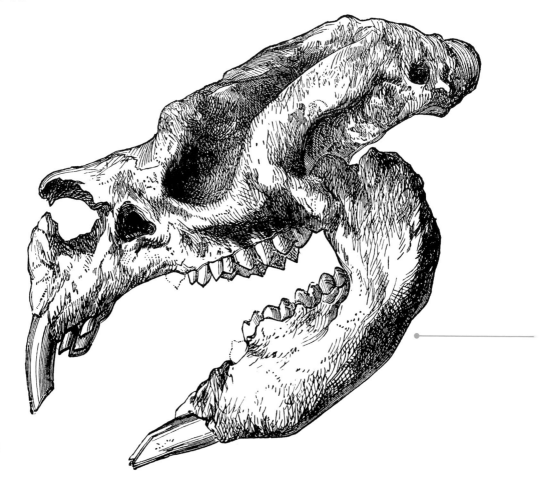

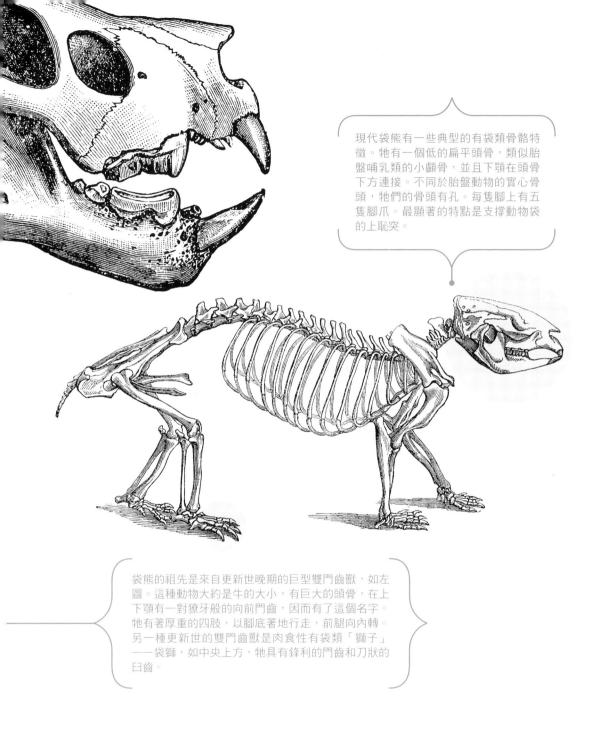

現代袋熊有一些典型的有袋類骨骼特徵。牠有一個低的扁平頭骨，類似胎盤哺乳類的小顱骨，並且下顎在頭骨下方連接。不同於胎盤動物的實心骨頭，牠們的骨頭有孔。每隻腳上有五隻腳爪。最顯著的特點是支撐動物袋的上恥突。

袋熊的祖先是來自更新世晚期的巨型雙門齒獸，如左圖。這種動物大約是牛的大小，有巨大的頭骨，在上下顎有一對獠牙般的向前門齒，因而有了這個名字。牠有著厚重的四肢，以腳底著地行走，前腿向內轉。另一種更新世的雙門齒獸是肉食性有袋類「獅子」──袋獅，如中央上方，牠具有鋒利的門齒和刀狀的臼齒。

角

牛科動物屬於大型偶蹄動物。牠們對人類很重要，其中包括牛、綿羊和山羊，這些動物幾千年來為我們提供了許多資源。牛科動物的顯著特徵是擁有角，它們的形狀和大小各異。角是由角蛋白中包裹的額骨骨骼增生組成，它可能演變為防禦性結構，就像數百萬年前在角龍亞目恐龍家族中一樣，這是一個融合進化的絕佳例子，類似的結構在不同的地方出現，並且在不同的時間透過不同的路線出現。角從短刺到長矛型都有，而且可以是直的、彎的、有凹槽的或扭曲的。

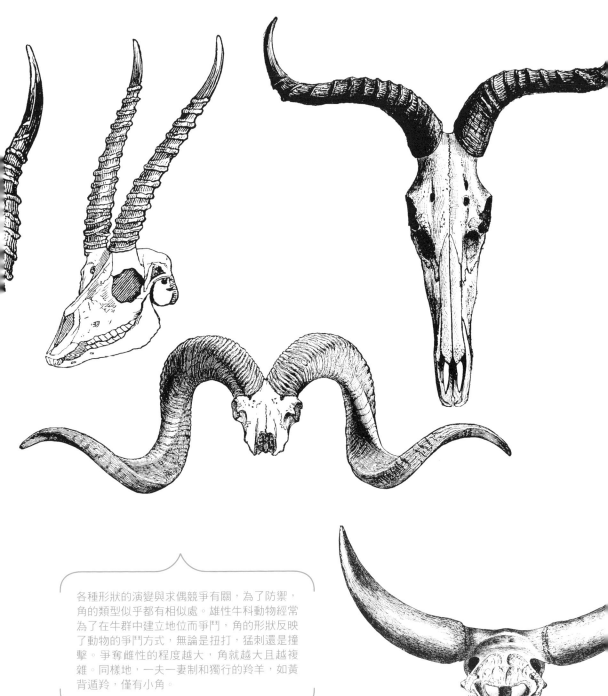

各種形狀的演變與求偶競爭有關，為了防禦，角的類型似乎都有相似處。雄性牛科動物經常為了在牛群中建立地位而爭鬥，角的形狀反映了動物的手鬥方式，無論是扭打，猛刺還是撞擊。爭奪雌性的程度越大，角就越大且越複雜。同樣地，一夫一妻制和獨行的羚羊，如黃背遁羚，僅有小角。

地心引力

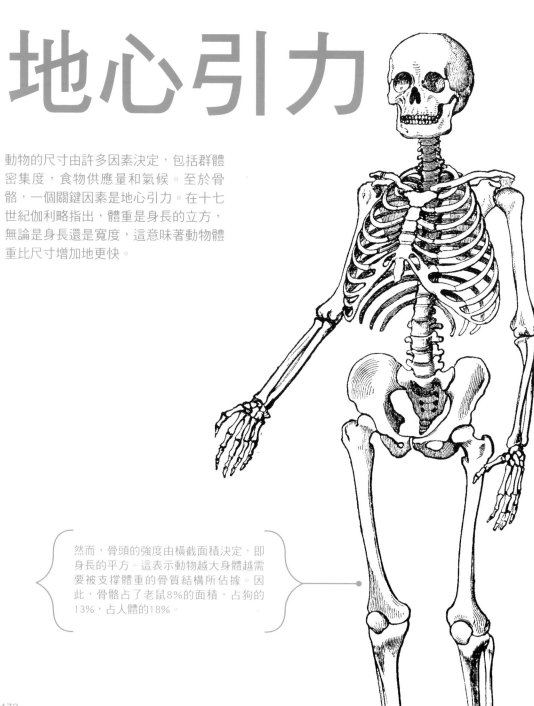

動物的尺寸由許多因素決定，包括群體
密集度，食物供應量和氣候。至於骨
骼，一個關鍵因素是地心引力。在十七
世紀伽利略指出，體重是身長的立方，
無論是身長還是寬度，這意味著動物體
重比尺寸增加地更快。

然而，骨頭的強度由橫截面積決定，即
身長的平方。這表示動物越大身體越需
要被支撐體重的骨質結構所佔據。因
此，骨骼占了老鼠8%的面積，占狗的
13%，占人體的18%。

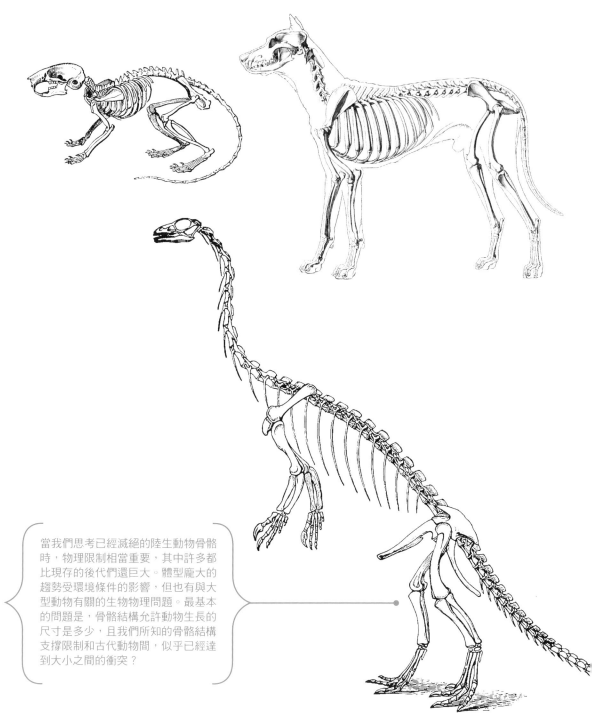

當我們思考已經滅絕的陸生動物骨骼時，物理限制相當重要，其中許多都比現存的後代們還巨大。體型龐大的趨勢受環境條件的影響，但也有與大型動物有關的生物物理問題。最基本的問題是，骨骼結構允許動物生長的尺寸是多少，且我們所知的骨骼結構支撐限制和古代動物間，似乎已經達到大小之間的衝突？

空氣
與水

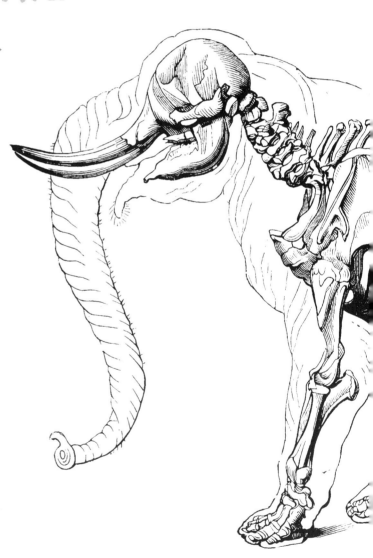

雄性非洲象身高約4公尺，重約6.35公噸。象的大小是骨骼力量相對於體重限制和發揮功能間的平衡：行動、進食、繁殖和防禦掠食者。作用在大象的地心引力：骨骼必須相當巨大，才能支撐牠的身體並使牠移動。

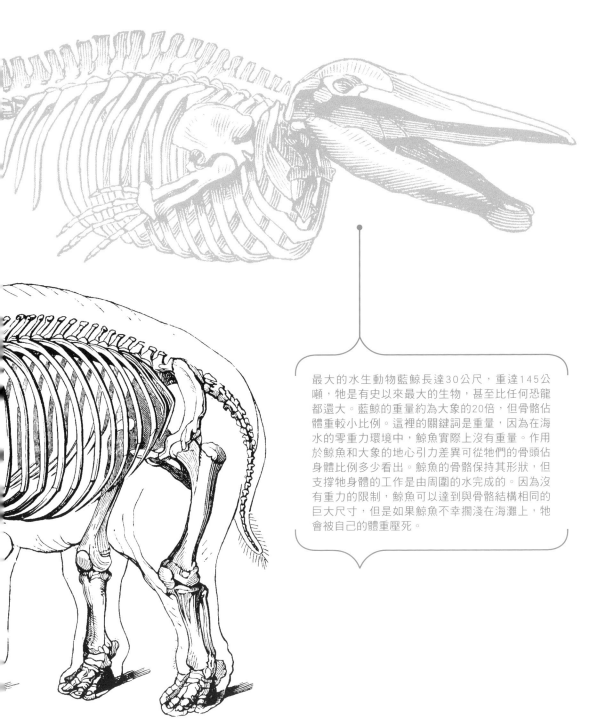

最大的水生動物藍鯨長達30公尺，重達145公噸，牠是有史以來最大的生物，甚至比任何恐龍都還大。藍鯨的重量約為大象的20倍，但骨骼佔體重較小比例。這裡的關鍵詞是重量，因為在海水的零重力環境中，鯨魚實際上沒有重量。作用於鯨魚和大象的地心引力差異可從牠們的骨頭佔身體比例多少看出。鯨魚的骨骼保持其形狀，但支撐牠身體的工作是由周圍的水完成的。因為沒有重力的限制，鯨魚可以達到與骨骼結構相同的巨大尺寸，但是如果鯨魚不幸擱淺在海灘上，牠會被自己的體重壓死。

極端巨大

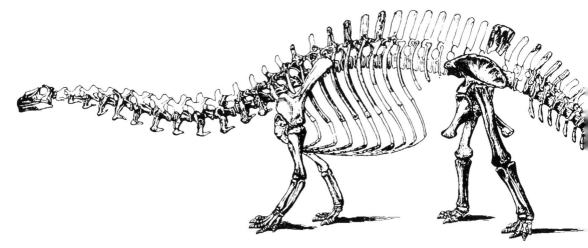

最大的恐龍約是最大的現代陸生動物的五倍。上圖的雷龍是侏羅紀晚期和白堊紀早期最大的食草恐龍之一，長約24公尺，體型佔大部分的是脖子和尾巴。同一時期，右圖的禽龍長約9公尺。下圖的翼龍，骨骼的翼展約15公尺，而現代最大的鳥類——漂泊信天翁的翼展為3.5公尺。

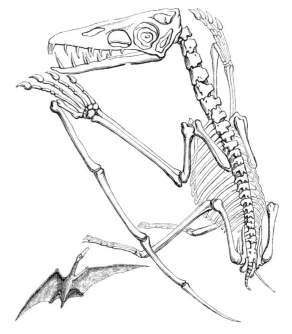

考慮到身體質量對支撐骨架的身體需求，這些動物的尺寸
引起了關於結構的一些問題。如果牠們的骨頭與現代動物
的密度相同，那麼牠們將會非常沉重。暴龍在電影「侏羅
紀公園」中將無法快速行動，因為腿骨需要大量的肌肉才
能快速移動。有人認為，恐龍的物理環境可能與現代條件
不同，也許大氣更加濃厚，因此浮力更強。實際上，如果
是這種情況，恐龍會受到周圍空氣的支撐，就像鯨魚被水
支撐的方式一樣，從而降低了重力的影響。

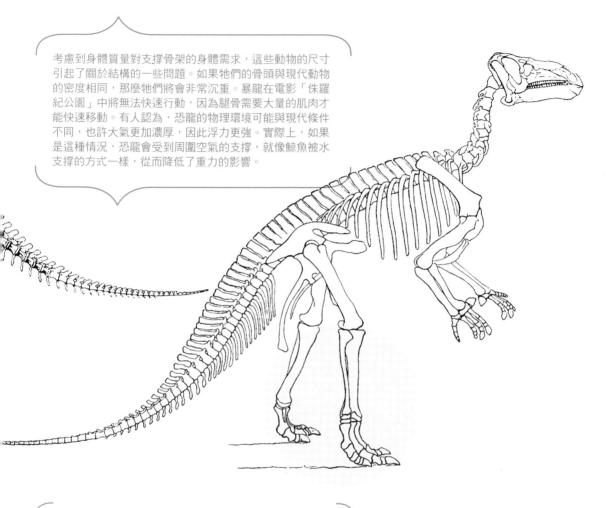

另一個更合理的解釋為，恐龍骨骼含有氣囊，就像鳥類骨
頭一樣，這有助於呼吸，同時也減少了動物體重而不犧牲
骨骼強度。這將使牠們的體型發展成比現代動物更大的尺
寸。儘管如此，關於這種尺寸的動物如何運作還存有許多
疑問。

人類
發展

兩項特徵將人類與其他類人猿徹底分開：雙足步行和大腦尺寸。這在19世紀中期古生物學曾引起一些爭議，但現在人們普遍認為人類在大約600萬年前就以後肢行走，而大腦尺寸增加的證據始於大約200萬年前。

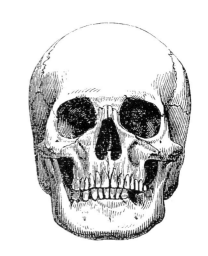

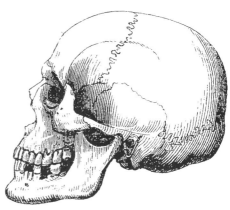

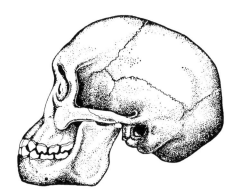

這兩項特徵都反映在人類頭骨上。直立行走意味著頭骨在脊柱頂部是平衡的，代表與其他類型的猿類相比，枕骨大孔（脊髓穿過的開口）更加向前，幾乎直接位於頭骨的圓頂之下。只要能夠確定枕骨大孔的位置，這個關鍵指示就能夠準確地識別史前人類頭骨，即使是相對較小的骨頭也是如此。

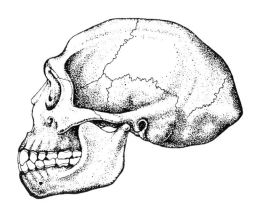

不斷進化的人類腦部尺寸，也會增加對頭骨產生影響。這些變化可以從南方古猿（上圖，上新世晚期）到直立人（中圖，更新世早期）到尼安德塔人（下圖，更新世晚期）的進展中清晰地看到，頭骨的後部變大了，額頭越來越高，像圓頂一樣。猿的正面被這個擴大的頭殼扁平化，所以臉就在大腦的前面。這也減少了牙齒的空間，因而形成了連續的弧形，並未在猿類中發現的門齒和犬齒間的縫隙。

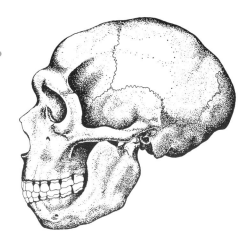

家馬

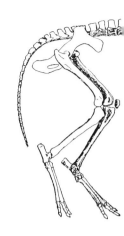

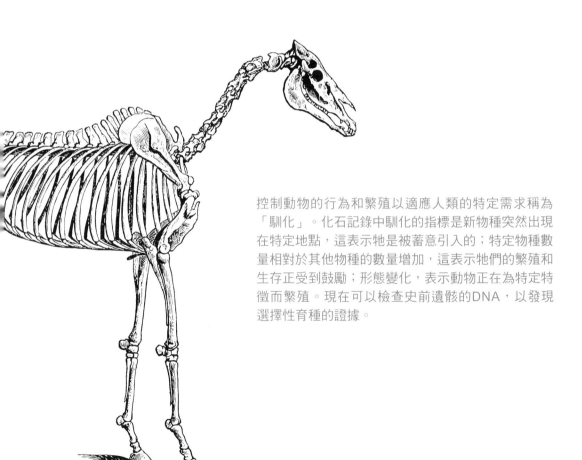

控制動物的行為和繁殖以適應人類的特定需求稱為
「馴化」。化石記錄中馴化的指標是新物種突然出現
在特定地點，這表示牠是被蓄意引入的；特定物種數
量相對於其他物種的數量增加，這表示牠們的繁殖和
生存正受到鼓勵；形態變化，表示動物正在為特定特
徵而繁殖。現在可以檢查史前遺骸的DNA，以發現
選擇性育種的證據。

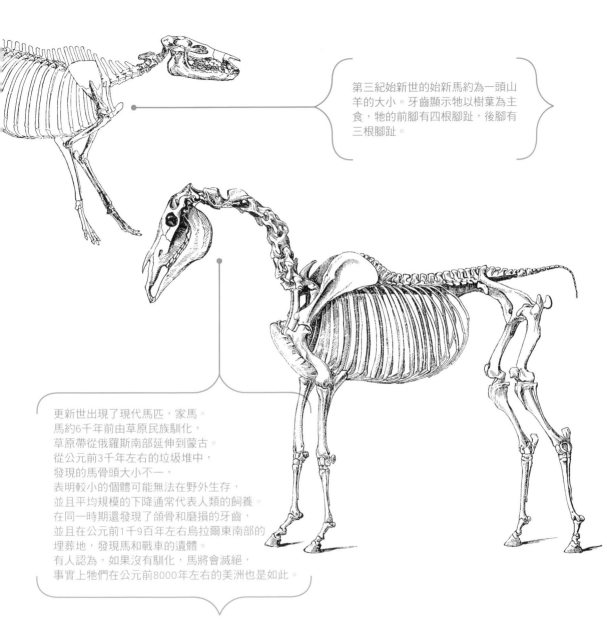

第三紀始新世的始新馬約為一頭山羊的大小。牙齒顯示牠以樹葉為主食，牠的前腳有四根腳趾，後腳有三根腳趾。

更新世出現了現代馬匹，家馬。
馬約6千年前由草原民族馴化，
草原帶從俄羅斯南部延伸到蒙古。
從公元前3千年左右的垃圾堆中，
發現的馬骨頭大小不一，
表明較小的個體可能無法在野外生存，
並且平均規模的下降通常代表人類的飼養。
在同一時期還發現了頜骨和磨損的牙齒，
並且在公元前1千9百年左右烏拉爾東南部的
埋葬地，發現馬和戰車的遺體。
有人認為，如果沒有馴化，馬將會滅絕，
事實上牠們在公元前8000年左右的美洲也是如此。

控制繁殖

狗是大約1萬2千年前人類馴化的第一批動物，無疑地用來幫助狩獵。現代狗的祖先是狼，一群狩獵動物，其生活方式可以很容易地想像成與史前狩獵採集者的生活方式相匹配。現在有超過400種不同的現代犬種，從右上圖強壯的拳師犬，到右下圖的短腿臘腸犬，並且產生這種多樣化的選擇性繁殖，並加速了進化過程。當進化過程選擇特定的身體形狀和大小以響應特定生態位的最佳利用時，選擇性育種在人類需求的基礎上有著相同功能。諸如狩獵犬的速度，其他如米格魯因其尋找氣味的能力。獵狗和臘腸犬等小獵犬已經能夠進入地下洞穴，而守衛犬的體型通常很大而且嚇人。一些品種是高度特化的，如紐芬蘭犬，具有強壯的骨骼，厚厚的油性皮毛和蹼掌，這使牠成為優秀的海洋泳者。

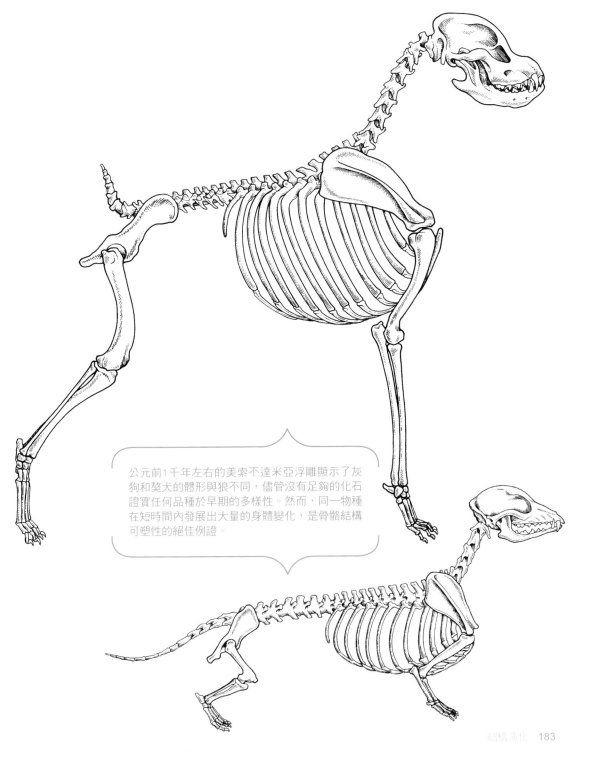

公元前1千年左右的美索不達米亞浮雕顯示了灰狗和獒犬的體形與狼不同，儘管沒有足夠的化石證實任何品種於早期的多樣性。然而，同一物種在短時間內發展出大量的身體變化，是骨骼結構可塑性的絕佳例證。

遠古動物

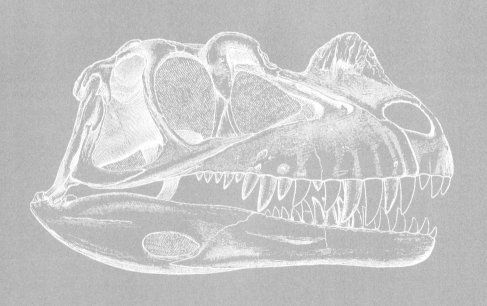

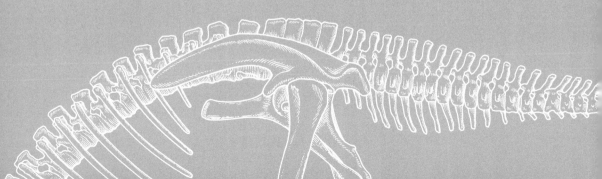

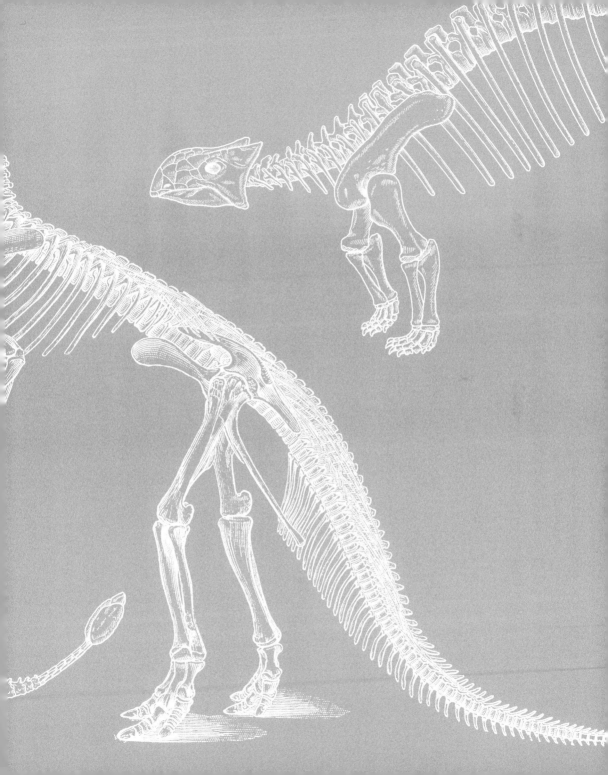

恐龍

恐龍有兩個獨特的骨盆結構，分為兩個主要群體。「蜥臀目」恐龍有一個三角形的骨盆，恥骨指向前方，坐骨朝向後方。這種原始的結構可以在肉食性獸腳目恐龍和草食蜥腳類恐龍中找到。

「鳥臀目」恐龍有一個細長的骨盆，其中恥骨和坐骨都向後對齊，前方有一個額外的前恥骨突。所有的草食動物由四個主要家族組成：兩足鳥腳類恐龍和四足類恐龍中的裝甲劍龍、甲龍和角龍。

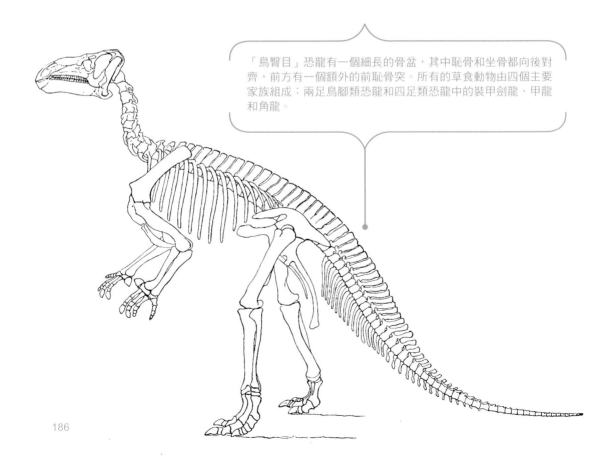

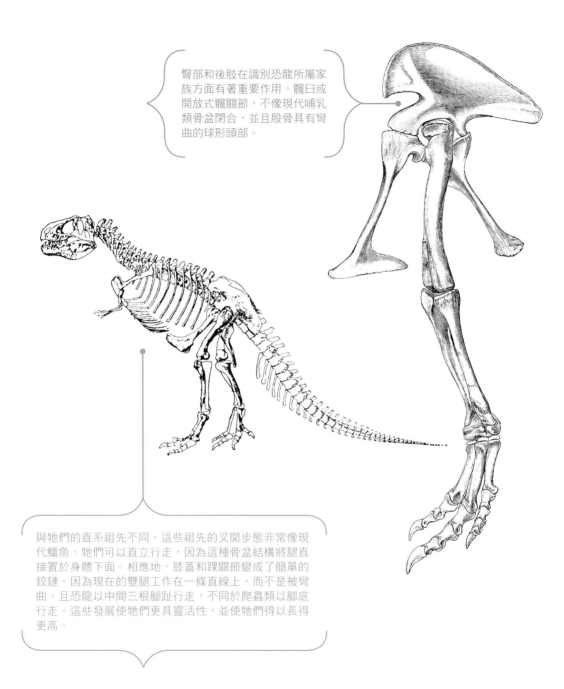

臀部和後肢在識別恐龍所屬家族方面有著重要作用。髖臼或開放式髖關節，不像現代哺乳類骨盆閉合，並且股骨具有彎曲的球形頭部。

與牠們的直系祖先不同，這些祖先的叉開步態非常像現代鱷魚，牠們可以直立行走，因為這種骨盆結構將腿直接置於身體下面。相應地，膝蓋和踝關節變成了簡單的鉸鏈，因為現在的雙腿工作在一條直線上，而不是被彎曲，且恐龍以中間三根腳趾行走，不同於爬蟲類以腳底行走。這些發展使牠們更具靈活性，並使牠們得以長得更高。

蜥臀
獸腳亞目

角鼻龍是侏羅紀時期的肉食動物，蜥臀獸腳亞目恐龍，是如暴龍和異特龍等巨大食肉動物的親屬。其化石遺骸已在猶他州和科羅拉多州的礦床中發現。牠長約5.5公尺，與其他獸腳類恐龍相比，頭骨相對較大，頜骨具有尖銳的刀刃狀牙齒。鼻子頂部有一個突出的角，雙眼上方也有角，可能用於求偶時吸引伴侶，還有一個沿著脊椎向下延展的髂骨。牠的前肢健壯但短小，而每隻手上有四根手指，表示一種相對原始的狀態。

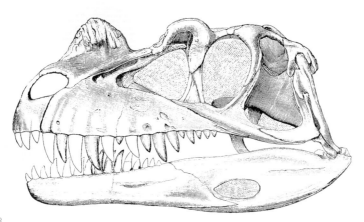

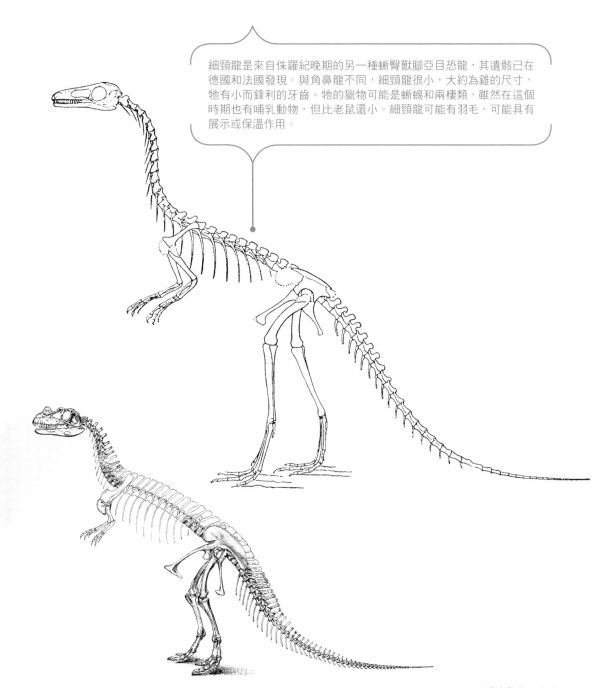

細頸龍是來自侏羅紀晚期的另一種蜥臀獸腳亞目恐龍,其遺骸已在德國和法國發現。與角鼻龍不同,細頸龍很小,大約為雞的尺寸,牠有小而鋒利的牙齒。牠的獵物可能是蜥蜴和兩棲類,雖然在這個時期也有哺乳動物,但比老鼠還小。細頸龍可能有羽毛,可能具有展示或保溫作用。

蜥腳類

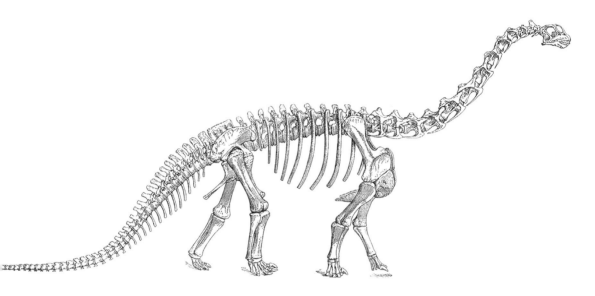

第二組蜥蜴類恐龍，蜥腳類恐龍是世界各地自然歷史博物館熟悉的巨型草食者。牠們的骨骼特徵是長頸椎，脊椎骨多達12個或更多，堅固的柱狀四肢，大大減少了指骨以支撐其體重，以及高氣孔脊椎骨。上圖的高鼻龍是大鼻龍類的成員，大鼻龍類是一個恐龍家族，擁有獨特的四方形頭骨，眼睛前方有寬闊的方形鼻子和非常大的鼻腔。有人主張這些擴大的鼻孔可能具有冷卻頭骨的功能。頭骨本身很小，由弧形骨和大間隙組成，以減輕重量。大鼻龍類的前肢通常比後肢長，表示牠以高處生長的植被為食。

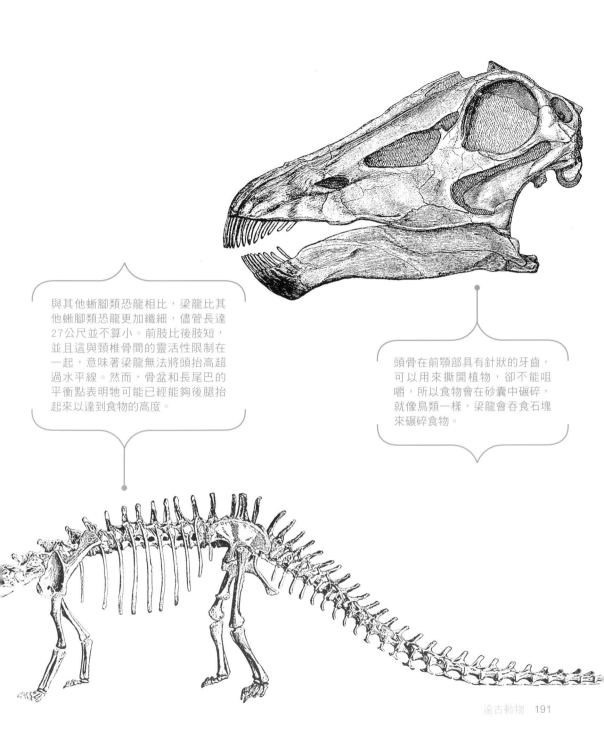

與其他蜥腳類恐龍相比，梁龍比其他蜥腳類恐龍更加纖細，儘管長達27公尺並不算小。前肢比後肢短，並且這與頸椎骨間的靈活性限制在一起，意味著梁龍無法將頭抬高超過水平線。然而，骨盆和長尾巴的平衡點表明牠可能已經能夠後腿抬起來以達到食物的高度。

頭骨在前顎部具有針狀的牙齒，可以用來撕開植物，卻不能咀嚼，所以食物會在砂囊中碾碎，就像鳥類一樣，梁龍會吞食石塊來碾碎食物。

鳥腳亞目

鳥腳類動物起源於小型放牧恐龍，並演變成非常成功的大型草食動物。牠們的名字意思是「鳥足」。下面的高脊齒龍是一種雙足食草恐龍，從鼻子到尾巴長約2公尺。骨骼清楚地顯示了向後指的恥骨和坐骨，牠被視為鳥臀目的一員。牠的後腿很長，每隻腳上有三個主要腳趾。這些特徵，連同大腿和髖骨周圍的肌肉組織模式，顯示牠是一種奔跑快速的恐龍。尾巴的末端因硬化的肌腱而僵硬，這意味著牠在跑步時可以此作為穩定器保持直立。

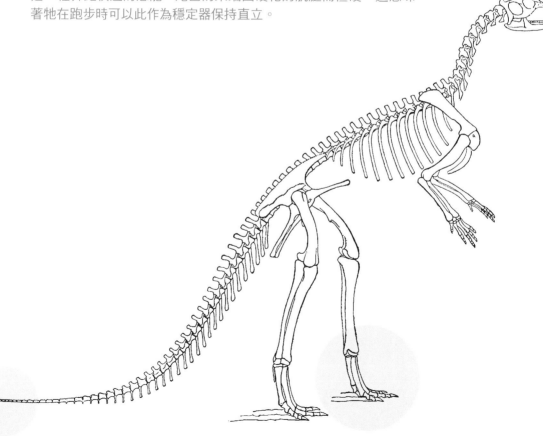

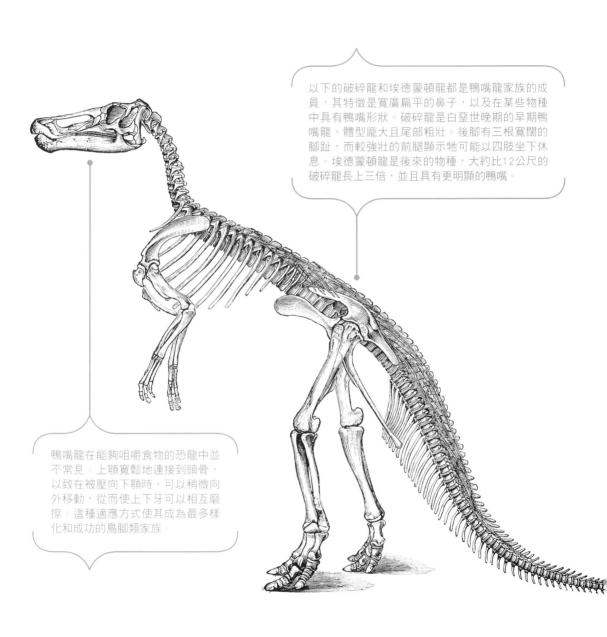

以下的破碎龍和埃德蒙頓龍都是鴨嘴龍家族的成員，其特徵是寬廣扁平的鼻子，以及在某些物種中具有鴨嘴形狀。破碎龍是白堊世晚期的早期鴨嘴龍，體型龐大且尾部粗壯。後腳有三根寬闊的腳趾，而較強壯的前腿顯示牠可能以四肢坐下休息。埃德蒙頓龍是後來的物種，大約比12公尺的破碎龍長上三倍，並且具有更明顯的鴨嘴。

鴨嘴龍在能夠咀嚼食物的恐龍中並不常見。上顎寬鬆地連接到頭骨，以致在被壓向下顎時，可以稍微向外移動，從而使上下牙可以相互磨擦。這種適應方式使其成為最多樣化和成功的鳥腳類家族。

劍龍

另一大群鳥臀目恐龍是在侏羅紀早期開始出現的裝甲龍。這些恐龍在背上有骨板，以防禦這段時期發展起來的大型肉食恐龍。牠們的後腿比前腿長，這顯示牠們是從雙足恐龍的後裔，並恢復到以四腿移動，以回應骨骼與骨鎧重量增加。

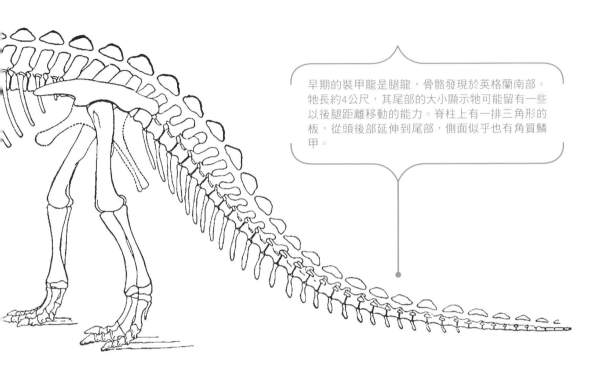

早期的裝甲龍是腿龍，骨骼發現於英格蘭南部。牠長約4公尺，其尾部的大小顯示牠可能留有一些以後腿距離移動的能力。脊柱上有一排三角形的板，從頭後部延伸到尾部，側面似乎也有角質鱗甲。

最具特色的裝甲龍可能是侏羅紀晚期的劍龍。牠的雙排板沿著巨大的拱形骨幹，這些板無疑地可以防禦掠食者，骨頭表面存在分支凹槽，顯示牠們在皮膚下可能有血管系統，也可作為溫度調節器，大面積的板可快速冷卻大量血液以防止動物過熱。

甲龍

在白堊世早期，劍龍基本上已經滅絕，牠們的位置被甲龍佔領。這些裝甲恐龍的背上有骨板，形成了一種保護性的外殼，牠們的側翼上還有骨刺作為防禦。19世紀著名的生物學家湯馬斯·亨利·赫胥黎，根據在英格蘭南部發現的化石遺骸描述了棘甲龍，並且是第一批被確定的甲龍。牠長約5公尺，背部覆蓋著橢圓形的骨盾，頸部和肩部也有防護尖刺。

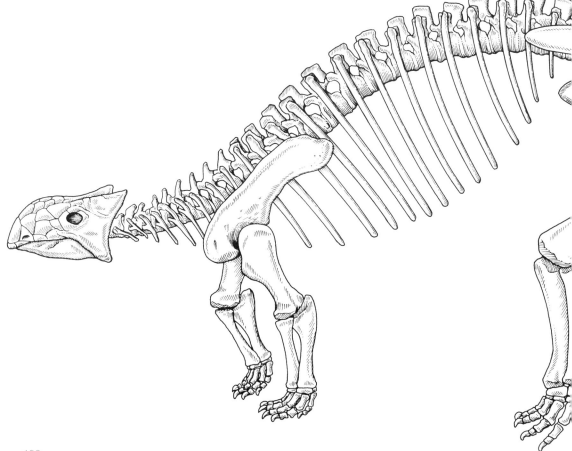

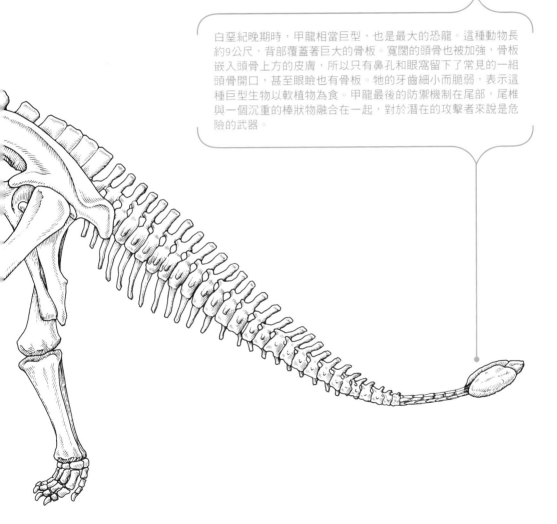

白堊紀晚期時，甲龍相當巨型，也是最大的恐龍。這種動物長約9公尺，背部覆蓋著巨大的骨板。寬闊的頭骨也被加強，骨板嵌入頭骨上方的皮膚，所以只有鼻孔和眼窩留下了常見的一組頭骨開口，甚至眼瞼也有骨板。牠的牙齒細小而脆弱，表示這種巨型生物以軟植物為食。甲龍最後的防禦機制在尾部，尾椎與一個沉重的棒狀物融合在一起，對於潛在的攻擊者來說是危險的武器。

角和
骨質頭部

角龍是白堊紀晚期的最後一種恐龍，牠的歷史比其他恐龍還要短暫。牠們有相當尖的頭骨，長長的嘴和角，因而從中得到了名字「角面」。牠們演變成巨大的恐龍，其中最著名的是三角龍。但第一頭出現的如下圖的原角龍，約為牛的大小。原角龍具有特色的嘴，鼻孔在嘴的頂部。頭骨背部也有一個骨頭褶邊，這在所有角龍上很常見。主要是為了頜骨肌肉的附著，但也可能有保護頸部的作用，而後期物種的褶邊的大小表明它也被用於展示，可能是為了吸引配偶。

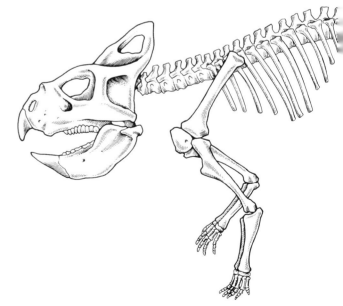

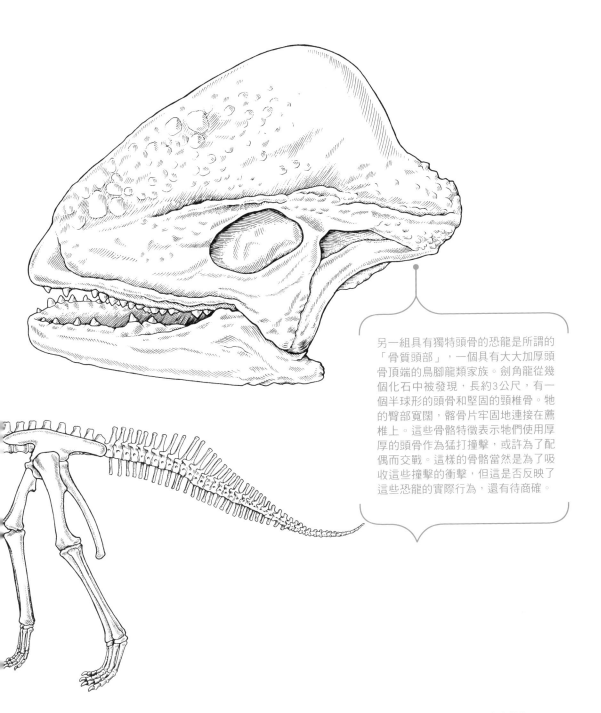

另一組具有獨特頭骨的恐龍是所謂的「骨質頭部」，一個具有大大加厚頭骨頂端的鳥腳龍類家族。劍角龍從幾個化石中被發現，長約3公尺，有一個半球形的頭骨和堅固的頸椎骨。牠的臀部寬闊，髂骨片牢固地連接在薦椎上。這些骨骼特徵表示牠們使用厚厚的頭骨作為猛打撞擊，或許為了配偶而交戰。這樣的骨骼當然是為了吸收這些撞擊的衝擊，但這是否反映了這些恐龍的實際行為，還有待商確。

魚龍

在侏羅紀時期的沉積岩中發現了大量的魚龍化石，牠
們是最早出現在三疊紀中期的特殊海生爬蟲類代表。
從進化史的觀點來看，爬蟲類已經發展為完全陸棲，
而魚龍正在返回牠們祖先數百萬年前出現的大海。

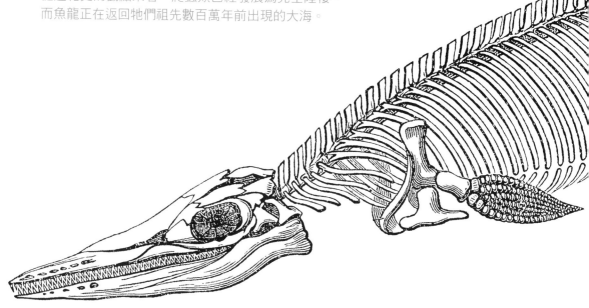

魚龍屬於高度特化的海洋生物。牠有一個長長的尖型頭骨，可以劃開水面，
而頭骨的背面與脊椎連接，流線型曲線，沒有真正的頸部可言。牠的頜骨有
一排鋒利的牙齒，而大眼眶表明牠依靠視力來獵捕。鼻孔位於頭頂以幫助呼
吸。

魚龍的脊柱尖端向下彎曲以形成尾鰭的
基部，且骨盆、肩膀和腿部的骨骼短而
結實。

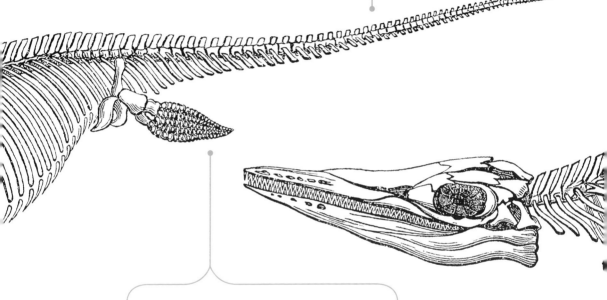

牠的每個肢體上有六或七個指頭，這些指頭是由
大量扁平的六角形骨頭組成，這些扁骨形成了寬
而扁的短槳。魚龍透過其肌肉與脊柱的節奏掃掠
推動自身，這些短槳則用於轉向。魚龍類似於現
代鼠海豚和海豚，是一個快速和高效率的獵人。

蛇頸龍

另一組海生爬蟲類是從三疊世晚期到白堊紀末期繁盛的蛇頸龍。這些動物表現出一種適應海洋生活的方式，與魚龍不同。牠們在形狀上與現代海豹更為相似，儘管比牠們更大。蛇頸龍是第一批在十九世紀初被發現的爬蟲類，因此牠已經為整個家族命名。牠長約3.5公尺，長頸就佔了一半，由多達40個頸椎組成。下面的椎骨有長長的脊椎來連接強壯的背部和頸部肌肉。

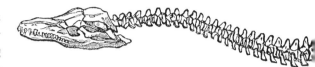

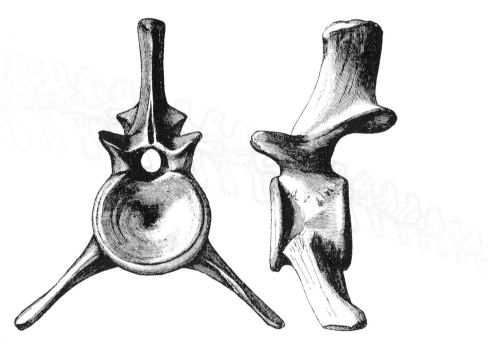

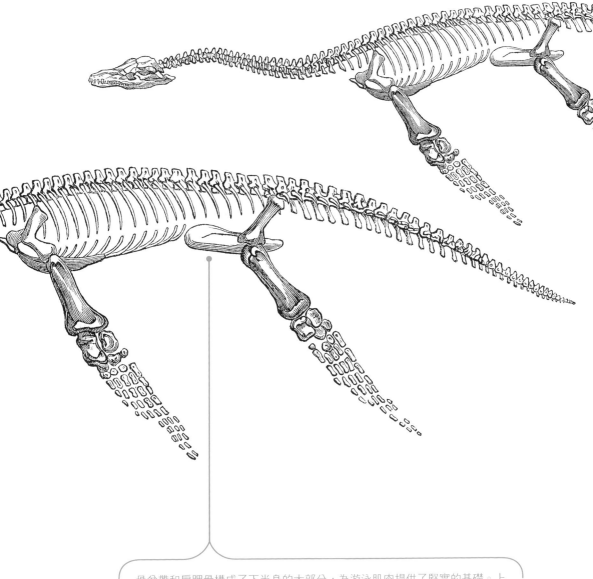

骨盆帶和肩胛骨構成了下半身的大部分，為游泳肌肉提供了堅實的基礎。上肢骨骼長而堅固，能夠附著這些肌肉，而下肢骨骼和踝關節以及腕部的骨骼相當短。每個肢體上有五根指頭，由多達20個圓柱形骨頭組成，形成非常長而寬的划槳。這些可以像槳一樣用來推動身體穿過水面，而且一些蛇頸龍很可能會在陸地上行走。蛇頸龍有一個相對較小的頭骨和用於捕魚的利牙，儘管其他物種的脖子較短，頭較大。

鴨嘴獸

鴨嘴獸屬於單孔類動物,而這類動物中,唯一的另一位成員是針鼴。這些動物使我們得以一窺似哺乳爬蟲類和真正哺乳類出現時的史前動物發展時代。單孔類動物僅存於新幾內亞和澳大利亞,牠們在長期的板塊移動下與其他大陸完全分離,因此其特殊有袋類動物比其他哺乳類發達的地方生存更久。

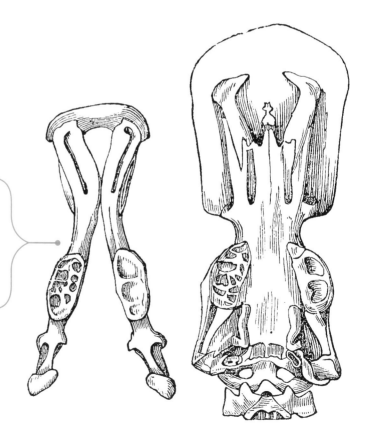

鴨嘴獸的頭骨被壓扁拉寬,形成了鴨嘴,鼻孔在嘴部上側。儘管牠們出生時每個頜骨都有三顆牙齒,但在斷奶後不久就會失去它們。牠的眼睛和耳朵開口位於頭骨的底部;不同於大多數的哺乳類,鴨嘴獸沒有外耳。

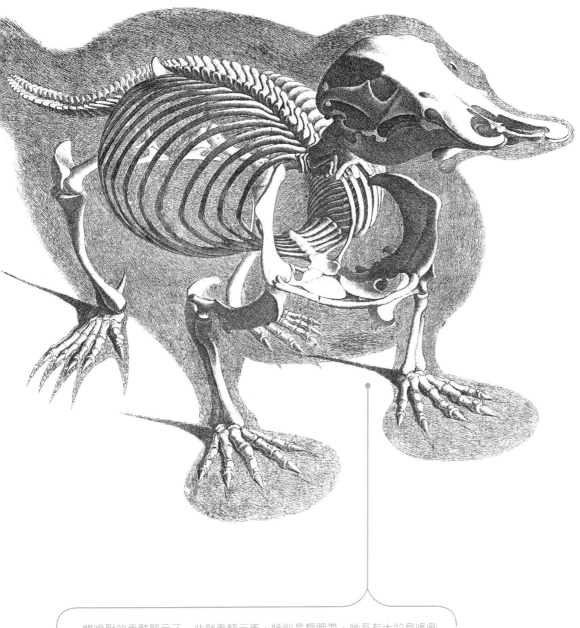

鴨嘴獸的骨骼顯示了一些爬蟲類元素，特別是肩胛帶，牠具有大的鳥喙骨和鎖骨以及頸椎，這些都是爬蟲類和鳥類的特徵，但在哺乳類中受到抑制。鴨嘴獸有爬蟲類的步態，腿從身體伸出而不是直接在下面。游泳時使用前腳，後腳和尾部用於轉向。其骨骼的一個顯著特徵是後腳踝上的尖銳骨刺，雄性鴨嘴獸的骨刺會分泌足以殺死小動物的毒液。

長鼻目

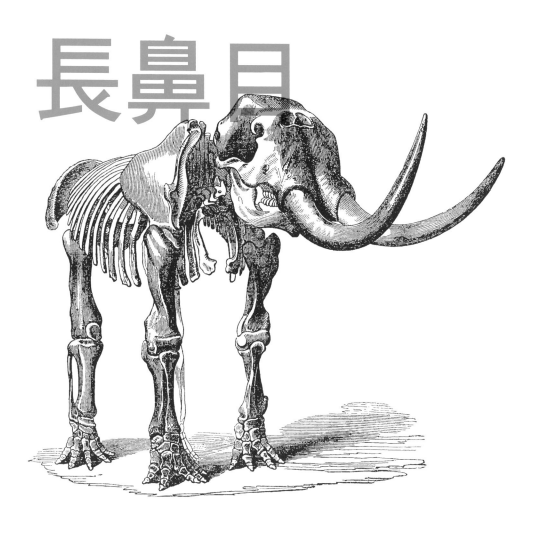

長鼻目動物是現代大象的祖先，雖然只有兩種動物，但是在新生代家族中有許多不同分支。乳齒象是矮胖的重型動物，並不像現代大象那樣高，牠們居住在第四紀。牠們有大的象牙和象鼻，以及獨特的尖頭臼齒。後來的猛瑪象有更大的牙齒和更多的冠，以及非常像現代大象的牙齒。容納這些大牙齒相當不易，因此每隔一段時間就要替換一兩顆牙齒，一顆牙齒脫落後，就會有新的牙齒長出。

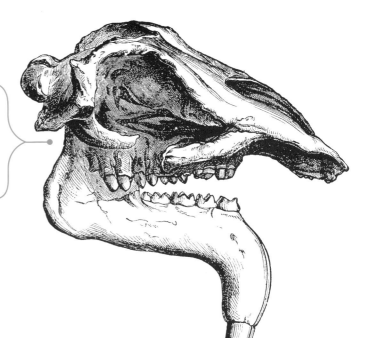

恐象是長鼻目的一個分支，從第三紀末到第四紀數量倍增。牠比乳齒象有更平坦，更低矮的頭骨，而大的鼻腔表示牠有強大的軀幹。與乳齒象不同的是，牠的下顎有向下彎的長牙，可能用於挖掘食物。

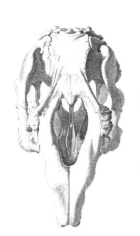

奇怪的是，儒艮與乳齒象和大象有相同的祖先，雖然牠已經是生存了數百萬年的水生動物。頭骨形狀類似於牠的親戚，在前面有喙狀突出，頰齒與前牙一樣被後牙向前推進。

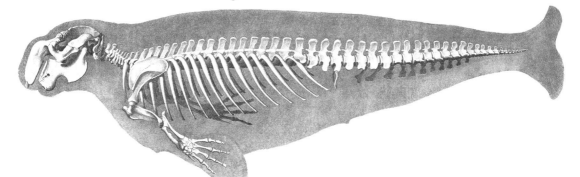

大型動物群

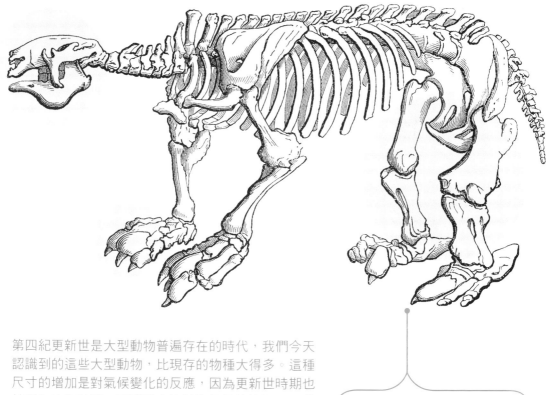

第四紀更新世是大型動物普遍存在的時代，我們今天認識到的這些大型動物，比現存的物種大得多。這種尺寸的增加是對氣候變化的反應，因為更新世時期也被稱為冰河時期，而體型大比較能夠保持熱量。19世紀的動物學家確定了這種現象後，並命名為為勃格曼法則。廣義來說，同一屬的動物體型越大，生活離赤道越遠。

大地懶是一種南美大型地棲樹懶，是現代樹懶和食蟻獸的親戚，只不過這種動物體型大如一頭象。厚重的骨架、寬大的骨盆顯示出牠龐大的體型。化石腳印表示牠可能以後腿行走。當然，牠可以後腿撐高以達到樹枝。

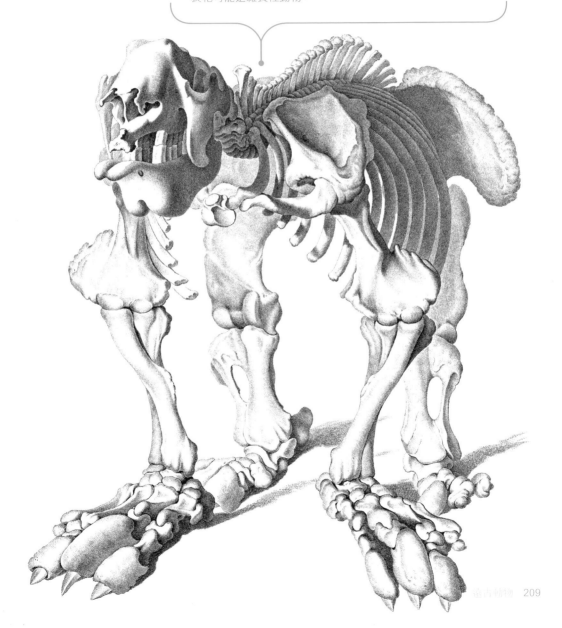

大地懶具有巨大爪子，可能用於挖掘，但也可能被用作狩獵的攻擊武器。牠有巨大的頭骨，下顎很重，牙齒沒有特化，這代表牠可能是雜食性動物。

大型
草食動物

儘管最大的哺乳類現在主要位於非洲，但在史前時期，類似的動物在歐亞大陸和美洲廣泛分佈。在後來的第三紀時期，駱駝出現在北美平原，巨大的物種逐漸進化，肩部高約3.3公尺。牠們在脊椎上有長長的四肢和挺直的突起物，代表結實的駝峰。牠們有兩隻腳趾，在後來的物種中發展和擴展出適合在柔軟沙灘上行走的軟墊腳。在第四紀早期，北美駱駝從原產地遷移到歐亞大陸和非洲，到那時他們基本上已經演變為現代體型。像許多其他大型動物一樣，牠們在冰河時代末期的北美洲已經滅絕。

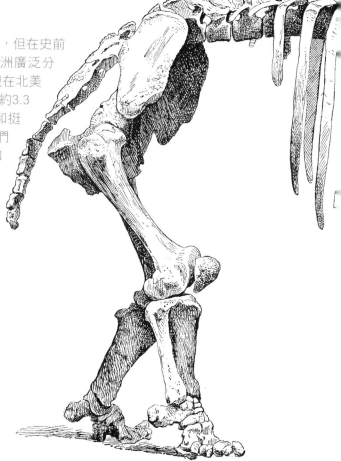

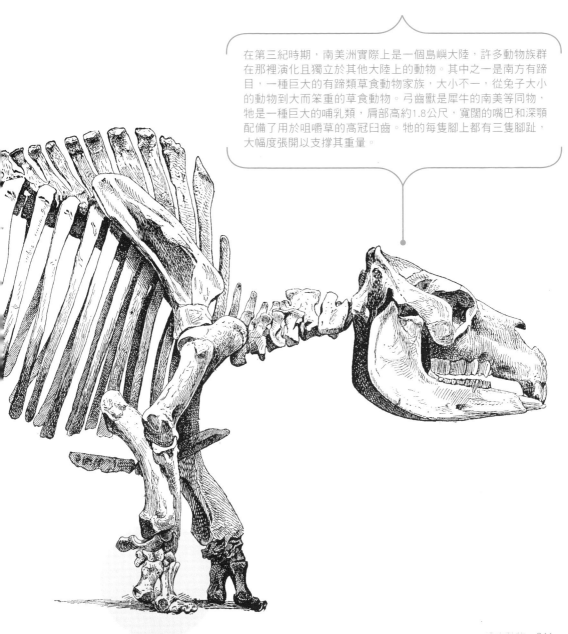

在第三紀時期，南美洲實際上是一個島嶼大陸，許多動物族群在那裡演化且獨立於其他大陸上的動物。其中之一是南方有蹄目，一種巨大的有蹄類草食動物家族，大小不一，從兔子大小的動物到大而笨重的草食動物。弓齒獸是犀牛的南美等同物，牠是一種巨大的哺乳類，肩部高約1.8公尺，寬闊的嘴巴和深顎配備了用於咀嚼草的高冠臼齒。牠的每隻腳上都有三隻腳趾，大幅度張開以支撐其重量。

澳大拉西亞

澳大利亞和紐西蘭在動物進化方面是相當獨特的，因為它們從第三紀初開始就與其他陸地群體隔離開來，因此它們的動物群以不同的方向發展。在沒有任何哺乳類競爭者的情況下，紐西蘭的鳥類是主要的動物。

巨大而無法飛行的恐鳥是一種高大的食葉鳥類，可以高達3.5公尺。牠有強壯的骨骼，堅固的腿和腳骨，以及強而有力的爪子和大臀部。翅膀結構已經完全消失：沒有鳥喙骨或肩胛骨的痕跡，胸骨缺乏固定翅肌的龍骨突。當人類在7百年前抵達紐西蘭時，恐鳥幾乎無法保衛自己。根據相關訊息他們在大約1百年內被獵殺至滅絕。

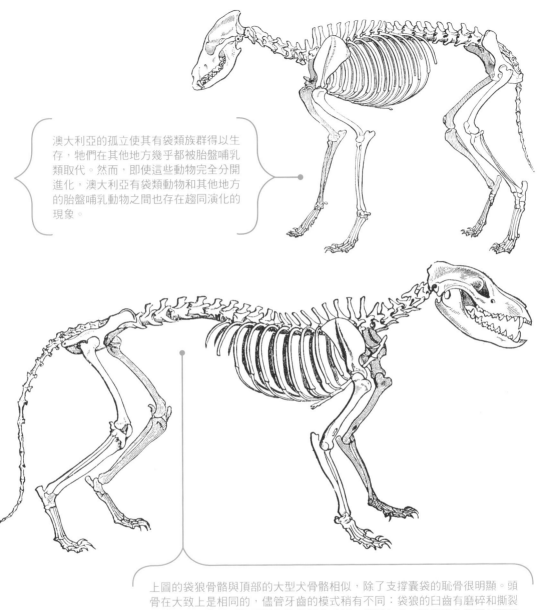

澳大利亞的孤立使其有袋類族群得以生存，牠們在其他地方幾乎都被胎盤哺乳類取代。然而，即使這些動物完全分開進化，澳大利亞有袋類動物和其他地方的胎盤哺乳動物之間也存在趨同演化的現象。

上圖的袋狼骨骼與頂部的大型犬骨骼相似，除了支撐囊袋的恥骨很明顯。頭骨在大致上是相同的，儘管牙齒的模式稍有不同：袋狼的臼齒有磨碎和撕裂的功用，而狗是以不同牙齒進行這些功能。儘管如此，這是進化發展以不同途徑達到相同目的，以回應特定環境需求的一個絕佳例子。

大型
肉食動物

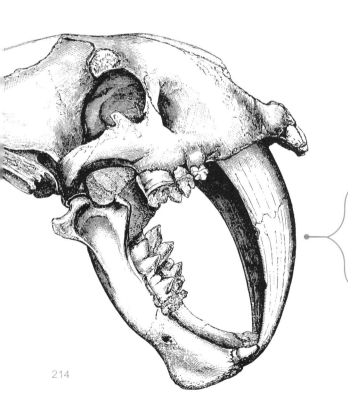

隨著冰河時期的草食動物體型越來越大，捕食牠們的肉食動物也變得越來越大。劍齒虎是一隻巨大的貓科動物，肩高約1.2公尺。其強壯的結構和短尾巴表示，牠是伏擊掠食者而非長跑者。

劍齒虎巨大的犬齒橫切面為橢圓形，後緣呈現鋸齒狀。牠的頜骨有一個很大的裂口，為長長的劍齒預留空間，以厚重的脖子以及肩膀驅動，猛力攻擊獵物。

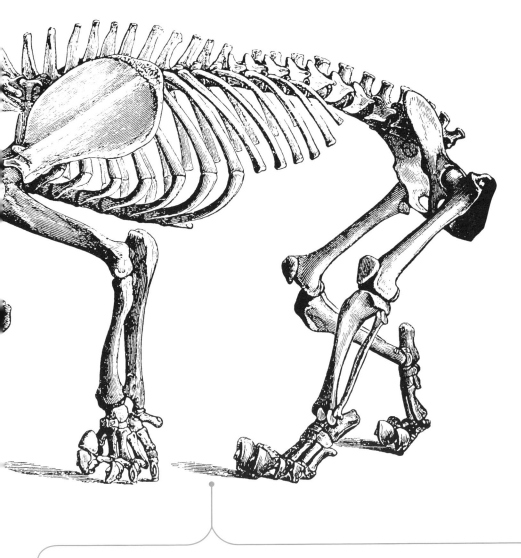

劍齒虎是1萬1千年前大量滅絕動物中的一種，大約在人類首次抵達美洲時滅絕。據估計，到西元前9千年，先前生活在北美的大型哺乳類中，有三分之二已經滅絕，包括乳齒象、巨型樹懶，早期巨型馬和駱駝以及大型囓齒類，在短時間發生這種情況，一般認為狩獵是主要的原因。

這些大而緩慢移動的動物提供了現成的肉類來源。氣候理論也有被提出，但在非洲以及歐亞大陸，類似動物大量滅絕的狀況並沒有發生，而在這兩個地方，人與動物間有更長的交流歷史。代表這些高效率的獵人突然到達美洲時，並沒有時間讓動物適應新的威脅，隨著那些大而緩慢的獵物消失，捕食牠們的大型肉食動物也消失了。

骨骼目錄

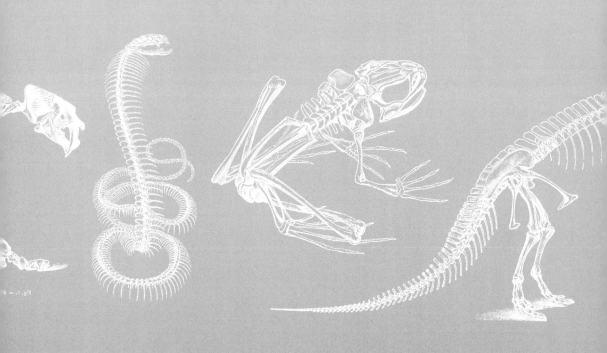

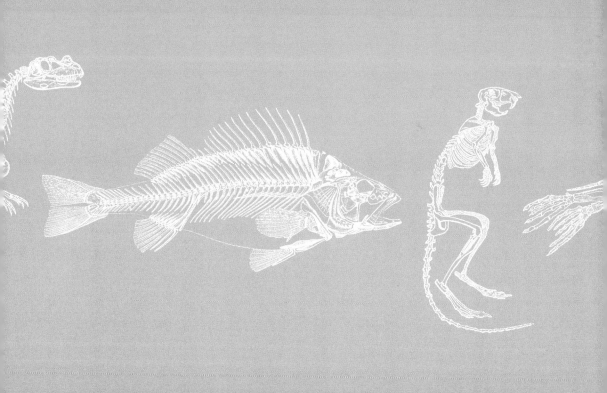

骨骼目錄

這份目錄提供一些事實和數據，以及本書介紹的動物骨骼和牠們的族群關係。目錄按照魚類到哺乳類的進化發展順序編排，並且在每個主要部分中，骨骼按其相關的分類順序編為一組。

綱	圓口綱
目	七鰓鰻目
身長	12-100公分
分佈	溫帶海域和淡水區
簡述	具有38個物種的無頸魚，其中一些是寄生性肉食動物，儘管許多物種並不像成體那樣進食，牠們以幼體儲備的食物來源而活

手鱗魚

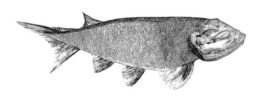

綱	輻鰭魚綱
目	手鱗目
科	手鱗科
身長	56公分
簡述	掠食性的淡水魚，游泳快速，可能仰賴視覺獵食，已滅絕

寬鱗魚

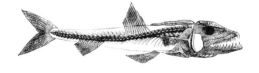

綱	輻鰭魚綱
目	乞丐魚目
科	合齒魚科
身長	2.5公尺
簡述	大型的遠洋掠食者，非常像現代梭魚，已滅絕

薄鱗魚

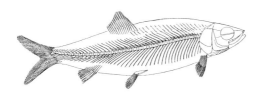

綱　輻鰭魚綱
目　薄鱗魚目
科　薄鱗魚科
身長　30公分
簡述　已滅絕的遠洋魚，可能群體行動，以小型無脊椎動物
　　　為食

河鱸

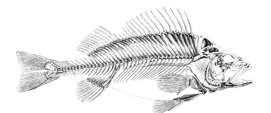

綱　輻鰭魚綱
目　鱸形目
科　河鱸科
身長　25-50公分
分佈　歐洲北、中、東部，中國、北美洲
簡述　具有3個物種，以貝類和昆蟲幼蟲為食的肉食淡水魚

鱘魚

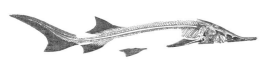

綱　輻鰭魚綱
目　鱘形目
科　鱘科
身長　2-3.5公尺
分佈　溫帶海域，歐亞大陸和北美的湖泊
簡述　具有27個物種，食用甲殼動物和其他小型魚類

新翼魚

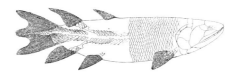

綱　肉鰭魚綱
目　骨鱗魚超目
科　三裂鰭魚科
身長　1.8公尺
簡述　遠洋捕食性肉鰭魚類，已滅絕

腔棘魚

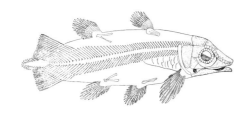

綱　肉鰭魚綱
目　腔棘魚目
身長　1.8-2公尺
分佈　東非海岸、印尼
簡述　深海肉鰭魚，夜間捕食小魚、章魚和魷魚

昆士蘭肺魚

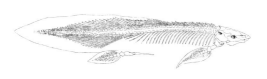

綱　肉鰭魚綱
目　角齒魚目
科　澳洲肺魚科
身長　1-1.2公尺
分佈　澳洲昆士蘭
簡述　極少移動的夜行性肺魚，生活在流速緩慢的河流和池
　　　塘中，以蝌蚪、青蛙和小型無脊椎動物為食

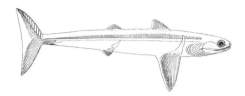

裂口鯊

綱	軟骨魚綱
目	裂口鯊目
科	裂口鯊科
身長	1.8公尺
簡述	生活在北美海洋中，游動快速的鯊魚，已滅絕

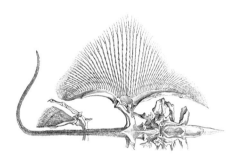

鰩

綱	軟骨魚綱
目	鰩目
科	鰩科
身長	0.75-2.4公尺
分佈	全球海域
簡述	超過200種扁平的深海魚類，以小型無脊椎動物和甲殼動物為食

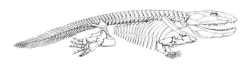

魚石螈

綱	四足形亞綱
目	魚石螈目
身長	1.5公尺
簡述	棲息沼澤的肉食動物，是魚類和兩棲類間的過渡型，已滅絕

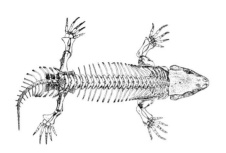

西蒙螈

綱　四足形亞綱
目　石炭蜥目
科　西蒙螈科
身長　60公分
簡述　主要為陸棲的掠食性兩棲類，已滅絕

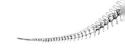

蛙

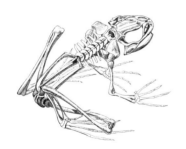

綱　兩棲綱
目　無尾目
身長　1-30.5公分
分佈　全球，主要集中在熱帶雨林
簡述　主要為肉食性兩棲類，約有4,800種，樹棲和陸棲皆
　　　有，其中一些具高度毒性

槽齒龍

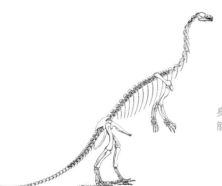

綱　蜥形綱
目　蜥臀目
科　槽齒龍科
身長　1.8-2.4公尺
簡述　多數以雙腳行走的草食性恐龍

雷龍

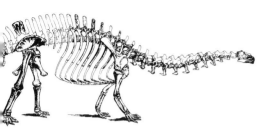

綱　蜥形綱
目　蜥臀目
科　梁龍科
身長　24.4公尺
簡述　大型的草食性四足恐龍

圓頂龍

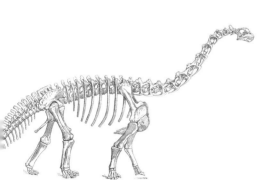

綱　蜥形綱
目　蜥臀目
科　圓頂龍科
身長　20公尺
簡述　草食性四足動物，具有獨特盒狀頭部

梁龍

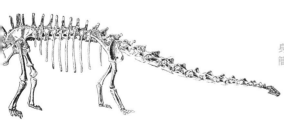

綱　蜥形綱
目　蜥臀目
科　梁龍科
身長　27.4公尺
簡述　長頸的草食性四足動物，尾巴大約是頸部和身長的兩
　　　倍

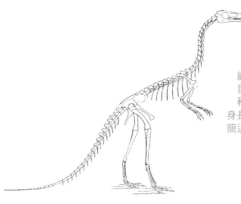

細頸龍

綱　蜥形綱
目　蜥臀目
科　美頜龍科
身長　0.9公尺
簡述　體型與雞相當的肉食雙足恐龍，有史以來發現的第一
　　　批完整恐龍骨骼之一

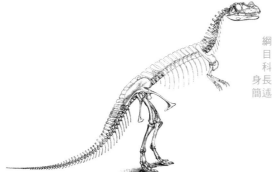

角鼻龍

綱　蜥形綱
目　蜥臀目
科　角鼻龍科
身長　5公尺
簡述　肉食動物，可能集體狩獵

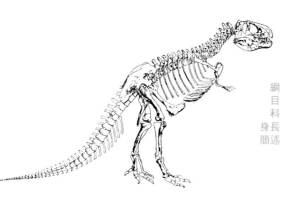

暴龍

綱　蜥形綱
目　蜥臀目
科　暴龍科
身長　12公尺
簡述　大型肉食掠食動物，具有長而鋒利的牙齒和敏銳的嗅
　　　覺

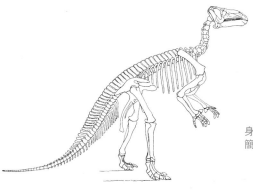

禽龍

綱　蜥形綱
目　鳥臀目
科　禽龍科
身長　6-9公尺
簡述　一種具有喙的草食恐龍，最初被認為是四足動物，然
　　　後被重新歸類為兩足動物，現在又被認為是四足動物

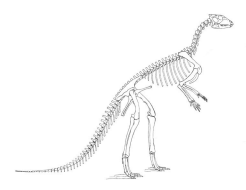

稜齒龍

綱　蜥形綱
目　鳥臀目
科　稜齒龍科
身長　2-2.4公尺
簡述　移動快速、腿部修長的雙足草食動物

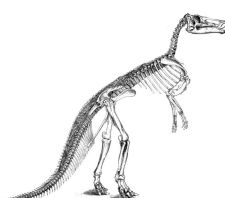

破碎龍

綱　蜥形綱
目　鳥臀目
科　鴨嘴龍科
身長　3.3-3.7公尺
簡述　鴨嘴龍家族中比較原始的成員，草食性的四足動物

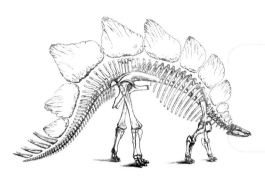

劍龍

綱	蜥形綱
目	鳥臀目
科	劍龍科
身長	9公尺
簡述	大型的食葉草食動物，比起大部分恐龍，牠們的腦部最小

腿龍

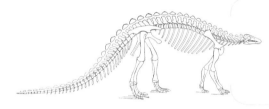

綱	蜥形綱
目	鳥臀目
科	腿龍科
身長	3.7公尺
簡述	具有鱗甲的食葉四足動物，可能具有以後腿短距移動的能力

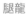

甲龍

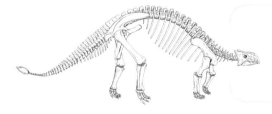

綱	蜥形綱
目	鳥臀目
科	甲龍科
身長	11公尺
簡述	大型的草食四足動物，最大也是最後的甲龍屬動物

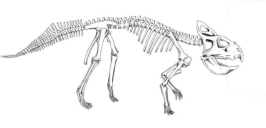

原角龍

綱　蜥形綱
目　鳥臀目
科　原角龍科
身長　2.4公尺
簡述　早期頭部具角的食葉動物，可能大型群居

三角龍

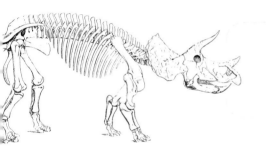

綱　爬行綱
目　鳥臀目
科　角龍科
身長　9公尺
簡述　最大的有角恐龍，具有三個角和強力的喙狀嘴

翼手龍

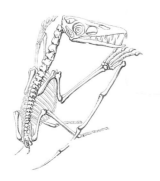

綱　爬行綱
目　翼龍目
科　翼手龍科
身長　1.8公尺（翼展長度）
簡述　具飛行能力的食魚爬蟲類，具有冠的頭骨和長喙

魚龍

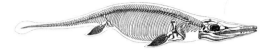

綱　蜥形綱
目　魚龍目
科　魚龍科
身長　1.8公尺
簡述　具有長頜骨和兩對腹鰭的海豚型掠食者

蛇頸龍

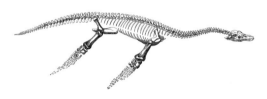

綱　蜥形綱
目　蛇頸龍目
科　蛇頸龍科
身長　3.3公尺
簡述　以飛行動作游泳的水生掠食者，與企鵝相似

犬頜獸

綱　合弓綱
目　獸孔目
科　犬頜獸科
身長　0.9公尺
簡述　似狗的食肉掠食者，全世界皆發現其化石遺跡，已滅
　　　絕

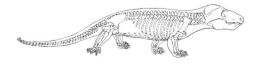

短吻鱷

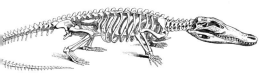

綱	爬行綱
目	鱷目
科	短吻鱷科
身長	2.4-4公尺
分佈	美國東南部、中國
簡述	生活在河流和沼澤地的大型肉食爬蟲類，具有2個物種

眼鏡蛇

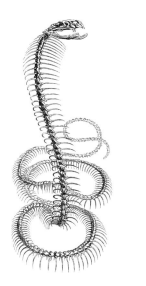

綱	爬行綱
目	有鱗目
科	眼鏡蛇科
身長	15公分-5.5公尺
分佈	全球熱帶和亞熱帶地區
簡述	超過300種具有獨特盾型頸部的毒蛇

蜥蜴

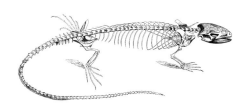

綱	爬行綱
目	有鱗目
科	蜥蜴科
身長	4公分-2.75公尺
分佈	全球，除了南極洲
簡述	約有6,000種的鱗狀四足爬蟲類，佔所有爬蟲類約60%

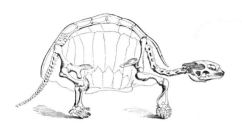

陸龜

綱	爬行綱
目	龜鱉目
科	陸龜科
身長	7.5公分-1.8公尺
分佈	全世界的溫帶至熱帶區域
簡述	具有硬殼的草食四足動物,以長壽聞名

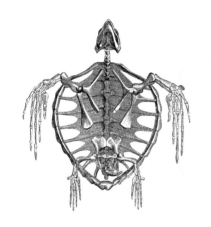

海龜

綱	爬行綱
目	龜鱉目
科	海龜科
身長	7.5公分-1.8公尺
分佈	全世界的溫帶至熱帶區域
簡述	有淡水和海水種,食物包括無脊椎動物、魚類和海洋植物

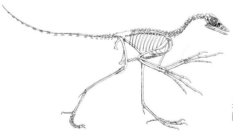

始祖鳥

綱	爬行綱
目	蜥臀目
科	始祖鳥科
身長	45公分
簡述	具羽毛與飛行能力的恐龍,是恐龍與鳥類的過渡型

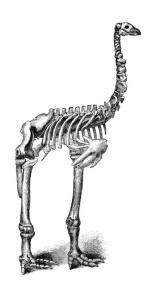

恐鳥

綱	鳥綱
目	恐鳥目
科	恐鳥科
身長	3.7公尺
分佈	紐西蘭
簡述	不具飛行能力的鳥類，也許是最高的鳥類，已滅絕

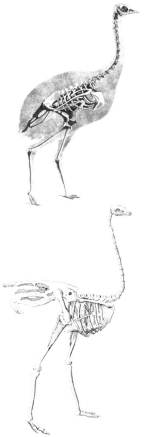

美洲鴕鳥

綱	鳥綱
目	美洲鴕鳥目
科	美洲鴕馬科
身長	1.6公尺
分佈	南美洲
簡述	具有2個物種，具灰羽毛且無法飛行的大型鳥類，以樹葉、水果和種子為食

鴕鳥

綱	鳥綱
目	鴕鳥目
科	鴕鳥科
身長	1.8-2.75公尺
分佈	南非北部和東部的草原地區
簡述	黑白相間、移動快速且無法飛行的鳥類，現存最大的鳥類

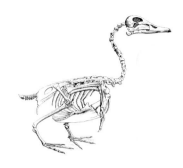

鴨

綱　鳥綱
目　雁形目
科　鴨科
身長　38-70公分
分佈　全世界
簡述　具有大量物種的水禽類，大部分具有亮色羽毛

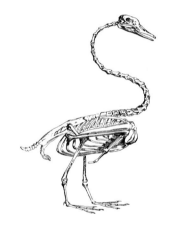

天鵝

綱　鳥綱
目　雁形目
科　雁鴨科
身長　1-1.4公尺
分佈　全球溫帶地區
簡述　具有6種物種的大型水禽，大多數具有白色羽毛，以
　　　終生維持同一伴侶聞名

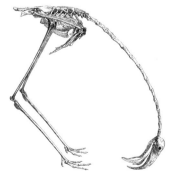

紅鶴

綱　鳥綱
目　紅鶴目
科　紅鶴科
身長　80-165公分高
分佈　中美洲、南美洲安地斯山脈、非洲沿海、西南亞
簡述　具有6個物種，粉紅色羽毛的群居動物

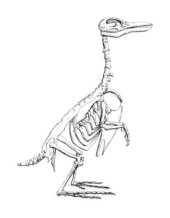

企鵝

綱　鳥綱
目　企鵝目
科　企鵝科
身長　0.4-1公尺
分佈　南美洲、澳洲南部、南美洲
簡述　具有18個物種，無法飛行的直立鳥類，游泳能力出
　　　色

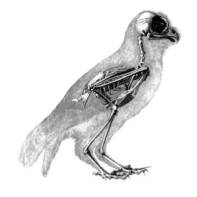

熱帶鳴角鴞

綱　鳥綱
目　鴞形目
科　鷗鴞科
身長　18-23公分
分佈　南美洲
簡述　以昆蟲、小型脊椎動物為食的灰褐色或紅褐色樹棲鳥
　　　類

倉鴞

綱　鳥綱
目　鴞形目
科　草鴞科
身長　33-38公分
分佈　全球
簡述　具有5個物種，主要於夜間行動的掠食者，具有獨特
　　　的白色心形臉部

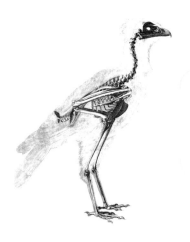

隼

綱	鳥綱
目	隼形目
科	隼科
身長	18-56公分
分佈	全球
簡述	具有37個物種，高速飛行且具高機動性的掠食鳥類

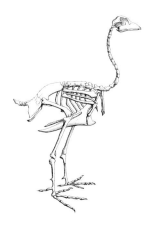

雞

綱	鳥綱
目	雞形目
科	雉科
身長	28-43公分
分佈	全球
簡述	源於印度，能小幅度飛行的馴化鳥類，幾千年來作為食物來源而飼養

啄木鳥

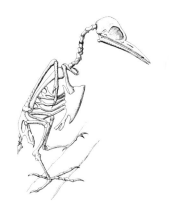

綱	鳥綱
目	鴷形目
科	啄木鳥科
身長	12.5-56公分
分佈	全世界，除了澳大拉西亞
簡述	約有200個物種的食蟲樹棲鳥類

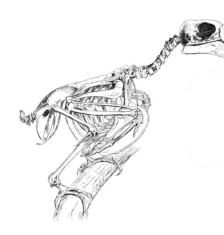

鸚鵡

綱　鳥綱
目　鸚形目
身長　7.5-90公分
分佈　全球熱帶和亞熱帶區域
簡述　具有將近400個物種的亮色樹棲鳥類

蜂鳥

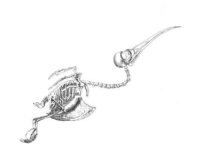

綱　鳥綱
目　雨燕目
科　蜂鳥科
身長　7.5-12.5公分
分佈　美洲溫帶至熱帶區域
簡述　具有338個物種的小型亮色食蜜鳥類

鴨嘴獸

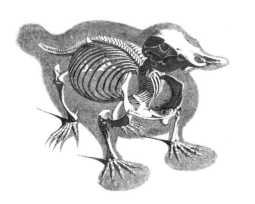

綱　哺乳綱
目　單孔目
科　鴨嘴獸科
身長　43-50公分
分佈　澳洲東部、塔斯馬尼亞島
簡述　以毛蟲、昆蟲幼蟲和甲殼類為食的厚毛半水棲動物，
　　　為僅有的5種產卵哺乳類之一

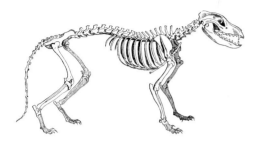

袋狼

綱	哺乳綱
目	袋鼬目
科	袋狼科
身長	1-1.25公尺
分佈	澳洲、塔斯馬尼亞島、新幾內亞
簡述	大型肉食有袋類動物,在20世紀早期滅絕

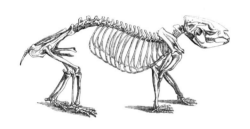

袋熊

綱	哺乳綱
目	雙門齒目
科	袋熊科
身長	0.9-1公尺
分佈	澳洲
簡述	具有3個物種,短腿笨重的穴居有袋類,以草、香草和樹根為食

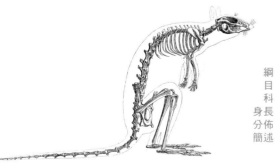

袋鼠

綱	哺乳綱
目	雙門齒目
科	袋鼠科
身長	1.2-1.8公尺
分佈	澳洲
簡述	具有4個物種的草食有袋類,以跳行高達時速25英里而聞名

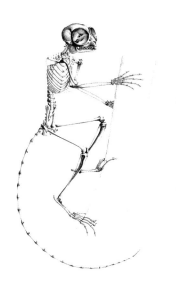

眼鏡猴

綱　哺乳綱
目　靈長目
科　眼鏡猴科
身長　10-15公分
分佈　東南亞
簡述　具有10個物種，樹棲的夜行性肉食動物，有長後肢
　　　和大眼睛

蜘蛛猴

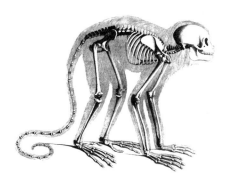

綱　哺乳綱
目　靈長目
科　蜘蛛猴科
身長　50-56公分
分佈　中美洲、南美洲北部
簡述　具有7個物種，敏捷長肢的樹棲猴類，以水果和堅果
　　　為食

獼猴

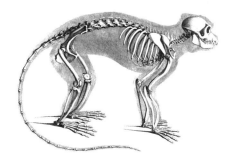

綱　哺乳綱
目　靈長目
科　猴科
身長　40-68公分
分佈　南亞、北非、南歐
簡述　具有23個物種，長時間樹棲的猴類，人類以外分佈
　　　最廣泛的靈長類

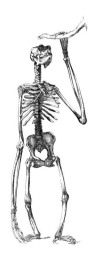

長臂猿

綱	哺乳綱
目	靈長目
科	長臂猿科
身長	43-76公分
分佈	南亞和東南亞
簡述	具有16個物種，大部分以水果為食的樹棲猿類，可以在樹枝間輕易擺盪

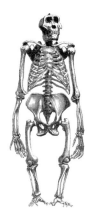

大猩猩

綱	哺乳綱
目	靈長目
科	人科
身長	1.2-1.8公尺
分佈	非洲中西部、烏干達、剛果共和國
簡述	具有兩個物種，大部分食草的陸棲猿類，現存最大群的靈長類

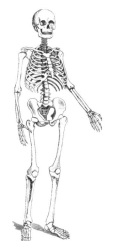

人類

綱	哺乳綱
目	靈長目
科	人科
身長	1.5-1.9公尺
分佈	全球
簡述	以雙足移動、高度發達腦部和複雜社交網路為特徵的靈長類

水鼩

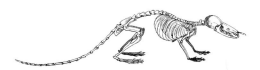

綱　哺乳綱
目　食蟲目
科　鼩鼱科
身長　10公分
分佈　歐洲、中亞
簡述　灰黑色厚毛的肉食動物，少數具有毒性的哺乳類之一

刺蝟

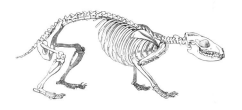

綱　哺乳綱
目　蝟形目
科　蝟科
身長　10-15公分
分佈　歐洲、亞洲、北美洲
簡述　具有17個物種，夜行性雜食動物，以蜷曲身體呈球
　　　狀作為防禦

鼴鼠

綱　哺乳綱
目　真盲缺大目
科　鼴科
身長　2.5-20公分
分佈　歐洲、北美洲、南亞
簡述　具有46個物種，圓柱狀的暗色肉食動物，大部分居
　　　住在地底，有些則是水棲

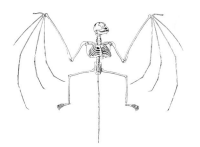

綱　哺乳綱
目　翼手目
身長　15-165公分（翼展長度）
分佈　全球
簡述　具有1240個物種，大部分為肉食性的飛行哺乳類，
　　　嚙齒類以外最大的哺乳類族群

乳齒象

綱　哺乳綱
目　長鼻目
科　乳齒象科
身長　2-3公尺高、3.3-4公尺長
分佈　美洲北部和中部
簡述　居住森林的獸群，具有短的腿部，已滅絕

非洲象

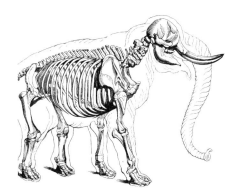

綱　哺乳綱
目　長鼻目
科　象科
身長　3.3-4公尺高
分佈　非洲中、東和南部
簡述　兩種草食獸群之一，現存最大的陸棲動物

儒艮

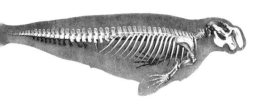

綱　哺乳綱
目　海牛目
科　儒艮科
身長　2.4-3公尺
分佈　澳大拉西亞、東非
簡述　生活在溫暖沿海水域的海豹型海洋草食動物

大地懶

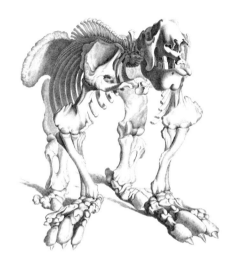

綱　哺乳綱
目　披毛目
科　大地懶科
身長　6公尺
分佈　南美洲
簡述　具有6個物種，生活在溫帶草原和森林的陸棲草食動
　　　物，已滅絕

三趾樹懶

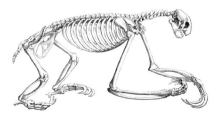

綱　哺乳綱
目　披毛目
科　樹懶科
身長　46公分
分佈　中美洲、南美洲北部
簡述　具有4個物種，長滿粗毛行動緩慢的草食動物

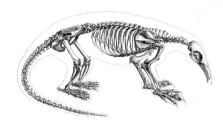

食蟻獸

綱　哺乳綱
目　披毛目
科　食蟻獸科
身長　35公分-1.8公尺
分佈　中美洲、南美洲北部
簡述　具有4個物種，具有長口鼻部和舌頭的食蟲動物

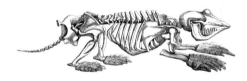

犰狳

綱　哺乳綱
目　有甲目
科　犰狳科
身長　15公分-1.4公尺
分佈　南美洲、中美洲、美國南部
簡述　具有21個物種，有粗厚的皮革背甲和強而有力、用
　　　於挖掘的爪

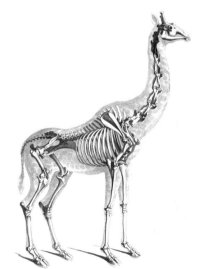

長頸鹿

綱　哺乳綱
目　偶蹄目
科　長頸鹿科
身長　4.25-5.5公尺
分佈　非洲中、東、南部
簡述　反芻草食動物，現存最高的陸棲動物

河馬

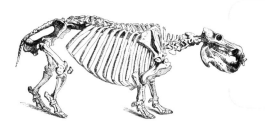

綱	哺乳綱
目	偶蹄目
科	河馬科
身長	1.5公尺高、3-4.5公尺長
分佈	非洲東部撒哈拉以南
簡述	半水棲、桶狀、具高度攻擊性的大型草食動物

弓頭鯨

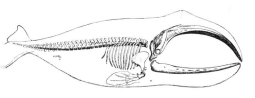

綱	哺乳綱
目	鯨目
科	露脊鯨科
身長	12-13.7公尺
分佈	北極和亞北極海域
簡述	15種鬚鯨亞目的其中之一，以過濾浮游生物和小型甲殼類為食

抹香鯨

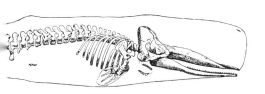

綱	哺乳綱
目	鯨目
科	齒鯨科
身長	15.25-18.25公尺
分佈	全球
簡述	27種齒鯨亞目的1種，其中包括喙鯨、獨角鯨和白鯨，牠們在深海中以迴聲定位獵捕和導航

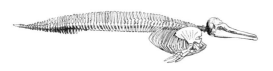

海豚

綱	哺乳綱
目	鯨目
科	海豚科／亞河豚科／恆河豚科／拉河豚科
身長	1.5-9公尺
分佈	全球
簡述	具有40個物種，游泳快速、具高度發達聽力的肉食海洋哺乳類

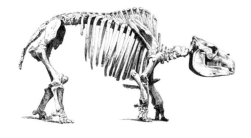

劍齒獸

綱	哺乳綱
目	南方有蹄目
科	劍齒獸科
身長	2.4-2.75公尺
分佈	南美洲
簡述	大型的有蹄草食動物，類似犀牛，已滅絕

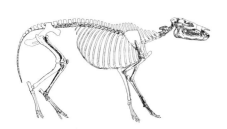

始祖馬

綱	哺乳綱
目	奇蹄目
科	古獸馬科
身長	56-64公分長、20-36公分高
簡述	有蹄的食葉動物，現代馬的祖先，已滅絕

馬

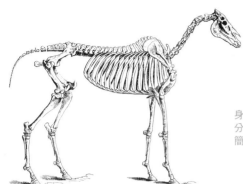

綱　哺乳綱
目　奇蹄目
科　馬科
身長　0.75-1.8公尺
分佈　全球
簡述　7種奇蹄草食動物的其中一種，其中包括斑馬和驢

犀牛

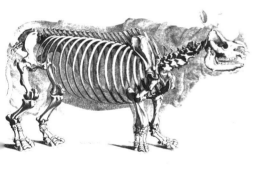

綱　哺乳綱
目　奇蹄目
科　犀牛科
身長　1.2-1.8公尺高、2.4-4.6公尺長
分佈　非洲中、南部、南亞
簡述　具有5個物種，大型厚皮的草食動物，其中3種瀕臨
　　　絕種

海豹

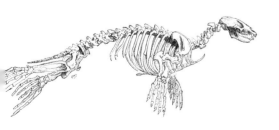

綱　哺乳綱
目　食肉目
科　海豹科
身長　0.9-8公尺
分佈　全球
簡述　具有33個物種，半水棲的海洋肉食動物，其中包括
　　　海象和海獅

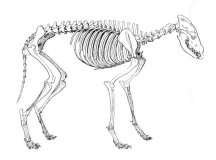

綱	哺乳綱
目	食肉目
科	犬科
身長	80-86公分高、1-1.5公尺長
分佈	北美洲、歐亞大陸
簡述	大型、聰明且具高度領域性的肉食群居動物

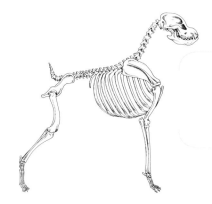

拳師犬

綱	哺乳綱
目	食肉目
科	犬科
身長	53-63公分
簡述	具有寬短口鼻部的短毛狗

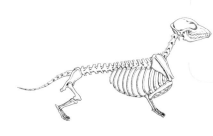

臘腸犬

綱	哺乳綱
目	食肉目
科	犬科
身長	20-23公分
簡述	腿部短小，身體長的犬種，被養殖用於獵捕穴居動物

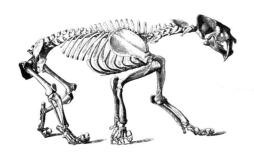

劍齒虎

綱	哺乳綱
目	食肉目
科	貓科
身長	100-115公分高、1.5-2公尺長
分佈	北美洲、南美洲
簡述	具有長劍般犬齒的結實食肉貓科動物

獅子

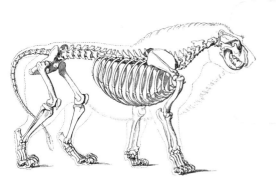

綱	哺乳綱
目	食肉目
科	貓科
身長	1.5-2.4公尺
分佈	非洲撒哈拉以南
簡述	大型貓科動物，體型僅次於老虎，以大群體生活和狩獵而聞名

北極熊

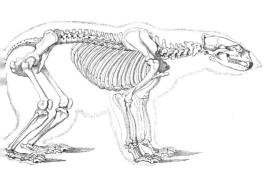

綱	哺乳綱
目	食肉目
科	熊科
身長	1.8-3公尺
分佈	北極圈
簡述	大型肉食動物，具有白色厚毛和一層隔絕作用的身體脂肪

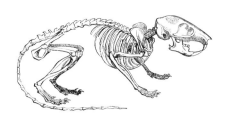

睡鼠

綱　哺乳綱
目　囓齒目
科　睡鼠科
身長　5-18公分
分佈　歐洲、非洲、亞洲
簡述　具有29種物種，大多樹棲的小型雜食囓齒類，溫帶
　　　的冬眠物種

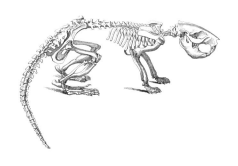

河狸

綱　哺乳綱
目　囓齒目
科　河狸科
身長　75-90公分
分佈　歐洲、北美洲
簡述　具有2個物種，半水棲的草食囓齒類，以建築木水壩
　　　和巢穴聞名

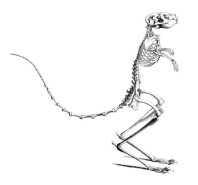

跳鼠

綱　哺乳綱
目　囓齒目
科　跳鼠科
身長　5-15公分
分佈　北美、中亞、中國北部
簡述　具有33個物種，生活在沙漠的夜行性跳行囓齒動物

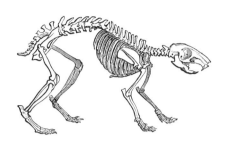

蹄鼠

綱　哺乳綱
目　囓齒目
科　刺豚鼠科
身長　43-63公分
分佈　中美洲、南北美洲
簡述　具有11個物種，以水果、樹根和堅果為食的囓齒類，
　　　可以活至20年，比大部分囓齒類長壽

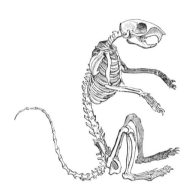

松鼠

綱　哺乳綱
目　囓齒目
科　松鼠科
身長　7.5-63公分
簡述　超過280個物種，多數被認為是樹棲動物，但其實絕
　　　大多數為陸棲動物

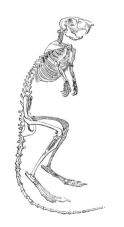

南非跳兔

綱　哺乳綱
目　囓齒目
科　跳兔科
身長　35-45公分
分佈　南非
簡述　夜行性穴居囓齒類，可以一次跳躍身長的5倍遠

專有名詞

appendicular 附肢骨
四肢，例如腿、手臂、翅膀或腳蹼

arboreal 樹棲性
大部分或僅棲息於樹上

canines 犬齒
位於上下顎兩側的尖銳牙齒，在肉食動物中很突出

carnassials 裂齒
上下成對的前臼齒或臼齒，具有尖銳邊緣，在許多肉食動物中相當常見

carnivore 肉食動物
以其他動物為食的動物，包括昆蟲、幼蟲和甲殼類

cartilage 軟骨
構成部分骨骼關節的柔韌纖維結締組織

caudal 尾部
脊椎的最末端或尾巴

centrum 中樞
脊椎骨的實心部分，脊椎突起和神經弓突出的部分

cervical 頸部
脊椎頂部或脖子

chitin 幾丁質
結構性多醣，與蛋白質形成複合材料，並形成昆蟲的外骨骼或與碳酸鈣形成甲殼動物的外殼

collagen 膠原蛋白
結構蛋白，結締組織的主要成分

coracoid 鳥喙骨
形成非哺乳類脊椎動物肩部的部分骨骼，將肩胛骨連接到胸骨

distal 末稍
遠離身體軀幹的骨骼末端

dorsal 背部
背面或後面

flange 凸緣
連接肌肉的突起或唇狀物

fontanel 囟門
在一些動物頭骨間的膜間隙，在出生時頭骨得以彎曲

foramen magnum 枕骨大孔
脊髓穿過頭骨下方的孔

herbivore 草食動物
以植物為食的動物，例如樹葉、草、樹根、堅果、水果

ilium 髂骨
骨盆的上部

incisors 門齒
位於上下顎前部具有狹窄邊緣的牙齒

ischium 坐骨
骨盆的底部

keratin 角蛋白
結構蛋白質，形成堅韌的身體組織，如指甲、爪、羽毛、喙、鱗片和角

lumbar 腰部
緊接於尾部前的脊椎下部

mandible 下頜骨
下顎

marine 海洋動物
生活於海洋的動物

maxilla 上頜骨
上顎

molars 臼齒
上下顎後方用來磨碎的大型牙齒

morphology 形態學
生物體的形式和結構

nares 外鼻孔
鳥類的鼻孔，通常位於喙的上方

neural arch 髓弧
椎骨中攜帶脊髓的空心通道

omnivore 雜食動物
以動物和植物為食的動物

operculum 鰓蓋
骨質或皮膚的蓋口，覆蓋身體的孔，例如鳥的外鼻孔
或魚的鰓

ornithopod 鳥腳目
雙足食草恐龍族群的其中一員

ossicles 聽小骨
中耳裡的骨頭，將震動從鼓膜傳至內耳

pectoral 胸部
關於或位於胸的

pelagic 遠洋
既不靠近海岸也不靠近海底的水體區域

periosteum 骨膜
覆蓋骨骼表面的密集的結締組織層

phalanges 趾骨
手指和腳趾

pneumatized 有氣的
骨頭內有氣囊

process 突
骨頭的凸起物，用來使肌肉附著

proximal 近側
靠近身體軀幹的骨頭末端

pygostyle 尾綜骨
融合鳥類尾椎末端來形成支持尾羽肌肉組織的結構

scapula 肩胛
肩胛骨

synsacrum 癒合薦骨
由尾椎與下腰椎融合形成的結構，常見於恐龍和鳥類

terrestrial 陸棲
大部分或僅僅生活於陸地上的

theropod 獸腳亞目
雙腳站立肉食恐龍族群的一員

thoracic 胸的
附著肋骨的脊柱中央部分

ventral 腹的
關於或位於腹部的

地質年表

地球的起源可以追溯至大約46億年前，但就古生物學而言，重要的日期為化石記錄開始的545百萬年前。從那時起，地質時代依特定岩層中發現的獨特化石或化石組合的重複模式，分為代、紀和世。這個年表提供每個時期開始的日期。

新生代
第四紀
全新世 0.01 百萬年前
更新世 1.8 百萬年前

第三紀
上新世 5.3 百萬年前
中新世 24 百萬年前
漸新世 34 百萬年前
始新世 56 百萬年前
古新世 65 百萬年前

中生代
白堊紀 144 百萬年前
侏羅紀 200 百萬年前
三疊紀 251 百萬年前

古生代
二疊紀 299 百萬年前
石炭紀 359 百萬年前
泥盆紀 417 百萬年前
志留紀 443 百萬年前
奧陶紀 495 百萬年前
寒武紀 545 百萬年前

古生代

550 540 530 520 510 500 490 480 470 460 450 440 430 420 410 400 390 380 370 360 350 340 330 320 310 300 290 280 270 260 25

泥盆紀

417 百萬年前

延伸閱讀

書籍

Benton, Michael J. Vertebrate Paleontology.
3rd ed. Oxford: Blackwell Publishing, 2005.

Bonner, John Tyler. Why Size Matters.
Princeton, NJ: Princeton University Press, 2006.

Colbert, Edwin H. Evolution of the Vertebrates. 3rd
ed. New York: John Wiley, 1980.

Davies, Simon J. M. The Archaeology of Animals.
London: Batsford, 1987.

Dixon, Dougal. The Complete Illustrated
Encyclopedia of Dinosaurs & Prehistoric Creatures.
London: Anness Publishing, 2014.

Encyclopedia of Mammals. New York:
Marshall Cavendish, 1997.

Layman, Dale Pierre. Anatomy Demystified.
New York: McGraw Hill, 2004.

Mammal Anatomy: An Illustrated Guide.
New York: Marshall Cavendish, 2010.

Parker, Steve. Skeleton.
London: Dorling Kindersley, 2002.

Rackham, James. Animal Bones. London:
British Museum Press, 1994.

網站

www.tolweb.org/tree/phylogeny.html

www.edgeofexistence.org/index.php

www.ucl.ac.uk/museums-static/obl4he/
vertebratediversity/index.html

www.animals.nationalgeographic.com

www.rspb.org.uk

www.audubon.org/

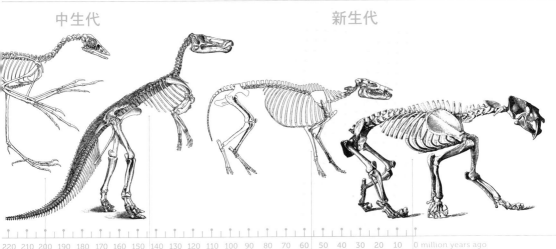

中生代　　　　　　　　　　　新生代

220 210 200 190 180 170 160 150 140 130 120 110 100 90 80 70 60 50 40 30 20 10 0 million years ago

白堊紀
144百萬年前

始新世
56百萬年前

更新世
1.8百萬年前

侏羅紀
200百萬年前

253

索引

延伸閱讀

書籍

Benton, Michael J. Vertebrate Paleontology.
3rd ed. Oxford: Blackwell Publishing, 2005.

Bonner, John Tyler. Why Size Matters.
Princeton, NJ: Princeton University Press, 2006.

Colbert, Edwin H. Evolution of the Vertebrates. 3rd
ed. New York: John Wiley, 1980.

Davies, Simon J. M. The Archaeology of Animals.
London: Batsford, 1987.

Dixon, Dougal. The Complete Illustrated
Encyclopedia of Dinosaurs & Prehistoric Creatures.
London: Anness Publishing, 2014.

Encyclopedia of Mammals. New York:
Marshall Cavendish, 1997.

Layman, Dale Pierre. Anatomy Demystified.
New York: McGraw Hill, 2004.

Mammal Anatomy: An Illustrated Guide.
New York: Marshall Cavendish, 2010.

Parker, Steve. Skeleton.
London: Dorling Kindersley, 2002.

Rackham, James. Animal Bones. London:
British Museum Press, 1994.

網站

www.tolweb.org/tree/phylogeny.html

www.edgeofexistence.org/index.php

www.ucl.ac.uk/museums-static/obl4he/
vertebratediversity/index.html

www.animals.nationalgeographic.com

www.rspb.org.uk

www.audubon.org/

中生代　　　　　　　　　　新生代

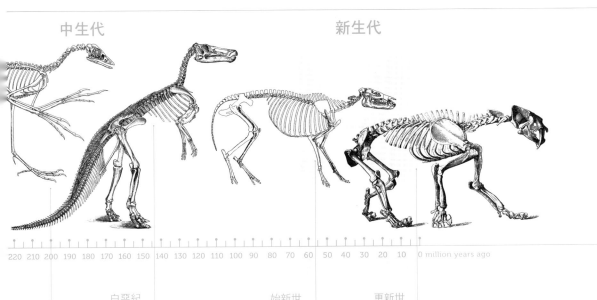

220 210 200 190 180 170 160 150 140 130 120 110 100 90 80 70 60 50 40 30 20 10 0 million years ago

白堊紀
144百萬年前

始新世
56百萬年前

更新世
1.8百萬年前

侏羅紀
200百萬年前

253

索引

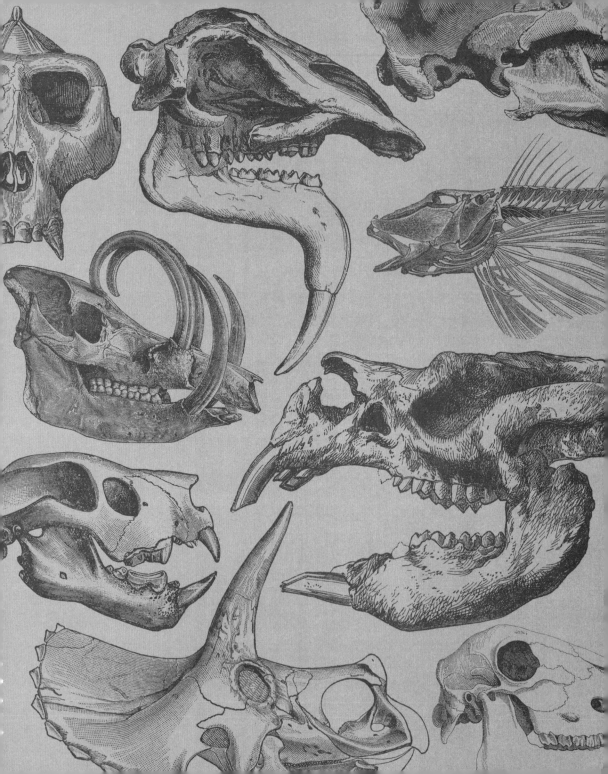